도시 축제의
아름다움

도시 축제의 아름다움

그림으로 읽는 16~19세기 중국과 일본의 도시 축제

아시아의 미 14

초판 1쇄 인쇄 2022년 9월 5일
초판 1쇄 발행 2022년 9월 15일

지은이 안상복
펴낸이 이영선
책임편집 김종훈

편집 이일규 김선정 김문정 김종훈 이민재 김영아 이현정 차소영
디자인 김회량 위수연
독자본부 김일신 정혜영 김연수 김민수 박정래 손미경 김동욱

펴낸곳 서해문집 | 출판등록 1989년 3월 16일(제406-2005-000047호)
주소 경기도 파주시 광인사길 217(파주출판도시)
전화 (031)955-7470 | 팩스 (031)955-7469
홈페이지 www.booksea.co.kr | 이메일 shmj21@hanmail.net

ⓒ 안상복, 2022
ISBN 979-11-92085-63-0 94650
ISBN 978-89-7483-667-2 (세트)

《아시아의 미Asian beauty》는 아모레퍼시픽재단의 지원으로 출간합니다.

아시아의미
Asian beauty 14

도시 축제의
아름다움

그림으로 읽는
16~19세기 중국과 일본의
도시 축제

안상복
지음

서해문집

prologue

이 책에서 논하려는 것은 중국과 일본 두 나라의 전통 미술 작품 중에서 이른바 '도시축제행렬도(都市祝祭行列圖)'라고 지칭할 만한 일련의 작품에 표현된 아름다움에 대해서다. 당연한 말이지만 미술 작품을 통해 도시 축제 행렬의 아름다움을 읽어내기 위해서는 도시의 축제를 배경으로 시가지를 행진하는 퍼포먼스 행렬이 미술 작품으로 먼저 수용되어야 하고, 화폭에 담긴 핵심 묘사 대상으로부터 당시 사람들의 미적 취향이나 지향성을 읽어낼 수 있어야 한다. 그런데 중·일 두 나라의 역사에서 그런 조건을 충족시키는 미술 작품이 출현하는 시기는 16세기 무렵부터로 파악된다.

근세에 중국과 일본 모두에서 발견되는 도시 축제 행렬은 당시 사람들에게는 익숙한 모습이지만, 곰곰이 따져보면 도시와 축제 그리고 행렬이라는 세 가지가 원래부터 하나로 엮여서 출

현해야 할 필연적 이유는 찾을 수 없다. 그래서 삼자의 결합이 시대 환경이나 추세에 따른 선택적 결과라면, 그 결과물로 전해지는 16세기 이후의 도시축제행렬도에 표현된 미(美)의 의미를 제대로 이해하기 위해서는 삼자의 결합 과정을 살펴보지 않을 수 없다.

이 책에서 16~19세기의 회화 작품을 논의의 대상으로 다루겠다고 표방했음에도 실제로는 한(漢)나라부터 청(淸)나라까지 대략 2000년간의 중국 사례를 한 축으로 삼고, 시기별로 비교될 만한 일본의 사례를 비교 검토하는 이유도 이런 사정을 고려했기 때문이다. 그렇게 해야 16세기 이전과 이후를 대비해 그림으로 표출된 아름다움의 의미를 좀 더 분명하게 제시할 수 있지 않을까 생각한 것이다.

세계사적으로도 그렇지만, 중국과 일본 두 나라의 역사에서도 제사(祭祀)나 경전(慶典) 의례와 관련한 활동이 가장 빨리 출현한 축제의 형식이자 왕조 시대 내내 보편적으로 전개된 형식이라고 할 수 있다. 그래서 중국과 일본을 막론하고 중세에 관(官)이나 종교 단체가 주도한 제사나 경전 의례 때 퍼포먼스 행렬의 시가지 행진이 없었다고 말하기는 힘들다. 그렇지만 중세와 근세에 그 활동을 주도한 계층에는 큰 차이가 있기에 추구하는 아름다움에도 차이가 날 수밖에 없다고 보아야 한다. 게다가 중세

에는 사례를 논할 정도의 미술 작품이 알려져 있지 않다.

근세라는 역사 시기를 구분할 때 중·일 두 나라 사이에 비대
칭적 시기가 존재하므로 이에 대한 설명도 간단하게 덧붙인다.
일반적으로 일본 학계에서는 에도(江戸, 1603~1867) 시대 또는 그
보다 약간 앞선 16세기부터를 중세와 구분되는 근세라고 인식
하는데, 이런 개념을 중국 역사에 적용하면 그 시기가 10세기
의 송(宋, 960~1279)까지 소급된다. 그래서 학계에서는 송과 원
(元, 1271~1368) 두 왕조를 근세 전기, 명(明, 1368~1644)과 청(淸,
1636~1912) 두 왕조를 근세 후기로 보는 것이 일반적이다. 이 책
에서 16세기 이전 상황을 논의할 때 중국의 사례를 중점적으로
검토할 수밖에 없는 까닭도 이런 역사 전개의 차이 때문이라고
할 수 있다.

상업혁명을 배경으로 성장한 대도시의 출현은 중국에서 먼저
발견되며, 그 대표적 사례로는 북송(北宋)의 수도 변경(汴京)과 남
송의 수도 임안(臨安)을 꼽을 수 있다.[1] 이에 비해 일본의 교토(京
都)는 무로마치(室町, 1338~1573) 시대를 거치면서 차츰 근세 도시
로서의 특징을 갖춘 것으로 파악된다. 이제껏 보지 못한 새로운
상업도시의 출현은 사람들에게 신선한 충격을 주었고, 의식 있
는 화가의 눈에는 도시 그 자체가 작품으로 남겨야만 할 멋진 묘
사의 대상으로 보였을 것이다. 중국 미술사에서 도시풍속화의

새로운 장을 개척한 장택단(張澤端)의 〈청명상하도(淸明上河圖)〉가 12세기 무렵 제작된 것은 우연이 아니라 변경이라는 상업도시가 존재했기 때문에 가능했다고 할 수 있다.

상업도시에서는 상공인 계층이 실질적 힘을 가진 실세로 부상해 기존의 지배층에 버금가는 영향력을 행사하게 되는데, 중세적 의례 행렬의 성격 또한 이들이 적극적으로 참여하면서 적지 않은 변화를 겪는다. 이 시기 상공인은 도시 축제의 퍼포먼스 행렬에 직접 개입하거나 물적 지원을 아끼지 않았고 그 결과 근세의 도시 축제에서 퍼포먼스 행렬은 사실상 관람하는 사람들의 시각적 욕구를 충족시키는 '오인(娛人, 사람을 즐겁게 해줌)'의 성격으로 변모한다. 일단 시작된 축제 행렬의 성격 변화는 시간이 지날수록 강화되고 확대되어, 원래 부차적이어야 할 퍼포먼스 행렬이 도리어 행사의 하이라이트가 된다. 이 책에서 다루는 16세기 이래 중국의 도시축제행렬도는 그렇게 변화된 민풍(民風)의 양상을 여실히 반영하고 있다.

흥미로운 사실은 상업도시를 배경으로 상공인 계층이 초래한 축제 행렬의 성격 변화가 중국뿐만 아니라 바다 건너 일본에서도 발생한다는 점이다. 16세기 이래로 근세 상업도시에서 활약한 상공인 계층은 기존의 지배층, 곧 중국의 신사(紳士) 및 일본의 사무라이 계층과 권력을 나눠 갖는 세력으로 대두하게 된다.

그런 권력 지형의 변화를 계기로 도시 축제에서 시가지를 누비는 퍼포먼스 행렬의 활용 가치를 간파하고 있었던 상공인 계층과 기존의 지배층은 마치 의기투합이라도 한 듯이 행렬 속에 자신들의 미의식을 투영하고자 했다. 그런 역사적 사실이 있었기에 이 책의 비교론적 탐색도 가능할 수 있었다.

여기서 한국인 독자라면 이런 의문을 가질 수 있을 것이다. "16세기부터 19세기를 대상으로 삼는다면 왜 동아시아 한자 문화권의 주요 국가인 조선을 비교 대상에서 배제하는가?" 결론부터 말하면 조선 시대 미술 작품 중에서는 이 책에서 다룰 만한 대상이 발견되지 않는다. 좀 더 부연해 설명하면 근세 중국이나 일본의 도시 축제에 비견할 만한 활동 자체가 조선에는 없었던 것으로 판단되며, 그 주된 요인은 결국 축제 활동의 생태적 기반이 되는 대형 상업도시가 출현하지 않은 데서 찾을 수 있다. 여기서 관건이 되는 요인은 사람들의 역량이라기보다는 오히려 그런 역량이 펼쳐질 수 있는 판의 조성 여부인데, 결과론적으로 말해서 조선의 지배층은 시종일관 그런 판을 조성하고자 하는 의사나 의지가 없었던 것으로 판단된다.

이런 관점에서 이 책의 시도는 옛것을 연구해 새것을 알고자 하는 온고이지신(溫故而知新)의 정신을 지닌다고도 할 수 있다. 판이 왜 중요한지를 한국인에게도 이미 익숙해진 '한류(韓

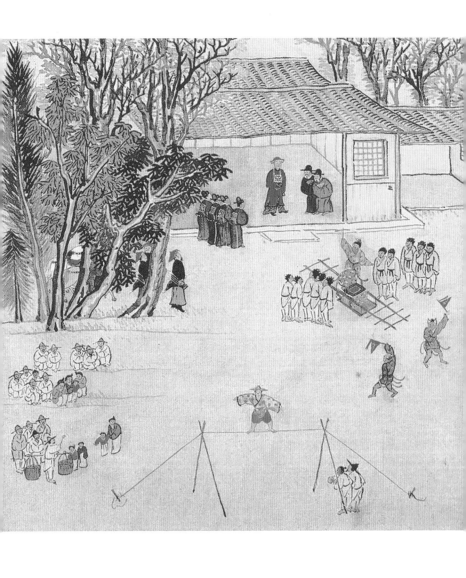

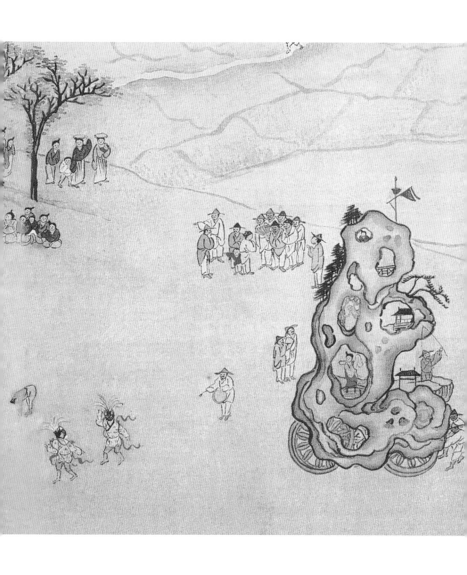

아극돈, 《봉사도》, 제7폭

流)'를 통해 다시 한 번 생각해보자. 이 용어는 1990년대 말부터 한국의 대중문화가 대만과 중국 등에 영향을 미치기 시작하자 2000년 무렵 중국 언론에서 이러한 현상을 표현하기 위해 사용한 것으로 알려져 있다. 이후 이 용어의 적용 범위는 베트남·태국·인도네시아 등 동남아시아 전역으로 확대됐고, 2010년대부터는 한국의 대중음악·영화·드라마·게임 등이 중남미와 북미, 유럽에까지 영향력을 확대하고 있다. 2020년 아카데미 시상식에서 봉준호 감독의 영화 〈기생충〉이 최우수 작품상을 수상하고, 방탄소년단(BTS)은 2021년 빌보드 뮤직 어워드에서 톱 셀링 송과 톱 듀오 그룹상을 수상했다. 2021년 9월에 방영을 시작한 드라마 〈오징어 게임〉은 미국을 비롯한 세계 각국에서 엄청난 반향을 일으켰다. 얼마 전 미국에서 대학 교수로 재직하고 있는 한 지인을 만났는데, BTS 때문에 여러 채널로부터 인터뷰 요청을 받았다고 한다. 이런 정도면 가히 한류의 전성기라고 해도 무방할 듯한데, 이런 성과를 거두기까지 여러 요인이 복합적으로 작용했겠으나, 필자가 무엇보다 주목하는 것은 애초부터 세계인을 대상으로 판을 준비하고 그런 판에서 경쟁력을 갖추어 나가겠다는 의지가 확고했다는 점이며, 이것이야말로 성패를 가름한 결정적 요인이 아니었나 생각한다.

16~19세기에 조선은 전형적인 농업 사회에 머물러 있었다.

그런 탓에 상공인층의 활약이 컸던 중국이나 일본에 비해 상대적으로 낙후될 수밖에 없었고 도시 축제라는 판은 엄두도 내지 못할 상황이었다. 이런 사정은 18세기 전반기에 총 네 번 조선을 방문했던 청나라 사신 아극돈(阿克敦)이 네 번째 사행을 마친 후 남긴 도책《봉사도(奉使圖)》의 제7폭 그림을 통해서도 확인할 수 있다.[2] 이 그림에 묘사된 이동형 산대(山臺)나 놀이패의 모습은 왜 조선에서 화려한 도시 축제가 없었는지를 여실히 방증해준다.

이와 대조적으로 중국과 일본의 대도시 상공인은 자신들이 지닌 실질적 힘을 바탕으로 도시 축제에 적극적으로 참여하고 멋진 퍼포먼스 행렬을 조직하려는 시도를 통해 집단의 미의식(美意識)이나 미적 취향을 표현할 기회를 잡을 수 있었다.

이 책에서 다루는 구영본(仇英本) 〈청명상하도(淸明上河圖)〉와 변형형 〈낙중락외도(洛中洛外圖)〉, 〈남도번회도(南都繁會圖)〉와 〈지원제례도(祇園祭禮圖)〉, 〈만수성전도(萬壽盛典圖)〉·〈팔순만수성전도(八旬萬壽盛典圖)〉와 〈강호산왕제례지도(江戶山王祭禮之圖)〉·〈신전명신제례회권(神田明神祭禮繪卷)〉, 〈천진천후궁행회도(天津天后宮行會圖)〉와 〈기양추방명신제사도(崎陽諏訪明神祭祀圖)〉는 모두 그 위상이나 영향력으로 보아 근세 도시축제행렬도를 대표하는 작품이라고 판단해 선별한 것이다. 필자는 교차 비교

를 통해 시기적으로 호응하는 이들 작품 속에 표현된 아름다움
이나 미적 지향이 어떻게 같고 또 다른지를 읽어내고자 했다. 그
에 앞서 선행적으로 분석한 장택단의 〈청명상하도〉와 작자 미상
의 〈등희도(燈戲圖)〉는 대략 12~13세기에 제작된 작품인데, 상
업도시와 축제 행렬이 언제부터 미적 대상으로 인식됐고 또 언
제부터 양자가 결합됐는지 추론할 수 있는 근거를 제공해준다.

아름다움에 대한 인식이나 정의는 시대·지역·사람에 따라 다
를 수밖에 없다는 상대적 관점에서 시도하는 이 책의 결과가 미
력하나마 아시아의 미와 관련된 연구 영역의 확장에 보탬이 될
수 있기를 기대해본다.

I

대규모 축제 공연과
가두 행렬의 서막
그리고
미적 추구

대규모 축제 공연의 서막:
한나라 평락관의
백희

오늘날 이탈리아 로마에 있는 콜로세움이 비교적 널리 사람들에게 알려진 것과 달리, 약 2000년 전 그에 비견되는 공연 장소로 명성을 떨쳤던 중국 장안(長安)과 낙양(洛陽)의 '평락관(平樂觀)'은 여전히 생소하다. 로마 제국의 콜로세움은 지금까지 건축물이 건재하기에 그곳을 찾는 관광객은 눈으로 직접 현장을 확인하면서 그 옛날 펼쳐졌을 검투사의 싸움 장면을 상상해볼 수 있지만, 한나라의 평락관은 구체적으로 어떤 모습이었는지조차 제대로 알려지지 않는다. 그러나 전해지는 자료만 가지고도 이곳의 퍼포먼스가 콜로세움의 경기에 비해 전혀 손색없는 대규모 야외 행사였음을 알 수 있다.

현재 로마에 남아 있는 콜로세움은 플라비우스 왕조의 베스파시아누스(재위 69~79) 황제 때 착공되어 그의 아들 티투스(재위 79~81) 황제 때인 80년에 완성된 타원형 건축물이다. 그 크기는

둘레 527미터, 긴 쪽 지름 188미터, 짧은 쪽 지름 156미터, 외벽 높이 48미터 정도이며, 대략 5만 명 이상을 수용할 수 있었다. 이 곳에서 로마시민이 접할 수 있었던 대표적 경기는 글라디아토르(gladiator)라고 지칭되던 검투사 간의 격투, 맹수와 인간의 싸움 등이었으며, 인기가 높아서 405년 호노리우스 황제가 이를 폐지할 때까지 300년 이상 지속됐다.

로마의 콜로세움에 비견되는 한나라의 평락관은 서쪽의 수도 장안과 동쪽의 수도 낙양 두 곳에 건립됐으며, 두 곳 모두에서 대규모 퍼포먼스가 펼쳐졌다. 장안의 평락관은 무제(武帝, 재위 기원전 141~기원전 87)가 기원전 138년 건설한 상림원(上林苑)이라는 거대한 원림(園林) 안에 있는 건물 가운데 하나였다. 면적이 340제곱킬로미터에 이를 정도로 방대한 상림원에는 36곳의 원(苑), 12개의 궁(宮), 21개의 관(觀) 건축물이 있었는데, 평락관은 그 21개 관 중 하나였다. 기원전 105년 여름 무제가 바로 여기에 수도 사람들을 모아놓고 대규모 각저(角觝, 맞붙어 겨루던 힘 싸움 놀이)를 함께 즐겼다고 하는 기록으로 볼 때, 이곳이 콜로세움처럼 무예의 성격을 지닌 경기를 관람하기 위한 장소였음을 알 수 있다.[1]

낙양의 평락관은 동한 명제(明帝, 재위 58~75)가 62년에 건립한 것이며, 약 100년 뒤에 영제(靈帝, 재위 168~188)는 그 아래에 큰

단을 추가하고 단 위에 12층의 오색찬란한 화개(華蓋)를 세운 다음 직접 기병 수만 명이 펼치는 열병식에 참관했다. 이것으로 낙양의 평락관 앞에 수만 명을 수용할 수 있는 대형 광장이 있었음을 짐작할 수 있다. 세월이 약간 지나 위(魏)나라 때가 되면 그 아래에 동일한 이름을 가진 관(館) 형식의 건축물 평락관(平樂館)이 건설되는데, 연회를 위한 용도였다.

동과 서 두 곳의 수도에 지어진 평락관의 사례로 볼 때 한나라 황제도 로마 황제에 못지않게 대규모 오락용 퍼포먼스와 정치의 함수 관계를 충분히 인식했던 것 같다. 당시 이름난 문인이었던 이우(李尤, 약 55~135)와 장형(張衡, 78~139)이 거기서 거행된 공연 장면을 문자로 표현하기 위해 여러 해 동안 심혈을 기울인 것도 이와 무관하지 않다. 〈평락관부(平樂觀賦)〉와 〈서경부(西京賦)〉는 바로 그런 배경에서 탄생한 작품이며, 이를 통해 우리는 평락관의 공연이 어떠했는지 재구성해볼 수 있다. 작품에 언급된 프로그램의 구성을 살펴보면 대략 신체 기예, 환술(幻術), 인물 캐릭터와 인공 조형물, 악대와 효과를 담당한 팀의 네 가지로 정리된다. 해당 원문을 차례로 예시하고 설명을 덧붙이면 다음과 같다. '(a) (b) (c)…'로 표기한 것이 〈서경부〉,[2] '(가) (나) (다)…'로 표기한 것이 〈평락관부〉에서 인용한 것이다.[3]

첫째, 신체 기예는 신체적 능력을 활용한 다양한 기예를 의미

한다.

(a) 어떤 장사는 오획(烏獲)처럼 무거운 솥을 들어올리고,

어떤 이는 도로국(都盧國) 사람처럼 날렵하게 장대를 타고 오르네.

어떤 이는 제비처럼 좁은 장애물을 통과하는데 가슴이 칼끝을 스치

듯 지나가네.

어떤 이는 여러 개의 방울과 칼을 쉴 새 없이 공중에 띄웠다가 다시

받고,

어떤 이들은 공중에 매달린 줄을 반대쪽 양편에서 타고 가다가 중

간에서 서로 마주쳐 지나가네.

(나) 오획처럼 무거운 솥을 들어 올리는 장사에겐 만근의 무게도

깃털처럼 가볍고,

【어떤 이는 칼도 삼키고 불도 토하네.】

어떤 이는 제비가 물을 차고 까마귀가 뛰듯 날쌔게 움직이네.

어떤 이는 공중에 높이 매단 줄 위에 올라 뛰고 돌며 춤을 추네.

어떤 이는 방울과 칼을 돌리네. 핑핑 도는 모습 어지러울 지경이네.

한편에선 파유무(巴渝舞)를 추는데, 서로 상대의 어깨를 뛰어넘네.

【 】안의 묘사를 환술로 귀속하고 나면 앞에 거론된 세부 기

예는 다음의 여섯 가지로 정리된다.

① 힘을 자랑하는 역기 '오획강정(烏獲扛鼎)'

② 장대타기 재주 '도로심장(都盧尋橦)'

③ 날렵함과 민첩함을 과시하는 재주 '충협(衝狹)'과 '연탁(鷰濯)'

④ 저글링의 일종인 방울 받기 '도환(跳丸)'과 칼 받기 '도검 (跳劍)'

⑤ 줄타기 '주삭(走索)'

⑥ 상대방 어깨 위를 뛰어넘는 무예적 성격의 '파유무(巴渝舞)'

(f) 깃대가 꽂힌 놀이 수레가 나오는데, 아이들이 오르락내리락하며 재주를 부리네.

갑자기 거꾸로 떨어지다 발꿈치로 걸어 멈추니, 마치 추락하다가 다시 장대와 연결되는 듯하네.

100마리 말은 고삐를 가지런히 하고 발을 맞추어 나란히 내달리고, 장대 위에서 펼치는 재주는 변화무쌍 끝이 없구나.

활을 당겨 서강(西羌)에게 쏘다가, 다시 고개 돌려 선비(鮮卑)를 향해 발사하네.

(가) 높다란 장대가 꽂힌 놀이 수레를 100마리 말이 끌고 달리는데, 재주꾼들이 아홉 길의 장대 위에서 자유자재로 오르내리고 떨어졌

다 붙었다 하고,

혹은 달리던 수레가 거꾸로 뒤집히기도 하네.

이 단락에 묘사된 세부 기예는 다음의 두 가지로 정리된다.

⑦ 움직이는 놀이 수레 '희차(戲車)' 위에서 펼치는 장대타기

⑧ 말을 타고 활을 쏘아 표적을 정확하게 명중하는 재주 '기사(騎射)'

둘째, 환술(幻術)은 전통 시기 중국의 마술을 의미하는데, 해당 부분의 묘사는 다음과 같다.

(e) 기이한 환술 변화무쌍해, 용모를 바꾸기도 하고 분신을 만들어 내기도 하네.

칼을 삼키거나 불을 토하기도 하고, 구름이나 안개를 일으켜 시야를 가리기도 하네.

땅에 금을 그으면 내가 만들어져, 위수(渭水)로 흐르거나 경수(涇水)로 통하기도 하네.

동해황공(東海黃公)이 붉은 칼과 월인(越人)의 주술로 백호를 물리치려다가 끝내 성공하지 못한 이야기도 연기하는데, 사악함에 의지해 부정한 방법으로 위해를 가하려 했기에 성공하지 못한 것이라네.

여기서 파악되는 세부 프로그램은 다음과 같은 일곱 가지다.

① 용모를 바꾸는 역모술(易貌術)

② 형체를 나누는 분신술(分身術)

③ 칼을 삼키고도 멀쩡한 마술 '탄도(呑刀)'

④ 불을 토해내는 마술 '토화(吐火)'

⑤ 구름과 안개를 일으키는 마술

⑥ 땅에 금을 그어 내를 만드는 마술

⑦ 동해황공(東海黃公)과 백호(白虎)의 술법 싸움을 표현한 마
술극

셋째, 인물 캐릭터는 신화나 전설 속의 신선이나 귀신 혹은 신
령스러운 들짐승이나 날짐승 따위로 분장하고 등장하는 인물을
가리키며, 인공 조형물은 바로 그들의 활동 공간을 재현한 신산
(神山)과 같은 조형물 일체를 말한다. 해당 부분을 옮겨본다.

(b) 인공으로 만든 높이 솟은 화산(華山)은 언덕과 봉우리가 기복을
이루었고, 신령스러운 풀과 나무에, 붉은 과일까지 주렁주렁 달려
있네.

신선으로 분장한 배우들 모두 모여 있어, 표범은 희롱하고 말곰은
춤을 추고, 백호는 거문고를 타고 청룡은 저를 불고, 아황(娥皇)과
여영(女英)은 앉아서 길게 노래 부르는데 그 소리 맑아서 뱀처럼 휘

감기고, 서서 지휘하는 악공 홍애(洪涯)는 휘날리는 깃털 옷을 입고 있네.

(d) 800척의 거대한 짐승 만연(曼延)이 등장하고, 그 뒤로 우뚝 솟은 신산(神山)이 불쑥 나타나네.

곰과 호랑이 산 위에서 서로 붙잡고 싸우고 있고, 원숭이는 뛰어넘어 높은 곳에 매달리네.

괴수들은 달려가고, 큰 새들은 무겁게 발걸음을 옮기네.

걸으면서 젖을 먹이는 흰 코끼리는 긴 코를 늘어뜨리고 있네.

바닷고기는 용으로 변신해 꿈틀대며 움직이고, 사리가 입김을 불어내니 신선의 수레로 변신하네.

네 마리 사슴이 수레를 끄는데, 영지로 만든 덮개는 아홉 송이 꽃으로 장식했네.

두꺼비와 거북이 춤을 추고, 수인(水人)은 뱀을 놀리고 있네.

(다) 신선이 공작을 타고 나타나는데 그 모습 규룡(虯龍)과도 같네.

나귀 타고 내달리며 활을 쏘니 여우와 토끼 놀라 도망가네.

난쟁이와 거인이 짝을 지어 희롱하고,

금록(禽鹿)·육박(六駮)과 백상(白象)·주수(朱首)가 어울렸네.

어룡(魚龍)과 만연(曼延)에다 구불구불한 산과 언덕 함께 나타나고,

거북, 교룡, 두꺼비들이 금(琴)을 타고 부(缶)를 치네.

여기서 거론된 인물 캐릭터와 인공 조형물은 다음과 같이 정리할 수 있다.

인물 캐릭터:

(b)의 표범, 말곰, 백호, 청룡, 여영, 아황, 홍애

(d)의 만연, 곰, 호랑이, 원숭이(猿狄), 괴수, 큰 새(大雀), 흰 코끼리, 바닷고기(海鱗), 용, 사리, 사슴, 두꺼비, 거북, 수인, 뱀

(다)의 신선, 주유, 거인, 여우, 토끼, 금록(禽鹿), 육박(六駮), 주수(朱首), 교룡

인공 조형물:

(b)의 화산(華山), 신령스러운 나무(神木), 신령스러운 풀(靈草), 붉은 과일(朱實)

(d)의 신산(神山), 신선의 수레(仙車)

〈서경부〉에 묘사된 '어룡만연(魚龍曼延)' 놀이에 대해서는 중국 학계에서 흥미로운 견해가 제기됐는데, 그 요지는 불경《현우경(賢愚經)》에 나오는 사리불(舍利弗)과 노도차(勞度差)의 법력 싸움을 극화한 것이 바로 이 놀이라는 것이다. 이 주장에 따르면

여섯 합에 이르는 사리불과 노도차의 법력 싸움 과정에는 〈서경부〉에 언급된 인물 캐릭터인 곰, 호랑이, 원숭이, 괴수, 큰 새, 흰 코끼리, 바닷고기, 용, 사리, 사슴 등이 모두 등장한다.[4] 이 주장의 전체적 신뢰도는 향후 좀 더 면밀한 평가가 이루어져야 하겠지만, "바닷고기는 용으로 변신해 꿈틀대며 움직이고, 사리가 입김을 불어내니 신선의 수레로 변신하네"라는 구절은 신령스러운 짐승 캐릭터와 환술이 연계되어 있음을 분명히 보여준다. 따라서 이런 유형의 환술이 반복적으로 공연됐다면 관련된 짐승 캐릭터가 환술을 대표하는 아이콘으로 인식됐을 가능성이 크다고 생각된다.

넷째, 악대와 연출 효과를 담당한 팀의 존재는 다음과 같은 묘사를 통해서 파악된다.

> (c) 음악 연주가 채 끝나기도 전에 구름이 일어 눈보라가 날리는데,
> 처음엔 하늘하늘 내리다가 나중에는 펑펑 쏟아지네.
> 이중으로 된 공중다리에서 돌을 굴려 천둥소리를 내는데, 갈수록 맹렬해진 우르릉 소리 하늘의 위엄을 보여주는 듯하네.

'음악 연주가 끝나지 않았다'와 '구름', '눈보라', '천둥소리' 등은 각각 악대와 시청각적 연출 효과를 담당한 팀의 존재를 알려

준다.

이상에서 보듯이 당시 한나라 궁정에서는 최대한의 역량을 동원해 갖가지 연희를 끌어 모아서 평락관의 공연 프로그램을 구성했고, 이후 후대 역사서에서는 그렇게 관행적으로 공연된 연희를 백희(百戲)라고 총칭하기 시작한다. 이 책에서 말하는 평락관의 백희 또한 이런 의미를 취한 것이다.

이우나 장형 같은 문인의 문자 작품이 완성된 다음 얼마간 시간이 흐르고 나면 백희 공연은 지방 곳곳의 세도가에게도 수용됐고, 그 위용은 시각 자료를 통해 다시 한 번 남겨지게 된다.

다음의 도판 1은 산동성(山東省) 기남(沂南) 지역에서 출토된 동한(東漢) 시대의 화상석(畫像石) 그림인데, 현재 가용할 수 있는 자료 중에서 보기 드물게 대규모 광장 백희를 입체적으로 그려 놓았기에 앞의 문자 표현과 대조할 수 있는 좋은 대상이 된다.

연희를 종목별로 헤아리면 열세 가지를 얻을 수 있고, 이들을 앞의 기준으로 분류하면 신체 기예와 인물 캐릭터 그리고 악대 세 가지로 나뉜다. 이 가운데 신체 기예로는 다음과 같은 일곱 가지가 파악된다.

① 방울 받기와 칼 받기 같은 저글링 기예

② 장대타기와 역기가 결합된 기예 '액상장(額上橦)'. 여기서 액상당은 여러 명의 재주꾼이 올라가 있는 장대를 이마로 받

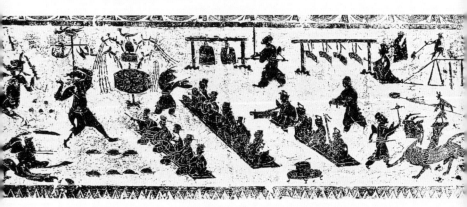

도판 1. 동한 시대 기남 화상석

치고 있다는 뜻이다.

③ 일곱 개의 접시를 놓아두고 그 위에서 춤을 추는 '칠반무(七盤舞)'

④ 줄타기

⑤ 물구나무서기 '도립(倒立)'

⑥ 말을 타며 펼치는 무예 '기마 무예'

⑦ 놀이용 수레 '희차(戲車)'와 그 위에서 펼치는 묘기

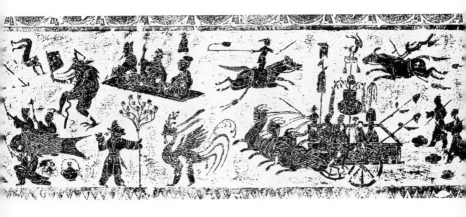

이것을 〈서경부〉의 묘사와 대조하면 다음과 같이 대응한다.

기남 화상석의 백희도에 묘사된 놀이 수레 위의 재주가 물구나무서기인 것과 달리 〈서경부〉에 표현된 놀이 수레 위의 재주가 장대타기여서 미세한 차이는 있다고 할 수 있다. 그런데 산동성 신야현(新野縣)에서 출토된 유물에는 놀이 수레 위에서 펼쳐지는 장대타기와 줄타기, 게다가 말을 타며 활을 쏘는 기사(騎射) 장면까지 모두 묘사되어 있다. 이런 사정을 고려하면 기남 화상

기남 화상석 백희도	〈서경부〉	비고
• 이마로 장대를 받치는 사람 • 장대 위의 재주꾼 • 물구나무서기(倒立) • 방울 받기, 칼 받기 • 줄타기 • 기마 무예 • 놀이 수레와 그 위에서 물구나무서기	• 오획의 세 발 솥 들기 • 도로국 사람의 장대타기(都盧尋橦) • 장애물 통과(衝狹) 날렵함(燕濯) • 방울 받기, 칼 받기 • 줄타기 • 말 타며 활쏘기 • 놀이 수레와 그 위에서 장대타기	• 힘을 과시하는 역기 • 장대타기 • 신체의 날렵함 • 저글링 • 줄타기 • 기마 무예 • 놀이 수레와 그 위에서 펼치는 묘기

석과 〈서경부〉가 묘사한 백희 프로그램이 세부적으로 약간의 차이는 있을지라도 기본적으로 동질적인 성격의 프로그램으로 편성되었음을 알 수 있다.

인물 캐릭터에서는 용, 물고기, 신조, 괴수의 네 가지를 얻을 수 있는데, 이들 또한 모두 〈서경부〉에서 언급된 짐승이다. 다소 아쉬운 점이라면 환술이나 인공 조형물에 대한 직접적 묘사를 찾아볼 수 없다는 것이다. 그러나 필자의 눈에는 상기한 신수 캐릭터 자체가 환술 프로그램을 내포한 것으로 보인다. 〈평락관부〉나 〈서경부〉에 거론된 신수가 동한 당시에 이미 개별 환술을 대표하는 아이콘으로 인식됐을 개연성이 높다고 판단하기 때문이다. 이와 관련된 시각 자료로는 산동성에서 출토된 동한 시대 화상석의 주작(朱雀), 날개 달린 용(翼龍), 날개 달린 호랑이(翼虎),

날개 달린 양(翼羊), 두꺼비, 거북, 물고기 등의 신수가 있다. 이 가운데 날개 달린 양을 제외하면 나머지는 모두 〈서경부〉에서 언급된 것이다.

신수나 신선, 귀신의 이미지가 널리 유통되면서 아이콘화한 좀 더 명확한 사례는 물고기와 용 캐릭터에서 찾아볼 수 있다. 산동성 안구(安丘) 지역에서 출토된 동한 시대 화상석에도 기남 화상석의 그림과 유사한 광장 백희도가 전해지는데, 거기 나오는 용과 물고기는 기남 화상석의 그것과 달리 용이 물고기를 입에 문 형상으로 묘사되어 있다. 비슷한 시기에 공연된 동일 프로그램의 캐릭터임에도 묘사된 장면이 서로 다른 것이다. 도판 2-1은 안구 화상석의 백희도 전체 모습이고, 도판 2-2의 상단과 하단은 기남 화상석과 안구 화상석에 보이는 용과 물고기만을 각각 확대해 대조한 것이다.

이처럼 화상석에 따라 용과 물고기의 관계가 달리 표현된 것은 기관 장치를 이용해서 물고기를 용으로 변신시키는 환술 프로그램의 한 장면을 선택적으로 묘사했기 때문에 그런 것이다. 이 환술 프로그램은 동한 이후에도 역대 조정에서 인기가 높았던 까닭에 오랫동안 전승됐고, 그런 까닭에 신수의 아이콘화에 대해 좀 더 설득력 있는 자료를 찾을 수 있다. 수나라의 역사를 기록한《수서(隋書)》에 다음과 같은 사례가 전해진다.

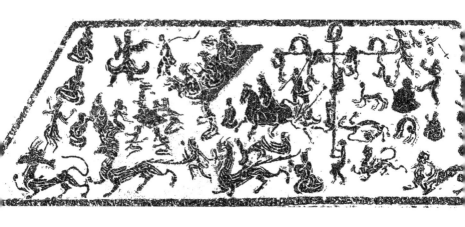

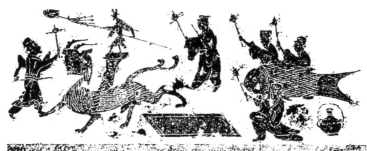

도판 2-1. 안구 화상석 백희도
도판 2-2. 기남 화상석과 안구 화상석의 용과 물고기 비교

또 큰 고래처럼 생긴 물고기가 나와서 안개를 내뿜어 해를 가리더니 순식간에 7~8장 길이의 거대한 황룡으로 변신해 뛰어나갔다. 이것을 '황룡 변신(黃龍變)'이라고 한다.[5]

이것은 수나라 양제(煬帝) 대업 2년(606)에 개최된 광장 백희에서 연출된 환술 프로그램의 하나인데, 〈서경부〉의 바닷고기[6]와 용이 각각 큰 고래(大鯨魚)와 황룡으로 대체됐을 뿐 의미상의 변화는 없는 것으로 보아 대략 500년이라는 시차에도 이 환술이 동일한 방식으로 전승되고 있었음을 알 수 있다.

시간 순서로 보면 〈서경부〉의 사례가 가장 앞서 있고 그다음이 기남 화상석의 백희도이며, 수나라 양제 때의 '황룡 변신'이 가장 나중이다. 그러므로 기남 화상석의 백희도에서 물고기와 용을 각각 그린 것은 양자가 끝까지 별개여서가 아니라 환술의 과정을 도상화하기 위한 불가피한 선택으로 이해해야 옳다.[7]

전체적인 규모나 내용 면에서 볼 때 기남 화상석의 백희도가 묘사한 대상은 평락관의 백희보다는 규모가 한 등급 아래의 것으로 추정된다. 그러나 신체 기예, 환술, 인물 캐릭터와 악대 등을 두루 갖추고 있어서 평락관의 대규모 광장 공연을 이해하는 데는 매우 유용하다.

대규모 가두 행렬의 서막:
남북조 시대의
불교 행상

동한 시대 이래로 역대 왕조의 집권층은 평락관 백희가 선사하는 대규모 퍼포먼스의 즐거움을 알았기에 새해가 되면 이런 공연을 관행적으로 반복했고, 그 결과 수백 년 동안 전통이 이어질 수 있었다. 연희의 내용 면에서 16세기 이후 성행한 도시 축제 행렬 구성에 직접적인 소스를 제공한 것도 이런 궁정 행사였다고 할 수 있다. 그러나 아쉽게도 이들 행사는 지정된 공간에서만 제한적으로 거행됐기에 가두 행렬(街頭行列)의 성립과는 거리가 멀다.

도심의 주요 시가지를 행진하며 공연을 하는 가두 행렬의 기본적인 특징은 통제를 중시하던 중세 도시의 시각에서 보면 쉽게 허락되기 어려운 성격을 지니고 있었다. 권력자로부터 가두 행렬을 허락받기 위해서는 합당한 사유가 필요했다는 말인데, 그런 관점에서 남북조 시대 불교 사원에서 거행한 행상(行像) 활

동은 권력층의 충분한 비호를 받을 수 있는 종교 행사였다.

불상을 앞세운 채 도심을 누비고 다니는 행상 행렬의 사례는 북위(北魏)의 수도 낙양의 사찰만 전문적으로 기록한《낙양가람기(洛陽伽藍記)》에서 다수 찾아볼 수 있다. 그 가운데 가두 행렬이 비교적 자세하게 묘사된 것으로는 장추사(長秋寺)의 행상이 대표적이다.

장추사는 류등이 세운 절이다. (…) 절 안에는 여섯 개의 상아를 가진 흰 코끼리가 부처를 태운 채 허공에 떠 있는 모습의 불상을 만들어놓았다. 장엄한 불상은 순전히 금과 옥으로만 조각했는데, 그 기이한 솜씨는 일일이 설명하기 힘들 정도다.

4월 7일이 되면 늘 순행(巡行)을 위해 불상이 밖으로 나오고, 그러면 벽사(辟邪)와 사자가 그 앞을 인도했다. 칼을 삼키고 불을 토하는 환술 공연의 한편에선 날렵한 마상 재주가 펼쳐졌다. 장대와 줄을 타면서 보여주는 기궤한 묘기는 흔한 것이 아니었다.

그들의 신기한 재주와 이국적인 복장은 도시 전체에서 으뜸이었다. 그런 까닭에 불상이 잠시 머무르는 곳에서는 구경꾼이 담처럼 에워싸며 몰려들어 서로 짓밟는 바람에 늘 깔려 죽는 사람이 생길 정도였다.[8]

짧은 기록임에도 후대 도시 축제의 가두 행렬이 전범으로 삼았을 법한 필수 요소를 모두 갖추고 있으므로 원문에 근거해 행렬의 구성을 다시 정리해본다. 먼저 신이 타는 가마를 신가(神駕) 또는 신여(神轝)라고 하는데, 그 신에 해당하는 존재로 불상을 거론했다. 당시 낙양의 사찰은 저마다 독특한 개성을 지닌 불상을 보유했기에 불상 자체가 일반인에게는 굉장한 볼거리가 될 수 있었다. 이런 정황을 보여주는 사례가 같은 책 제2권 〈종성사(宗聖寺)〉조에 나온다.

> 종성사에는 한 기의 불상이 있는데, 높이가 3장 8척에 장엄하고 특별한데다 완전한 용모를 갖추고 있어서 사인이나 서민들이 우러러볼 때 잠시도 눈을 깜박일 수 없을 정도였다. 이 불상이 나오기만 하면 시정이 모두 텅텅 비어버릴 정도였다.[9]

마지막에 언급된 "이 불상이 나오기만 하면 시정이 모두 텅텅 비어버릴 정도였다"라는 것은 그 불상이 지나가는 곳으로 시정 사람들이 몰려들어서 시정이 텅텅 비게 됐다는 의미다. 다소 과장된 표현이라 하더라도 불상 자체가 충분한 볼거리가 됐고 그 매력이 대단했다는 사실을 읽어내기에는 부족함이 없다.

한 기의 불상은 가마 한 대에 해당하므로 그것을 움직이는 데

는 적지 않은 가마꾼이 필요했는데, 규격화된 가마와 달리 불상은 사찰마다 규모가 일정하지 않았기에 많게는 100명의 가마꾼이 동원되기도 했다.

석교 남쪽 길에 있는 경흥니사 또한 환관 등이 공동으로 건립한 절이다.

높이가 3장에 달하는 금불상과 금수레가 있었다. 불상 위에는 보개(寶蓋)가 있고 사방에는 금방울과 칠보 구슬이 매달려 있는데다 비천기악(飛天伎樂)까지 있어서 우러러보면 마치 구름 밖에 있는 느낌을 준다. 조각 솜씨가 아주 아름다워서 일일이 설명하기 어려울 정도다.

불상이 행상에 나서는 날이면 늘 황제의 명을 받은 우림(羽林) 군사 100명이 이 불상을 메고 나간다.[10]

경흥니사(景興尼寺)의 불상이 행상에 나서는 날이면 황제의 친위군 100명이 동원됐다고 한 것으로 보아 그 크기와 무게가 대단했음을 짐작할 수 있다.

두 번째로 불상에 수반된 기예를 구체적으로 언급했다. 곧 마상 재주, 장대타기, 줄타기 등의 신체 기예와 칼 삼키기, 불 토하기와 같은 환술 그리고 불상을 인도하는 벽사(辟邪)나 사자와 같

은 신수로 가장한 무리의 세 부류가 나온다. 그런데 이런 기예만 놓고 보면 그 구성은 평락관의 백희와 다를 것이 없다. 실제로 같은 책에서 불상을 따르는 퍼포먼스의 무리를 백희로 칭한 곳도 있다.[11]

다시 정리하면 불교의 행상 행렬과 평락관의 백희는 내용 면에서는 겹치지만 공간 면에서는 확연히 구분된다. 전자는 행진을 하다가 중간 중간 거리에 머물면서 공연하는 것이 원칙이나, 평락관의 백희는 정해진 광장을 벗어나지 않는다. 양자의 차이에서 핵심은 전자에 가두 행진이라는 개념이 적용된 반면, 후자에는 그런 개념이 적용되지 않는다는 것이다. 따라서 16세기 이래 도시 축제에서 보편화된 가두 행렬은 남북조 시대에 성행한 불교의 행상 행렬에서 그 선행 모델을 찾을 수 있다.

이어서 드는 의문은 그러면 북위 시대 낙양의 사찰에서 거행한 행상은 어디에서 온 것인가 하는 문제다. 이와 관련해서 주목되는 자료가 동시대의 유명한 구법승 법현(法顯, 334~422)이 남긴 《불국기(佛國記)》다. 399년 장안을 출발해서 14년 동안 인도를 비롯해 서역에 소재한 20여 개 나라를 돌아다녔던 법현은 여행 과정에서 행상 의례를 두 번 목도하고 그것을 기록으로 남긴다. 그중 하나가 중국 신강위구르자치구에 있던 우전국(于闐國)의 사례이고, 다른 하나가 중인도 마가다국(Magadha)의 도시 파탈리푸

트라에서 거행된 사례다. 후자를 예로 들어보면 다음과 같다.

중인도에서 마가다국의 도시가 가장 크고 사람들도 부유해 서로 다투어 인의를 실천한다.

해마다 2월 8일에 행상 공양을 거행한다. (…) 행상 당일이 되면, 나라 안의 승려와 속인들이 모두 성안으로 모여든다. (그리고 성안에서는) 창기악(倡伎樂)이 공연되고, 꽃과 향이 부처에게 공양된다. 성직자인 브라만이 와서 부처님을 청하면, 부처님을 모신 수레가 차례로 성안으로 들어가서 이틀 밤을 머문다. 이틀간 밤새 등을 밝히고 기악을 공양한다.

중인도의 다른 나라들도 모두 이와 같다.[12]

부처를 모신 수레의 행진이 있었고 또 밤새 등을 밝히고 기악을 공연했다고 한 것으로 보아 부처의 수레가 행진할 때 기악 또한 대오를 이루어 행진에 참여했을 것으로 짐작되나 아쉽게도 직접적인 기술이 없다. 이에 좀 더 직접적인 사례를 찾아보니 인도 마우리아 왕조의 아소카왕(재위 기원전 약 273~기원전 232)이 남긴 4번 석비에 가두 행렬을 언급한 내용이 나온다.

신들의 총애를 받는 프리야다르시(Priyadarshi) 왕이 내린 불법

기준	인도	중국	
		낙양 사원의 행상	평락관 백희
신의 가마나 수레	불상을 실은 산차	불상	신산
기예	신성성의 연행을 담당한 팀	신체 기예와 환술	신체 기예와 환술
신수 캐릭터	코끼리	벽사, 사자	코끼리, 사자 외
악대	있음	있음	있음
효과 담당	등불과 폭죽을 담당한 팀	-	있음

(dharma)의 실행에 따라 전고(戰鼓) 소리 대신 불법의 선포 소리가 들리면 비마나(vimana), 다수의 산차(chariots)와 코끼리, 수많은 등불과 신성성의 연행이 사람들에게 보인다.[13]

인도 학자 바라드판데(Varadpande)는 자신의 저서 《인도 극장사》에서 앞의 기술이 불상을 실은 산차(山車) 행렬에 대한 묘사라고 설명하는데, 그 행렬의 구성을 중국의 것과 견주어보면 위의 표와 같이 대응한다.[14]

결국 불상을 앞세우고 거리를 행진하면서 퍼포먼스를 펼치는 중국의 대규모 가두 행렬은 자생적이라기보다는 인도 불교의 것을 가져다 쓴 것이라 할 수 있다.[15]

초기 축제 공연의 미적 추구:
진의를 위한
입상

이제 한나라와 위진남북조 시대의 대규모 축제 공연이 왜 미술의 영역으로 들어왔으며, 현재 전해지는 도상을 통해 당시 사람들이 추구했던 미는 무엇이었는지 검토해보기로 한다.

한나라 때부터 위진남북조 시대까지 축제 공연과 관련된 유물로는 무엇보다 화상석이나 화상전(畫像塼)을 통해 접할 수 있는 도상(圖像)이 있는데, 필자는 이런 도상을 보면 '상(象)'을 세워 뜻을 다한다'는 의미의 '입상진의(立象盡意)'라는 말이 떠오른다. 《주역(周易)》에 전해지는 문장부터 옮겨보면 이렇다.

공자께서 말씀하셨다. "글은 말을 다 표현하지 못하고, 말은 뜻을 다 드러내지 못한다." 그렇다면 (말로 설명을 들어도) 성인의 뜻을 이해할 수 없는 것인가? 공자께서 말씀하셨다. "성인은 상(象)을 세워 뜻을 다 표현하고자 했다."[16]

이것은 고대의 유가들이 한문(漢文)이나 한어(漢語)가 뜻을 전달하는 데 원천적인 한계를 가지고 있음을 인지하고 있었기에 그런 약점을 보완하기 위한 효과적인 방편으로 형상의 활용을 제시한 것으로 이해된다. 입상진의에서 상(象)의 효용은 '그것이 칭하는 이름은 작지만 그것이 취하는 부류는 크다'는 데 있다.[17] 다시 말해 상을 세워 작은 것으로 큰 것, 적은 것으로 많은 것을 포괄하거나 가까운 곳으로 먼 곳까지 미치게 할 수 있다는 것이다. 《주역》에서 말하는 상(象)은 원래 괘(卦)의 상을 가리키는 것이지만, 형상의 상(像)과도 통하기에 예술 형상의 의미까지 지니게 된다. 같은 책에서는 상(象)과 상(像)의 관계를 이렇게 기술한다.

> 역(易)은 천지의 상(象)이요, 상(象)이란 것은 형상(形像 또는 형상화한 것)이다.[18]

《주역》에서 제기된 이런 미의식은 위진남북조 시대의 유협(劉勰)에 이르러 '의상론(意象論)'으로 구체화된다. 그가 말하는 의상이란 창작 활동 과정에서 외물(外物)의 형상과 시인의 내적 정의(情意)가 결합되어야 한다는 심미관(審美觀)이라고 할 수 있으며,[19] 이것은 문학 이론뿐만 아니라 미술 이론에도 적용할 수 있

다. 그래서 의상론의 관점에서 보면, 한나라 때부터 위진남북조 시대까지 제작된 대량의 화상석이나 화상전은 기본적으로 뜻을 제대로 전달하기 위해 형상을 그려낸 것, 다시 말해 진의(盡意)를 위한 입상(立像)의 결과물로 판단된다. 앞에서 언급한 백희와 관련된 각종 도상이나 신선·선경·신수 등을 표현한 도상도 이런 범주에서 벗어나지 않는다.

미술품은 근본적으로 시각예술에 귀속되므로 그것을 만드는 작가나 관객은 모두 눈을 통해서 그 미적 감정을 주고받을 수밖에 없다. 순자(荀子)는 "(사람은) 태어나면서부터 귀와 눈의 욕망이 있고 음악과 미색을 좋아하는 본능이 있다"[20]라고 하면서 사람이 눈과 귀를 통해 미를 감각하는 능력은 나면서부터 갖춘 것이라고 지적했다. 또 공자는 제나라에서 소악(韶樂)을 듣고 3개월 동안 고기 맛을 모를 정도로 미적 즐거움을 경험한 다음 이런 평가를 남긴다. "소악의 아름다움이 이런 지경까지 이르리라고는 생각지도 못했다."[21] 《논어》〈팔일(八佾)〉에서는 그 소악과 비교되는 무악(武樂)의 평가를 이렇게 한다. "소악은 지극히 아름답고 또 지극히 선하나, 무악은 지극히 아름답기는 하지만 지극히 선하지는 못하다."[22] 여기서 무악의 '지극한 아름다움'이 외형적 형식미에 해당한다면, 소악이 '지극히 선하다'는 것은 인(仁)과 같은 도덕적 요구와 부합하는 아름다움이어서 양자는 층위를 달

리한다.

　중국 무용사에서 고대 아악무(雅樂舞)를 설명할 때는 일반적으로 육대무(六大舞)가 곧잘 거론된다. 이것은 선진(先秦) 시기 여섯 조대를 대표하는 무용을 묶어서 이르는 말인데, 구체적으로는 황제(黃帝)의 〈운문(雲門)〉, 요(堯)임금의 〈대장(大章)〉, 순(舜)임금의 〈대소(大韶)〉, 우(禹)임금의 〈대하(大夏)〉, 탕왕(湯王)의 〈대호(大濩)〉 그리고 무왕(武王)의 〈대무(大武)〉를 가리킨다. 이 여섯 가지 무용은 다시 문무(文舞)와 무무(武舞)의 구분이 있으니, 앞의 네 가지는 문무 그리고 뒤의 두 가지는 무무에 귀속된다. 여기서 문은 덕(德)을 밝히는 것이고 무는 공(功)을 형상화한 것으로, 이 양자를 통해서 나라의 문화와 무력이 각각 표현된다. 그래서 천하를 선양으로 얻게 됐다면 문무를 먼저 추고 무력으로 얻게 됐다면 무무를 먼저 추었다고 한다.

　문제는 왕조가 바뀔 때 기존의 아악이 제대로 전승되기 어렵다는 데 있었다. 예컨대 진시황(秦始皇)이 천하를 통일했을 당시에 전해진 주나라의 아악으로는 〈소무(韶舞)〉와 〈무무(武舞)〉 정도였다고 한다. 이것을 뒤집어 생각하면, 새로운 왕조가 시작됐는데 그 왕조가 무력으로 건국된 것이라면 새로운 무무의 준비가 필요했다는 논리가 성립한다. 후대에 비교적 널리 알려진 당(唐)나라의 〈파진악(破陣樂)〉이 그런 논리에 따라 만들어진 사례

라고 할 수 있다.

앞에서 서한 무제의 평락관 공연을 소개했는데, 문헌 기술에서는 그것을 각저라고 표현했다. 각저는 군사들끼리 하던 힘 싸움을 놀이화한 것이며, 어휘의 유래도 황제(黃帝)와 치우(蚩尤)의 싸움에 뿌리를 둔다. 그러므로 무제의 각저희 또한 무무의 필요성을 제공한 바로 그 논리에 근거해 시도됐으리라는 유추가 가능하다.

그렇지만 이런 정도의 설명만으로는 왜 그렇게 많은 양의 도상 자료가 제작됐는지, 충분히 납득되지 않는다. 그래서 천하를 장악한 황제의 꿈이라는 각도에서 좀 더 따져보자. 천하의 중심인 중국의 황제는 인간 세상의 지존이어서 그 위용이 모든 사람에게 미칠 수 있어야 하고, 그가 들어야 할 최고의 찬사는 '백성이 태평성세(太平盛世)를 누리고 있다'는 말일 것이다. 그러면 태평성세는 어떻게 표현할 것인가? 중국인이 예로부터 선호하는 지대물박(地大物博)과 다다익선(多多益善)이 아마도 이것과 자연스럽게 연결되지 않을까 생각된다.

예를 들면 앞에서 언급한 평락관의 백희 공연은 한나라 궁정에서 최대한의 역량을 동원해 준비했는데, 거기에는 그럴 만한 이유가 있었다. 황제의 명에 따라 거행된 대내적 행사에 그친 것이 아니라, 외국의 사절까지 관람하는 국제적 행사였기 때문이

다. 〈평락관부〉에서 공연이 시작되기 전에 덧붙인 설명을 다시 보자. "사방 여러 나라에서 온 사신들에게 한나라의 강성함과 태평을 과시하기 위해 대규모 백희 공연을 준비한 것이다." 이것은 동한 시대 궁정에서 대규모 백희를 준비한 목적이 태평성세와 만국내조(萬國來朝)의 우월함을 과시하는 데 있었음을 알려준다.

그렇다면 그런 의도에 부합하는 무무는 어떤 프로그램으로 편성됐을까? 이에 대해서는 〈서경부〉와 〈평락관부〉의 구체적인 내용 분석을 통해 이미 전술했으므로 여기서는 몇 가지 도상 사례를 가지고 구체적 장면이 추구하는 아름다움에 대해 살펴보기로 한다.

도판 3-1은 기남 화상석 백희도 속의 저글링, 액상당, 칠반무, 줄타기와 물구나무서기, 놀이 수레 위에서 줄타기와 장대타기 등이고, 3-2는 비교를 위해 첨부한 신야 화상석의 놀이 수레 공연 장면이다.[23] 장면들 모두가 절정에 달한 운동 능력을 시각화한 것으로, 다양한 신체미(身體美)의 극한을 추구하고 있음을 볼 수 있다.

도판 4-1은 기남 화상석의 백희도에 보이는 신수이고 4-2는 안구시(安丘市)박물관에 소장된 동한 시대 화상석의 신수다.[24] 신수나 괴수는 본래 추상적이면서도 손에 잡히지 않는 모호한 캐릭터라 화가의 상상력에 의존할 수밖에 없는 원천적인 한계

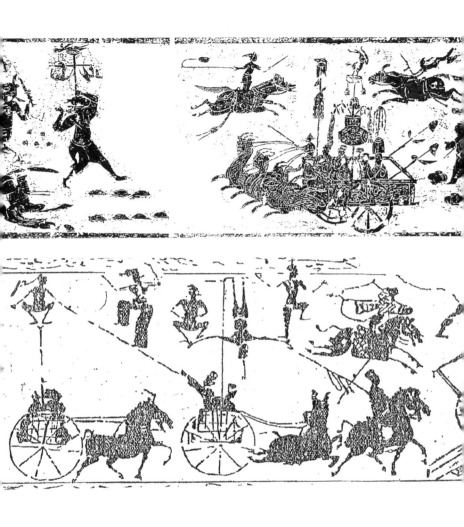

도판 3-1. 기남 화상석 백희도(부분)
도판 3-2. 신야 화상석

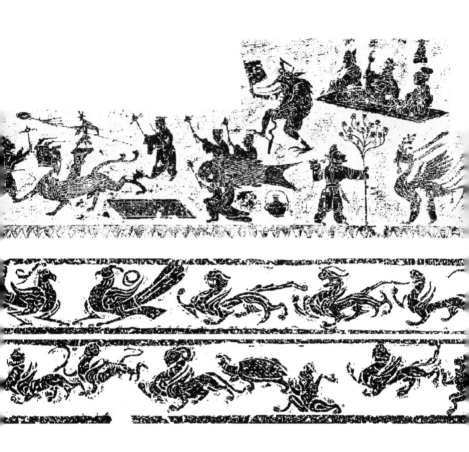

도판 4-1. 기남 화상석 백희도 신수
도판 4-2. 안구 화상석 신수

를 지닌다. 그런데도 신수 캐릭터의 구체적인 도상이 화상석이나 화상전에 남겨진 것은 이미 다수가 공감했거나 할 수 있는 형상이었기에 가능했을 것이다. 이 가운데 눈길을 끄는 것은 도판 4-2 하단의 왼쪽 두 번째에 보이는 익양(翼羊)이다. 일상생활에서 쉽게 접할 수 있는 양이라는 동물이 단지 몸에 날개가 달렸다는 이유만으로 도판 4-2 상단 오른쪽에 그려진 익룡(翼龍)이나 익호(翼虎)와 어깨를 나란히 하고 있다. 아마도 날개를 통해 신성성이 부여됐기 때문일 것이다. 그런데 익룡의 형상은 오히려 후대로 갈수록 날개가 없는 것이 선호되고 결국에는 날개 없는 용의 형상이 일반화된다. 이런 점을 고려할 때 화상석이나 화상전을 통해서 도상을 남기던 시기는 한마디로 진의를 위한 입상, 그 가운데서도 '형상' 자체에 대한 미적 공감대를 추구하는 시기였다고 할 수 있을 것이다.[25]

2

미적 대상으로
감각되기 시작한 도시와
축제 행렬

중국 원소절 축제의
성립과 전개

원소절 축제의 성립

중국에서 원소절(元宵節, 우리나라의 대보름 같은 중국의 명절)이 도시 축제로 성립된 것은 당나라 때라고 할 수 있다. 8세기에 접어들면 서쪽의 수도 장안과 동쪽의 수도 낙양을 막론하고 원소절의 축제적 양상이 관행화되기 때문이다. 당나라 때부터 정식 축제로 자리 잡게 되는 원소절 기간에 거행되는 가장 핵심적인 행사 중의 하나가 등불을 밝히는 연등(燃燈)인데, 이것은 등불을 즐기는 관객의 처지에서 보면 구경한다는 의미의 관등(觀燈)이기도 하다. 세월이 지나면서 축제 기간 동안 원하는 사람은 누구나 저마다 등불을 준비해 밝혔고, 또 남이 밝힌 등불을 구경하고 감상했다. 이것이 명·청 시대 원소절의 일반적인 기풍이었다. 그러면 이런 풍속은 언제, 누구로부터 시작된 것인가?

현재까지 중국 학계에 제시된 견해는 크게 자생설과 외래설로 양분된다. 자생설의 대표적 주장은 원소절의 연등 풍속이 한나라 무제가 정월 상신(上辛)날 밤에 거행한 태일신(太一神)에 대한 제사에서 비롯됐고 그 전통이 양나라의 간문제(簡文帝), 진나라의 후주(後主)를 거쳐서 당나라의 현종(玄宗)에게까지 이어졌다는 설이다.[1] 혹은 여기서 한발 더 나아가 그 뿌리가 주나라 시대의 주례(周禮)로까지 소급된다고 주장하는 이도 있다.[2]

외래설로는 불교의 연등 풍속과 연결된다는 주장이 대표적으로, 《사물기원(事物紀原)》에 나오는 내용을 하나 소개하면 이렇다. 한나라 명제(明帝, 재위 58~75)가 등불을 밝힌 것은 불법의 밝음을 드러내기 위한 불사(佛事)였는데, 그 행사를 정월 보름밤에 거행한 것은 석가모니의 신변(神變)이 나타난 날짜인 서역력(西域曆) 12월 30일이 중국력(中國曆)으로 환산하면 정월 보름날이기 때문이라는 것이다.[3]

원소절 연등의 기원에 대해서 현재 많은 중국의 학자들은 자생설을 지지하지만, 당·송 시대 이후 축제로 자리 잡는 원소절을 이해하기 위해서는 좀 더 유연한 시각이 필요해 보인다. 16세기 이후 중국의 대도시에서는 원소절이 되면 이른바 산(山) 모양의 다양한 인공 조형물을 가설하는데, 거기에 수많은 등불을 밝히고 갖가지 연희까지 곁들인 그야말로 거국적인 축제의 판을 벌

인다. 그런데 이런 떠들썩한 기풍이 단순히 신에게 제사 지내기 위해 불을 밝혔다는 무제의 행위에서 확장됐다고 보는 것은 논리적으로 자연스럽지 않다.

이와 달리 불교를 통해 전래된 연등 행사는 처음부터 산 모양의 인공 조형물과 수많은 등불에 다양한 연희까지 수반되는 축제의 모델을 제시했다. 축제의 전체적 양상이라는 관점에서 보면 불교의 연등 행사가 무제의 제사보다 더 후대의 도시 축제 양상과 부합한다. 다음에서는 이런 점을 적극적으로 고려하면서 당나라 때 원소절이 축제로 성립되는 과정과 그 양상을 살펴보기로 한다.

대부분의 민속 현상이 그렇듯이 당나라 때 축제로 자리 잡는 원소절도 상당 기간 축적된 경험을 통해서 구체화된 것이다. 문헌 기록을 들여다보아도 그 징조는 수나라 때 이미 나타난다. 수나라의 관리였던 유욱(柳彧)의 상주문에 당시 수도와 지방에서 원소절 밤을 어떻게 보냈는지가 잘 설명되어 있다.

제가 조용히 살펴보니, 수도에서도 지방에서도 매년 정월 보름밤이면 백성들이 길거리를 메운 채 놀이별로 무리를 지어 놉니다. 북을 두드려 하늘을 시끄럽게 하고 횃불로 땅을 밝히면서 노는데, 짐승 가면을 쓴 사람들, 여성 복장을 한 남자들, 창우들의 잡다한 재주가

괴이하기 이를 데 없으며 지저분하고 음란한 말로 웃음을 터뜨리게 합니다만 남녀가 함께 구경하면서 피할 줄도 모릅니다. (…) 맛좋은 술과 안주를 멋대로 소비하고 성대한 악대를 동원해 재산을 탕진하는 것이 단지 한때를 경쟁하기 위한 것입니다. (…) (이것이) 차츰 민속으로 자리 잡았으나 실제로는 그 유래가 있는 것입니다.[4]

이 기술은 분량이 짧은데도 후세의 원소절 축제에서 구현되는 특징적 모습을 선행적으로 제시하기에 다시 한 번 정리해본다. 첫째, "횃불로 땅을 밝히면서"의 횃불은 밤에 놀기 위해 필수적인 것이지만 '불'이라는 속성에서 보면 연등 풍속과 자연스럽게 연결된다. 둘째, "짐승 가면을 쓴 사람들, 여성 복장을 한 남자들, 창우들의 잡다한 재주가 괴이하기 이를 데 없으며"라는 구절은 많은 사람이 무리를 지어서 가면희 따위의 다양한 퍼포먼스를 거행했으며, 그 레퍼토리가 한두 가지가 아니었던 사실을 알려준다.

인용문에서 '짐승 가면을 쓴 사람들'의 재주는 서역계 호인(胡人)을 통해 전래된 가면무를 가리키는 것으로 추정되는데, 이와 관련된 시각 자료가 중국 신강위구르자치구 고차(庫車, 쿠처)에서 발굴된 당나라 때의 사리함에 그려져 있다. 여러 사람이 짐승 가면을 쓰고 단체로 춤을 추는 장면인데, 학계에서는 이것을 서역

에서 전래된 〈소막차(蘇莫遮)〉라는 가무희로 간주한다. 〈소막차〉의 형상은 일본의 〈신서고악도(信西古樂圖)〉에도 포함되어 있어서 비교가 가능한데, 거기서도 기괴한 모습의 가면을 뒤집어쓴 인물이 춤을 추고 있다. 짐승 가면의 착용은 동 시기의 가무희 〈난릉왕(蘭陵王)〉이나 일본 기악(伎樂)의 〈가루라(迦樓羅)〉에서도 찾아볼 수 있다.

도판 5-1은 〈소막차〉가 그려진 일본 도쿄국립박물관 소장 당나라 사리함의 외관이고, 5-2의 상단은 〈소막차〉 속 가면을 쓴 무용수의 모습이며 하단은 왼쪽에서부터 〈신서고악도〉에 전해지는 〈소막차〉와 〈난릉왕〉 그리고 일본 정창원(正倉院)에 소장되어 있는 〈가루라〉 가면이다.

당나라 장안과
낙양의 원소절 축제

당나라의 서쪽 수도 장안과 동쪽 수도 낙양 두 도시에서 거행된 원소절 축제는 3일 동안 그야말로 불야성의 면모를 보여준다. 그런데 원소절이 불야성의 도시 축제가 되기 위해서는 먼저 풀어야 할 문제가 있었으니, 바로 통행금지 해제였다. 중세 중국의 대도시, 그것도 수도에서 통행금지를 해제한다는 것은 치안 문

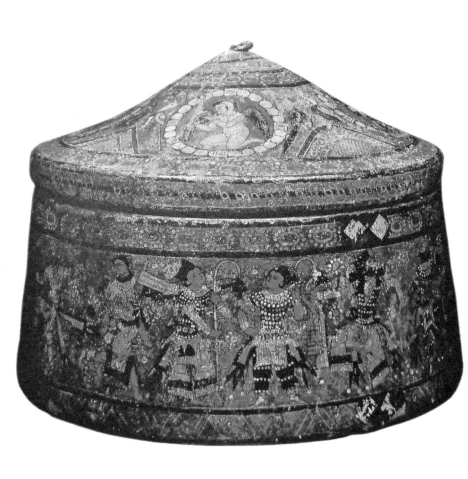

도판 5-1. 당대 사리함에 그려진 〈소막차〉

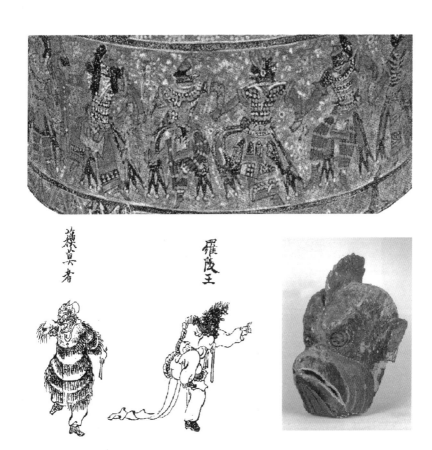

도판 5-2. 당대 사리함 〈소막차〉의 가면 무용수와 비교 그림

제 때문에 당시로서는 상상하기 어려운 시도였다. 그렇지만 당나라 때 정권이 안정기에 접어들면서 원소절을 계기로 3일 동안 통행금지가 해제되고 야행(夜行)이 허락된다.

《옹락영이소록(雍洛靈異小錄)》에 따르면 원소절 앞뒤로 3일 동안 야행이 허락되고 사찰이나 도관, 거리 곳곳에 등불이 대낮처럼 환하게 밝혀졌으며 밤나들이에 나선 인파가 구름처럼 도로를 메워서 심지어 발이 땅에 닿지도 않은 채 몇십 걸음씩 떠밀려 다니는 현상까지 나타났다.[5]

통행금지가 해제됐다는 것은 최고 권력자의 의중이 반영됐다는 의미이기도 한데, 그런 정황에 부합하는 사건이 문자 기록으로도 전해진다. 경룡(景龍) 4년(710)에 중종(中宗)이 위후(韋后)와 함께 미복으로 갈아입고 저자에 나가 원소절 축제를 함께 즐긴 일이 그것이다. 황제가 직접 저자로 나가서 놀고 싶을 정도로 당시 원소절 축제가 아주 매력적이었다는 의미일 것이다. 그렇지만 명나라 사람 장거정(張居正)이 태자를 교육하기 위해 지은 책 《제감도설(帝鑒圖說)》에서 당나라 중종의 이 사건을 콕 집어 제왕이 경계해야 할 행위 중의 하나로 제시한 것을 보면 유가 사상을 지닌 신하들에게 이는 꽤 부적절한 사건으로 보였던 것 같다.[6] 어쨌거나 그 뒤를 이은 현종(玄宗) 대가 되면 정월 보름밤의 환락에 대한 추구가 중종 때보다 한층 뜨거워진다.

선천 2년(713) 2월에 호인 승려 파타(婆陀)가 밤에 성문을 열고 수백, 수천 개의 등불을 3일 밤 동안 밝히기를 청했다. 황제가 연희문(延禧門)으로 행차해 등불을 구경하며 즐긴 것이 사흘 밤낮이었다.[7]

선천 2년(713) 정월에 호인 승려 파타(婆陀)가 밤에 성문을 열고 수백, 수천 개의 등불을 밝히기를 청했다. 그날 밤 태상황 예종이 안복문(安福門)으로 행차해 구경하며 즐기기를 나흘 동안 하다가 그만두었다. 같은 달에 선천 원년(712)에 열렸던 큰 잔치 대포(大酺)를 다시 열고 예종이 여러 누각으로 행차해 그것을 구경했는데, (그런 행사를) 밤낮으로 지속해 정월이 끝나도록 멈추지 않았다.[8]

황제 본인이나 태상황이 누각으로 행차해서 며칠 동안 쉬지 않고 구경했을 정도라면 당연히 호기심을 자극하는 볼거리가 많았다는 의미일 터인데, 이와 관련된 정황은 《조야첨재(朝野僉載)》라는 책을 통해서 보충할 수 있다.

선천 2년(713) 정월 15, 16일 밤 도성의 안복문 밖에다 높이 20장의 등륜을 가설하고 그 위를 비단으로 씌우고 금과 은으로 장식한 다음 5만 개의 등잔을 켜니, 그 등잔들이 어우러져 빚어낸 형상이 마치 꽃나무와도 같았다. 궁녀는 1000명을 헤아리고… 또 장안현과

만년현의 젊은 여성 1000여 명을 정선해 의복과 비녀, 머리 장식 따위를 궁녀들과 부합하게 한 다음 (그들을) 등륜 아래에서 사흘 동안 답가(踏歌) 하도록 하니, 그런 환락의 극치는 전에 없던 일이었다.[9]

아름답게 단장한 젊은 여성, 그것도 무려 2000명이 넘는 무리가 꽃나무처럼 반짝이는 등륜(燈輪) 아래 군무를 추었다면 그 장관은 아마도 하늘나라 선녀들의 춤이라는 환상을 불러일으키기에 충분했으리라. 현종은 여기서 그치지 않고 대포(大酺)라는 대규모 잔치까지 열어서 환락의 분위기를 지속했다고 하는데, 대포란 이런 것이었다.

현종이 낙양에 있을 때 오봉루(五鳳樓)에서 큰 연회를 열고 300리 안에 있는 현령과 자사들에게 악공을 거느리고 입궐하라고 명했다. 혹은 승부를 겨루어 상이나 벌을 내린다고 했다.

그러자 당시 하내군수가 수백 명의 악공에게 비단옷을 입혀 수레에 태우고, 옆줄에 엎드린 소에게는 호랑이 가죽을 씌우고 또 무소와 코끼리 형상을 만들었다. 그것을 본 구경꾼들이 모두 깜짝 놀랐다. (…)

연회를 베풀 때마다 현종은 근정루(勤政樓)로 행차했고, 금오위와 사군의 병사들은 새벽부터 의장과 깃발을 성대하게 벌여놓고 황금

갑옷에 비단 단후포를 갖추어 입었다. 태상시에서 음악을 연주하고 위위가 장막을 펼치고 나서야 번진의 수장들이 식사를 했다.

각 부·현과 교방에서는 산차, 한선(旱船), 장대타기, 줄타기, 구슬 놀리기, 칼 놀리기, 각저, 마희, 투계 등 갖가지 묘기를 대대적으로 펼쳤다.

또 옥구슬과 비취로 장식한 비단옷을 입은 궁녀 수백 명이 휘장 뒤에서 나와 뇌고(雷鼓)를 치면서 〈파진악(破陣樂)〉, 〈태평악(太平樂)〉, 〈상원악(上元樂)〉 등을 공연했다.

다시 큰 코끼리와 무소를 끌고 입장해 절을 올리고 춤을 추게 했는데, 동작이 모두 음률에 들어맞았다.[10]

볼거리로 가득한 행사다 보니 구경꾼이 몰려드는 것은 예측 가능한 일이겠으나 그 정도가 심해서 황제를 경호하는 금오위(金吾衛)도 막지 못할 정도였다고 한다.

현종이 근정루에 행차해 잔치를 열고 사인(士人)이나 서민도 마음껏 백희를 구경할 수 있게 했다. 그러자 사람과 물건이 미어터질 정도가 되어 황제의 경호원인 금오위도 막지 못했다. 현종이 고역사에게 말했다.

"짐이 나라에 풍년이 들고 사방이 무탈한 태평성대여서 성대한 연

악을 베풀어 백성과 함께 즐기고자 하는데 사람들의 소란스러움이 이와 같으니 뭐라 할 말이 없도다. 그대에게 무슨 방도가 있거든 이 소란을 멈추어보거라."

고역사가 대답했다.

"신도 멈출 방도가 없사오니 엄안지를 불러서 처리하게 하심이 어떠신지요? 분명히 그는 합리적인 방도를 갖고 있을 것입니다."

현종이 그렇게 하라 하셨다. 이에 엄안지가 와서 연악이 벌어지는 광장을 돌아다니면서 손으로 땅바닥에다 경계선을 긋고 난 다음 사람들에게 그 선을 보이면서 말했다.

"만약 누구든 이 선을 넘는 자가 있다면 반드시 죽음으로 그 죄를 묻겠다."

그렇게 해서 5일간의 잔치를 마쳤는데, 사람들은 모두 그 선을 '엄공의 경계선'이라고 하면서 감히 넘어가는 이가 없었다.[11]

이는 엄안지라는 인물을 동원해 장내 질서를 유지해야 할 정도로 볼거리의 흡인력이 매우 강력했다는 사실을 뒷받침하는 것이라 할 수 있다. 현종이 베푼 잔치에서 공연된 놀이가 중요한 이유는 16~17세기 중국의 원소절 축제에 수반된 퍼포먼스 프로그램의 직접적인 본보기가 되기 때문이다. 물론 이것은 한나라 평락관의 백희를 잇는 것이면서 동시에 중세적 변화를 함께 보

여주는 특징도 지닌다. 그 구성의 핵심을 요약하면 대략 다음과
같다.

신체 기예 Ⅰ: 장대타기, 줄타기, 구슬 놀리기, 칼 놀리기, 각저 등

신체 기예 Ⅱ: 〈파진악〉, 〈태평악〉, 〈상원악〉 등의 가무희

동물 캐릭터: 호랑이(실제로는 호랑이 가죽을 씌운 소), 무소와 코끼리
의 형상 등

인공 조형물: 산차, 한선 등

신체 기예라는 면에서 보면 기왕의 전통이 계승된 것은 물론
이고 거기에 더해 신체 기예 Ⅱ로 예거한 레퍼토리가 대폭 증가
한다. 반면에 귀신이나 그 부류가 엮어내는 환술 프로그램은 찾
아볼 수 없다. 짐승 캐릭터도 정체불명의 괴수보다는 호랑이, 무
소, 코끼리 등으로 순화된 모습이다. 이 중 환술 프로그램의 퇴
출은 고종(高宗, 재위 650~683)의 조치와 밀접하게 연관된다. 그는
사지가 잘리거나 머리가 잘린 다음 살아나는 유혈이 낭자한 장
면을 담고 있는 환술을 매우 혐오해 국경을 지키는 관리에게 서
역에서 들어오는 환술사의 입국을 금지하라는 명령을 내린다.[12]
그 후 당나라 궁정의 공연에서 끔찍한 장면이 나오는 유형의 환
술은 대거 사라지고 불 토하기처럼 혐오스럽지 않은 일부 종목

만 남게 된다. 참혹한 환술 프로그램이 빠지자 〈파진악〉, 〈태평악〉, 〈상원악〉 등과 같은 가무나 잡희 프로그램이 대폭 보강되어 그 빈자리를 메운다.

당나라 백희 공연의 실상은 견당사(遣唐使)를 통해 일본에도 알려지게 되고, 그때의 공연 장면을 그린 것으로 추정되는 〈신서고악도〉가 지금까지 남아 있기에 일부 장면을 소개한다.

도판 6의 상단 왼쪽은 줄타기이고 오른쪽의 억격도립(抑格倒立)은 장대타기의 변형에 해당한다. 신체 기예 Ⅰ로 분류되는 이런 기예는 약간의 변형을 거치긴 하지만 고대의 모습과 별반 다르지 않다. 하단 왼쪽은 〈가릉빈(迦陵頻)〉, 중간은 〈호음주(胡飲酒)〉, 오른쪽은 〈발두(拔頭)〉라고 한다. 이것들은 모두 가무를 위주로 하는 잡희이며 서역에서 전래된 것이다. 산악이라는 이름으로 수·당 시기 일본으로 전래된 호인풍(胡人風)의 가무잡희는 현지에서 토착화 과정을 거치고 이후 도시 축제에도 반영되기에 미리 언급해둔다.

인공 조형물이라 할 산의 조형과 역할에도 변화가 나타난다. 먼저 이동이 가능한 산차와 달리 고정형으로 추정되는 오산(鼇山)이 출현하니, 현종 때 모순(毛順)이라는 장인이 제작한 등루(燈樓)가 그것이다.

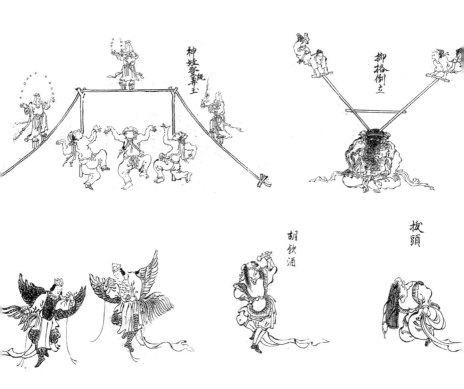

神娃覺弄王

掬榕倒立

拔頭

胡飮酒

도판 6. 〈신서고악도〉에 소개된 신체 기예

현종이 낙양에서 정월 보름날을 맞이하자 상양궁으로 옮겨서 영등을 크게 펼치고 뜰에 화톳불을 밝혔다. 또 대궐부터 전정까지 촛불을 배치해 밝은 빛이 끊이지 않고 이어지게 했다. 당시 모순이라는 장인이 기발한 생각을 해내 비단으로 높이가 150척에 이르는 등루 30칸을 만들고 구슬과 금은을 매다니 미풍만 스쳐도 아름다운 소리가 났다. 또 등불로 용·봉·호·표와 같은 서수(瑞獸)가 뛰고 나는 모습을 형상화했는데, 사람의 솜씨가 아닌 것 같았다.[13]

용이나 봉황과 같은 신수를 직접 만드는 대신 등불로 표현해 효과를 대신한 것인데, 밤하늘을 배경으로 연출했다는 점을 고려하면 관중에게 환상적인 이미지를 심어주기에 더욱 효과적이었을 것으로 보인다. 이 방식이 사람들에게 인기를 끌면서 당나라 이후 등불로 다양한 형상을 연출해내는 기풍은 갈수록 성행한다.

산차에 악공을 태워 순행(巡行)하는 방식도 이때 처음 출현하며, 후대 일본의 지원어령제에서도 이런 방식이 사용된다. 현재까지 일본의 축제에서 흔히 접할 수 있는 옥대(屋臺, 야타이)의 전신이라 할 만한 수레도 당나라 때 유행하니, 이른바 여악(女樂)을 태우고 행진하면서 공연을 펼쳤다는 누각형 수레 누차(樓車)가 그것이다.

양국충의 자제들은 황후의 친족이라는 점을 내세워 사치가 극에 달했다. 봄나들이할 때면 매번 큰 수레에다 비단으로 누각을 만들고 여악 수십 명을 태워서, 사저에서부터 그 성악(聲樂)을 앞세워서 화원으로 놀러 나갔다. 장안의 귀족과 부자들이 모두 그들을 본받았다.[14]

양국충(楊國忠, ?~756)은 양귀비(楊貴妃, 719~756)의 일족을 자칭하며 현종의 신임을 받았던 인물로, 현종이 산악잡희(散樂雜戲)를 즐기는 데 일조했다. 따라서 양국충의 자제들이 여악을 태울 목적으로 만든 누각 형태의 수레 또한 현종 스스로 앞장섰던 사치·소비 풍조와 연계된 현상으로 이해할 수 있다. 도판 7의 왼쪽에 소개한 것이 돈황(敦煌)의 문건 속에 전해지는 누차이고, 오른쪽이 18세기 일본 에도(江戶)의 산왕제(山王祭)를 묘사한 〈강호산왕제례지도(江戶山王祭禮之圖)〉에 보이는 수레인데, 악대를 태우고 행진하는 모습이 매우 닮았다.[15]

하나의 악대를 이루는 구성원 전체가 탈것 위에서 퍼레이드를 한다는 것은 역사적으로 보면 새로운 아이디어라고 할 수 있는데, 이런 방식이 어디서 유래한 것인가에 대한 학술적 연구 성과는 아직 미진하다. 다만 독자의 이해를 돕기 위해 섬서성(陝西省) 서안(西安, 옛 장안)에서 출토된 당나라 때의 유물 하나를 소개

도판 7. 당대의 누차(왼쪽)와 일본 에도 시대의 산차(오른쪽)

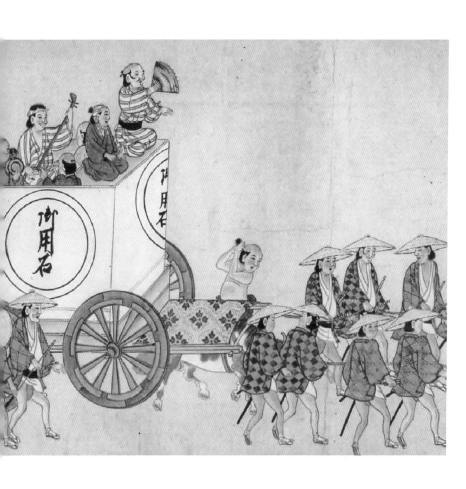

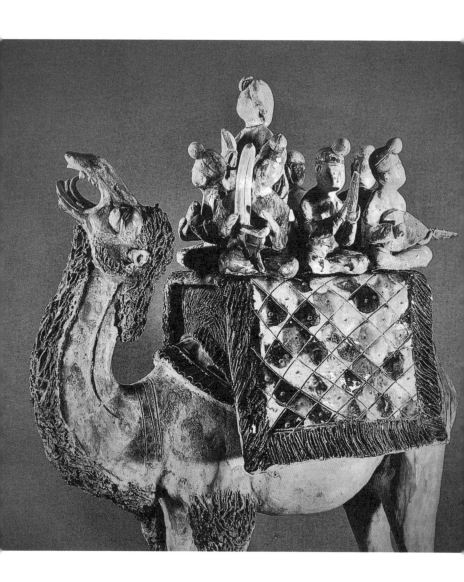

도판 8. 낙타 위 악대

하면 도판 8과 같다. 한 마리의 낙타 등에 평상 같은 것을 깔고 그것을 양탄자로 덮은 다음 양탄자 위로 여덟 명의 악공이 올라타 있어서 '악대를 실은 낙타용'으로 칭하는데, 화려한 색까지 칠해져 있기에 이른바 당삼채(唐三彩)로 분류되는 작품이다. 여기서 주목할 점은 하나의 팀으로 구성된 악대 전원이 이동 수단을 타고 퍼레이드를 펼친다는 사실인데, 만약 이 유물 속의 낙타를 수레로 대체한다면 그것은 곧 앞에서 소개한 누차로 완벽하게 변신하게 된다.

퍼포먼스의 관점에서 볼 때 한나라 때는 신선이나 귀신 캐릭터에 어울리는 환술이 적극적으로 사용됐지만 당나라 때가 되면 가무잡희의 비중이 크게 확대되고 환술의 입지는 그만큼 줄어든다. 이렇게 7~8세기 무렵 재편된 원소절 축제 프로그램의 기본 틀은 이후 500년 이상 계승되며, 한편으로는 한반도와 일본에까지 전해져서 외연 확장이 이루어진다.

당나라의 수도에서 거행됐던 원소절 축제는 이 책에서 다루고자 하는 중국과 일본의 도시 축제에 직접적인 모델을 제공한다는 점에서 그 의의를 찾을 수 있다.

북송 변경의 원소절 축제

중국의 송(宋)나라는 북방 세력과의 관계에 따라 요(遼)나라와 대치했던 북송(北宋, 960~1126) 그리고 금(金)나라와 대치했던 남송(南宋, 1127~1279)의 두 시기로 나뉘며, 그 수도는 각각 변경(汴京)과 임안(臨安)이었다. 송나라의 원소절 축제는 기본적으로 당나라의 전통을 계승한 것이지만 여러 가지 변화가 추가되면서 새로운 모습으로 변모하며, 이것이 16세기 이후 도시 축제에 더 직접적인 영향을 미친다. 이 책에서 변경과 임안을 나누어 살피는 이유는 변경에서 시작된 변화가 임안으로 가면서 점차 완성되기 때문이다.

북송 변경의 원소절 경관에 대해서는 여러 문헌을 통해서 접할 수 있지만, 여기서는 그 가운데 대표적이라 할 수 있는 《동경몽화록(東京夢華錄)》의 기록만 소개한다.

(가) 음력 1월 15일은 원소절이다. 개봉부에서는 한 해 전 동지부터 시작해 황궁 앞에 산처럼 높은 조형물인 산붕(山棚)을 엮어 세운다.

(나) 산붕의 기둥을 선덕루 정면에다 세울 시점이면 놀러 나온 사람들이 어가로 모여든다. 어가의 양쪽 회랑 밑에는 기이한 술법이

나 특이한 능력을 지닌 자, 가무나 백희를 노는 사람들이 운집해 있었는데, 음악 소리에 떠드는 소리까지 더해져 그 소란함이 10리 밖까지 들릴 정도였다.

구슬치기, 축국(蹴鞠), 줄타기, 장대타기, (⋯) 골돌아의 잡극, 온대두와 소조의 혜금(嵇琴), 당천의 퉁소와 피리, (⋯) 윤상매의 오대사(五代史) 이야기, 유백금의 개미나 곤충 부리기, 양문수의 북과 피리 연주 등에다 원숭이들의 백희나 물고기가 도문(刀門)을 뛰어넘는 재주도 있었다. (⋯) 교묘하고 기이한 재주가 이루 말할 수 없을 정도로 많아서 날마다 사람들의 눈과 귀를 새롭게 해주었다.

(다) 정월 초칠일에는 외국에서 온 사신들이 조회에서 물러나 궁궐 문을 나오면 궐문 앞의 등산(燈山)에 불이 켜졌다. (⋯) 채산(綵山) 좌우에는 비단을 엮어서 문수보살과 보현보살의 상을 만들어놓았는데, 각각 사자와 흰 코끼리를 타고 있었다. 보살상의 손가락에서는 물이 나와 다섯 줄기를 이루었으며 그 손도 움직였다. 녹로라는 급수 시설을 이용해 물을 등산의 꼭대기까지 끌어올려 나무 탱크에 저장했다가 시간에 맞춰 물을 쏟으면 그 모습이 마치 폭포와도 같았다.

또 좌우측 문 위에다 풀로 용의 형상을 엮어 만들고, 푸른 막으로 그것을 가린 다음 풀에다 촛불 수만 잔을 빼곡하게 설치하니 멀리서

바라보면 마치 두 마리 용이 구불구불 날아가는 것 같았다.

(라) 등산에서 선덕문루의 횡대가까지 100여 장 정도 됐는데, 이곳
에다 가시덩굴을 둘러친 다음 극분(棘盆)이라고 했다. (⋯) 극분 안
에다 악붕(樂棚)을 시설하고 개봉부의 아전악(衙前樂)에 소속된 예
인을 보내어 음악과 잡희를 공연하게 했다. (⋯) 선덕루 아래에는
목재를 쌓아 노대(露臺)를 하나 만들어놓았는데 (⋯) 거기서는 교방
(敎坊)과 균용치(鈞容直)의 관방 예인뿐만 아니라 민간의 배우들이
번갈아가며 잡극을 공연했다.[16]

인용문에서 (가)와 (다)는 고정형의 신산(神山) 조형물에 대한
기술이다. 글 속에 언급된 산붕이니 등산, 채산 등은 모두 동일한
조형물을 가리킨다. 고정형 산붕은 원래 수레 위에 산붕을 세운
산차와 동일한 뿌리에서 파생된 것이다. 이 유형이 가설된 사례
는 당나라 때 기록에도 언급되지만, 비교적 자세한 기술은 북송
대 문헌에서 찾아볼 수 있다.

기록의 내용으로 보아 오산 자체가 원소절 축제의 상징물이
라는 위상을 확고히 갖게 된 것은 북송 때의 관행이 큰 역할을
한 것으로 생각된다. (나)와 (라)에 언급된 기예는 백희로 포괄
할 수 있는 것으로, 종목 자체가 세분화되고 양적으로 매우 풍성

해졌음을 쉽게 읽어낼 수 있다. 특히 (라)의 기술에 따르면 별도의 전용 무대를 세우고 관방과 민간의 예인이 번갈아가며 공연할 정도로 잡극이라는 연극 양식이 확고한 위상을 차지한 사실도 확인된다. 그렇지만 놀이꾼이 끼리끼리 일정한 대오를 이루어 행진하는 모습은 아직까지 나타나지 않는다.

북송대의 특기할 만한 사건은 오히려 회화 작품에서 발견된다. 당시까지 누구에게도 주목받지 못했던 성 밖의 신생 번화가와 그곳을 배경으로 움직이는 각양각색의 사람을 화폭에 옮겨놓은 장택단(張擇端)의 〈청명상하도(淸明上河圖)〉가 그것이다. 이 작품은 회화사적으로도 문제작이어서 이미 많은 연구자가 논했지만, 이 책의 주제와 관련해 필자는 이 그림이 중국 역사상 처음으로 도시 자체를 미적 표현의 대상으로 감각했다는 데서 마땅히 평가받아야 한다고 생각한다.

변경의 도시 축제 활동과 관련해 또 하나 눈여겨보아야 할 대상은 산차 퍼레이드다. 이것이 원소절 축제와 직접 관련되는지는 아직 문헌으로 확인되지 않았지만, 이 책에서 살피지 않을 수 없는 이유는 16세기 이후 일본 교토(京都)의 지원제(祇園祭, 기온마쓰리)에서 가두 행렬의 핵심 퍼포먼스가 바로 산차를 중심으로 하는 산모(山鉾, 야마호코) 퍼레이드이기 때문이다. 16세기 이전에 동북아시아에서 대규모 산차 퍼레이드가 성행했던 도시는 당나

라의 수도였던 장안과 낙양, 북송의 수도였던 변경 그리고 무로 마치(室町, 1338~1573) 시대의 수도였던 교토 정도인데, 시대 순서로 따지면 중국의 사례가 몇 세기나 앞선다. 그런데 산차 퍼레이드에 대한 비교적 구체적인 기술은 중국에서도 북송의 문헌 기록에 가야 비로소 나타난다. 그 때문에 북송 시절 산차 퍼레이드가 어떻게 거행됐는지 파악하는 작업은 몇 세기 뒤에 완비되는 일본 교토의 산모 퍼레이드를 이해하는 데 귀중한 비교 자료를 제공한다.

산차의 원래 용도는 신상(神象)을 안치하고 거리를 순행하는 것이지만, 북송의 변경에서 거행된 산차 퍼레이드는 당나라 현종 때 시작된 새로운 형식, 즉 악공을 태우고 거리를 왕래하는 볼거리 용도의 그것이다. 다음은 송나라 태종(太宗)이 옹희(雍熙) 원년(984) 12월에 내린 대포라는 잔치 때의 광경이다.

태종(太宗)이 수도에 대포를 하사하며, 조서를 내리기를 "왕이 된 사람이 국가의 경사를 축하하기 위해 신민(臣民)이 모여 술을 마시는 잔치를 내려 은혜를 베풀고 대중과 함께 즐기는 것은 나라가 잘 다스려져 태평함을 표하는 성대한 행사로 억조창생의 환심(歡心)에 계합(契合)하는 까닭이다. 여러 조정 이래로 이 행사를 오랫동안 폐했으니 이는 대개 여러 변고를 만나 예전부터 내려오는 전장(典章)

을 거행치 못한 것이다. 지금 사해(四海)가 하나로 합치고, 만백성이 안락하고 태평하며, 엄숙하게 제사를 비로소 마치니 황제의 은택을 골고루 시행하노라. 마땅히 여러 백성으로 하여금 나라의 밝은 광명을 함께 경축해 3일 동안 대포를 내림이 옳을 것이다"라고 했다. 기일이 되면 황제가 단봉루(丹鳳樓)에 행차해 잔치를 구경하고 신하들을 불러 술을 하사했다. 단봉루 앞부터 주작문(朱雀門)에 이르기까지 각종 풍악을 마련하고 산차와 한선이 어도(御道)를 왕래하는 놀이를 했다. 또 개봉(開封)의 여러 현(縣) 및 군(郡)의 음악인을 모아 사방으로 통하는 길에 나열시키고 여러 가지 음악을 연주하게 했다. 관람하는 사람이 도로에 넘쳐나고 점포에 있는 여러 가지 백화(百貨)를 도로의 좌우에 옮겨놓아 진열했다.[17]

'산차와 한선이 어도를 왕래하는 놀이'가 바로 산차 퍼레이드인데,《송사(宋史)》의 기록에 따르면 이때 동원된 산차와 한선은 모두 서른 대에 달한다. 구체적으로는 대형 산차가 두 대, 그것보다 작은 붕차(棚車)가 스물네 대 그리고 한선이 네 대였다. 여기서 대형 산차는 방차(方車) 마흔 대를 연결한 다음 그 위에 채루(綵樓)를 세운 것이었고, 붕차는 방차 열두 대를 연결해 만든 것이었다. 대형 산차 두 대에는 각각 균용치와 개봉부악(開封府樂)을 태웠고, 스물네 대의 붕차에는 각각 제군(諸軍)과 경기(京畿)의

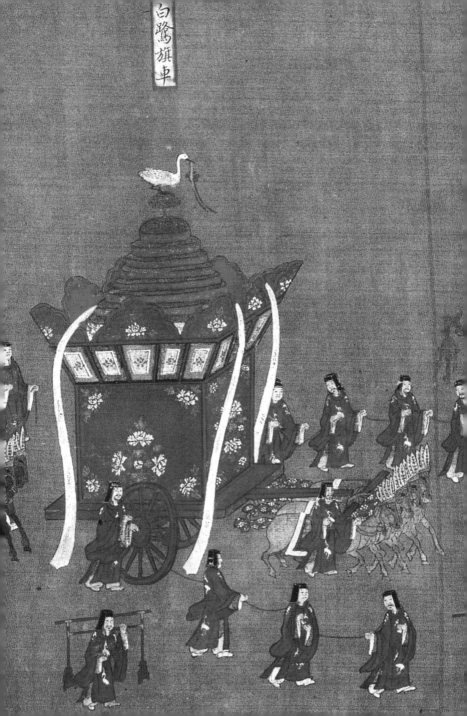

白鷺旗車

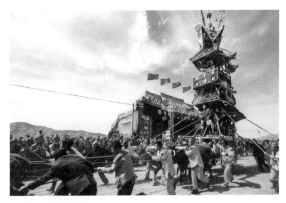

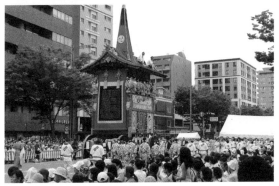

도판 9-1. 증손신, 〈대가노부도권〉
도판 9-2. 현대 중국(위)과 일본(아래)의 산차

기악을 나누어 태웠다.[18] 혹은 육선(陸船)이라고도 하는 한선에
대해서는 별도의 언급이 없지만 배 모양을 강조한 것으로 보아
배 모양 조형물에다 수레바퀴를 단 형태였을 것이다. 이와 관련
된 구체적인 실물 모델은 일본 교토의 지원제에 등장하는 한선
에서 찾아볼 수 있다. 어도를 왕래하는 퍼레이드에 대해서는《송
사》에 이렇게 기술되어 있다.

> 교방악이 연주되면 두 대의 대형 산차가 승평교에서 북상하기 시작
> 하고 네 척의 한선 또한 대형 산차를 끼고 나왔으며 붕차는 동가(東
> 街)와 서가(西街)에서 마주 보고 내달리기 시작했다. 이렇게 왔다 갔
> 다 하루에 두 번 왕복했다.[19]

당·송 시대에 유행하던 대규모 산차 퍼레이드를 직접 묘사한
그림은 현재 알려지지 않는다. 그러나 크고 화려하게 장식한 수
레 행렬이라는 관점에서 보면, 원나라 증손신(曾巽申, 1282~1330)
의 작품으로 알려진 〈대가노부도권(大駕鹵簿圖卷)〉을 통해서 그
풍모를 짐작할 수 있기에 소개한다.

도판 9-1은 〈대가노부도권〉에 묘사된 백로기차(白鷺旗車) 행
렬이고, 9-2는 비교를 위해 예시한 현대 중국과 일본의 산차다.
상단은 현대 중국 산서성(山西省) 장치시(長治市) 평순형(平順縣)

에서 사용되는 독원사경차(獨轅四景車)이고, 하단은 일본 교토의 지원제에서 사용되는 모차(鉾車, 호코다시)의 순행 장면이다.[20]

일본 교토의 지원제에 사용되는 현재와 같은 모습의 산모 행렬은 14~15세기를 거치면서 구비된 것으로 알려진다. 그런데 수·당 시기 일본이 견수사와 견당사를 보내 중국과 서역의 문물을 흡수하는 데 적극적이었다는 역사적 사실에 비추어볼 때 당나라의 산차 행렬이나 퍼레이드 방식은 중요한 벤치마킹의 대상이었을 것으로 추정된다. 현재 지원제의 전제(前祭)와 후제(後祭) 때 동원되는 산모의 규모는 서른 대 전후인데, 흥미롭게도 북송 궁정에서 동원했던 산차 수도 서른 대다.

남송 임안의 원소절 축제

북송의 수도 변경에서 방제가 허물어지기 시작한 것은 상업혁명과 맞물린 현상인데, 남송의 수도 임안에서는 이런 추세가 더욱 진전됐고, 그 결과 도시의 구조도 크게 달라진다.

예시한 도판 10에서 검게 표시한 부분이 임안의 상업 지역 안에 소재했던 와사(瓦肆)와 주루 등 유흥업소인데 그 수가 무려 57곳에 달한다.[21] 상업 지역 내의 유흥업소가 이렇게 폭증한 것은 시민들 사이에 소비와 오락의 기풍이 만연해 있었음을 뒷받

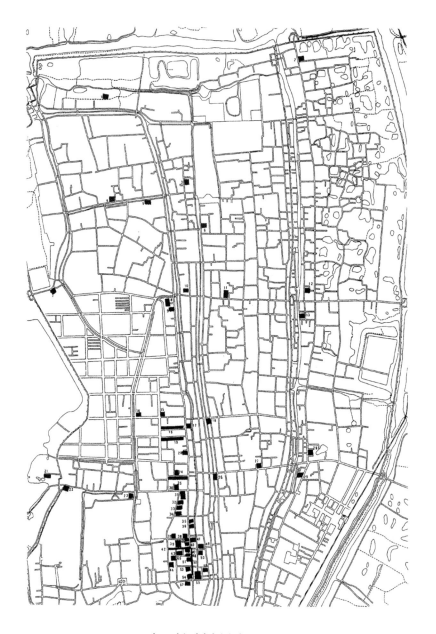

도판 10. 남송 임안의 유흥업소 분포도

침하는 것이며, 특히 와사가 시내 곳곳에 분포하면서 상설 운영
됐다는 것은 그만큼 공연예술에 대한 수요가 넘쳐났고 그런 수
요를 감당할 수 있을 정도로 예인의 공급이 충분했음을 의미한
다. 이런 환경의 변화는 실제로 남송 궁정의 정책까지 바꾸게 만
든다. 원래 북송 조정에서는 교방(教坊)을 설치해 각종 의례에 필
요한 악공이나 예인을 뽑아서 관리했다. 그러던 것이 남송 시기
가 되면 조정에 두었던 교방을 폐지하고, 각종 의례 시 필요한
수요가 생기면 그때마다 시정의 예인을 차출해서 충당하게 된
다. 이런 변화는 도시 축제에도 근본적인 영향을 미치게 됐고, 그
결과 임안에서는 시민 세력이 원소절 축제의 실질적 주체로 대
두하게 된다. 그와 대조적으로 궁정을 포함한 관의 위상은 후원
자 또는 보조자 정도로 격하된다.

　여기서 시민 세력의 성장을 가장 상징적으로 보여주는 사건
이 무대(舞隊)라는 가두 행렬의 출현이다. 당시 임안에서는 축제
기간이 되면 수많은 무대가 관행적으로 주요 시가지를 누비고
다녔다. 임안의 사적을 전문적으로 기록한 책《몽량록(夢梁錄)》
에서는 그런 무대를 이렇게 설명한다.

무대에 대해 말하자면 청음·알운·도도포로·호녀·유곤·교삼교·교
영주·교친사·초추가아·사녀·저가·제국조·죽마아·촌전악·신귀·십

재랑 등과 같은 결사들이 수십에 달했으며, 이 밖에도 교택권·한룡선·척등포로·타상사 등이 있었다.

관항구와 소가항의 24가(家) 괴뢰는 하나같이 복장이 화려했고, 꽃 장식을 어깨에 달고 주취관을 쓴 세단(여성으로 분장한 역할)은 가냘픈 허리와 팔다리가 마치 품위 있는 부인과 같았다. 또 귀족 관료 집안의 악동들은 각기 생황이나 금슬과 같은 악기를 연주했는데, 맑고 깨끗한 소리가 또렷하게 울려 퍼져서 아주 듣기 좋았다.

(무대들은) 길을 가로막고 놀았으며, 밤새도록 잠을 자지 않았다. (…) 16일 밤이 되어서야 등불을 거두었고, 무대 또한 흩어졌다.[22]

이 밖에 《무림구사(武林舊事)》의 기록에도 개별 무대의 명칭 70개가 예거되어 있다. 그렇다면 이렇게 많은 수의 무대가 어떻게 움직였을까? 다시 《몽량록》의 기술을 살펴보면 다음과 같은 방식이었다.

무대는 전년도 동짓날부터 퍼포먼스를 시작하는데, 밤이 되면 관부에서 돈과 술을 주어 그들을 격려했다.

새해 정월 보름날에는 14일부터 관부에서 돈과 술을 주어 격려했다. 15일 밤이 되면 규찰을 위해 경윤이 수하 관리들과 거리로 나서는데, 무대를 만나면 관례에 따라 특별히 이들을 위로했으며, 거리

의 장사치들 역시 그들에게 돈을 주었다.

이것은 해마다 항주부에서 거둔 세금으로 지출하는 것으로 조정과 백성이 함께 즐긴다는 대의를 구현하는 것이다.[23]

임안의 관리들은 규찰을 나섰다가 거리에서 무대를 만나면 '관례'에 따라 돈과 술을 지급하면서 독려했으며, 그 의도가 백성과 함께 즐긴다는 '여민동락(與民同樂)'의 대의를 체현하는 데 있었다는 것이다. 표면적으로는 당시의 원소절 축제가 관방과 민간의 협력으로 거행되던 행사인 듯하지만, 속을 들여다보면 축제의 실질적 주도권이 이미 민간으로 넘어가고 관방은 그저 후원자 정도에 머물렀음을 알려주는 기록이라 할 수 있다.[24]

해마다 도성의 거리를 누비고 다니다 보니 많은 무대는 사람들에게 깊은 인상을 남기게 됐고, 그 결과 그들의 퍼포먼스 장면은 화폭에까지 담기게 되니, 거기에 해당하는 대표할 만한 작품이 〈등희도(燈戲圖)〉라 할 수 있다(뒤에 나오는 도판 17 참조).

일본 지원어령회의
성립·전개와
산모 행렬의 구비

지원어령회의 성립과 전개

지금도 거행되는 일본 교토(京都)의 지원제(祇園祭, 기온마쓰리)는 1000년이 넘는 역사를 배경으로 일본의 도시 축제 전체의 전범이 되는 대표성을 지니고 있으며, 그 기원과 전개 과정에 대한 연구 성과도 두껍게 쌓여 있다. 따라서 여기서는 독자의 이해를 돕는 차원에서 널리 알려진 내용을 바탕으로 성립 과정을 간단하게 정리해본다.

현재 교토시 히가시야마구(東山區)에 있는 팔판신사(八坂神社, 야사카 신사)의 제례를 가리키는 지원제라는 명칭은 메이지(明治) 시대까지만 해도 지원어령회(祇園御靈會, 기온고료에) 또는 어령회(御靈會, 고료에)라고 불렸다. 어령회는 예상치 못하게 죽은 자의 원혼이 일으키는 재앙을 피하기 위해 불교 사찰에서 거행하던

일종의 진혼(鎭魂) 의례를 가리키며, 교토의 지원어령회를 담당한 기관도 원래는 불교 사찰인 지원사(祇園寺)였다.

일반적으로 863년 5월 20일 신천원(神泉苑, 신센엔)에서 비명에 죽은 스도 천황(崇道天皇)과 이요 친왕(伊予親王)에게 제사를 올린 것이 지원어령회의 최초 사례로 알려져 있는데, 이것은 헤이안(平安) 시대 사람들이 귀신 때문에 천재지변이 발생한다고 믿었기 때문에 거행된 것이다. 이후 869년에는 지진과 해일로 인한 피해가 속출해 사회적 불안이 전국적으로 가중되자 전국의 악령을 없앤다는 명분으로 신여(神輿) 3기를 마련하고 우두천왕(牛頭天王)을 모셔다 어령회를 거행하게 된다. 이것이 바로 후대 지원제의 기원으로 여겨지는 행사다. 그러나 지원제가 정례적으로 거행되기 시작한 것은 그보다도 100년 정도 지난 970년부터이고, 당시의 행사는 이미 불교와 현지의 여러 민간 신앙이 뒤섞인 복합적인 성격의 것으로 알려져 있다.

이후 지속된 지원제의 전개 과정에서 관건은 현재와 유사한 모습의 산모(山鉾) 행렬이 언제 갖추어졌느냐 하는 문제다. 그런데 지원어령회의 역사 초기에는 산모와 관련된 물증이 발견되지 않는다. 산모 행렬로 조직되기 위해서는 산 모양의 조형물 출현이 전제되어야 하는데,《본조세기(本朝世紀)》에 전해지는 기록에서는 그런 단서를 찾을 수 없다. 기록에서는 당시 민중에게

인기가 높았던 부코쓰(無骨)라는 예인이 조호(長保) 원년(999)의 어령회 때 대상제(大嘗祭, 다이조사이)의 표산(標の山, 시메야마)과 유사한 산 모양의 조형물을 들고 다녔다는 정도만 전할 뿐이다.[25] 여기에 언급된 대상제의 표산은 833년의 사례에 근거하면 몇 사람이 메고 다닐 만한 소규모 조형물로 추정된다. 게다가 대상제는 천황의 즉위 의례이기 때문에 본질적으로 표산이 후대 도시 축제의 산모 행렬에 사용되기 위해서는 한계가 분명하다고 할 수 있다.

수레 형태의 조형물은 대략 11세기부터 출현하기 시작하는 '산악공차(散樂空車)'가 시초라고 할 수 있다. 《소우기(小右記)》에 조와(長和) 2년(1013)의 지원어령회 때 신여 뒤에 산악공차가 있었다고 한 것이 그런 사례에 해당한다.[26] 일본 학계에서는 이것을 '산악을 태우고 공연을 할 수 있게 만든 지붕이 없는 형태의 수레'로 이해한다. 수레의 명칭에 산악을 붙였다는 것은 산악이 그만큼 중시됐음을 의미하는데, 앞에서 본 북송 변경의 행사 때 산차에 탑승한 균용치와 개봉부악이 모두 산악을 담당한 예인이다.

산악은 원래 중국 외부, 그중에서도 특히 서역을 고향으로 하는 기예를 통칭하는 용어로 수·당 시기부터 본격적으로 사용됐다. 그렇지만 기예의 실상은 한나라 때부터 남북조 시대까지 백

희라고 칭해지던 것과 다를 것이 없다. 그러므로 당나라 현종의 재위 기간(712~755)을 기준으로 삼아 계산하더라도 중국의 산악은 최소 600~700년 이상의 역사를 지닌다.

대륙의 산악이 일본으로 전해지기 시작한 것은 대략 8세기 무렵부터이며, 9세기를 지나면서 일본에서는 산악이 하층민에게까지 널리 퍼져서 계층의 고하를 막론하고 모두에게 인기 있는 예능으로 자리 잡게 된다.[27]

당나라 때의 일본은 견당사를 통해서 중국과 대륙의 문물을 흡수하는 데 적극적이었고, 북송 때도 예전보다는 못하더라도 상인과 승려의 왕래는 끊임없이 지속됐다. 남송 때는 양국의 교류가 일층 빈번해져서 여러 분야에 대륙의 문물이 영향을 미쳤는데, 건축 분야에서는 천축(天竺)과 당나라 양식의 전래가 두드러진 것으로 평가된다.[28] 이런 역사적 교류를 생각할 때 11세기 초에 사용된 산악공차는 일본 안에서 창안된 것이라기보다는 오히려 중국의 사례를 벤치마킹했을 가능성이 더 크다고 판단된다. 한자의 의미로만 따져도 산악(散樂)과 공차(空車)의 합성어가 되므로 '산악을 태운 빈 수레' 정도로 풀이되는데, 도판 7에 예시한 누차가 바로 이 의미에 부합한다.

《중우기(中右記)》의 기록에 따르면 12세기 무렵 지원어령회의 가두 행렬에 잡희를 담당한 예인이 대거 참여한다. 다이지(大治)

2년(1127) 6월 14일 조에 따르면, 사방전상인(四方殿上人)·마장(馬長)·아동·무녀·종녀(種女)·전악(田樂) 예인 등의 인원이 각각 수백 명에 달했다. 전악(덴가쿠)은 782년 산악호(散樂戶, 산가쿠코)가 폐지된 이후 다양한 산악의 종목을 흡수한 것으로 알려져 있다. 따라서 1127년의 어령회 행렬에 수백 명에 달하는 전악 예인이 참가했다면 행진 중에 다양한 잡희가 연행됐을 것이다. 이와 관련해 오에노 마사후사(大江匡房, 1041~1111)가 남긴 《낙양전악기(洛陽田樂記)》를 참고하면, 1096년 여름 교토에서 유행했던 전악 종목 중에는 고족(高足)이나 일족(一足)과 같은 목발타기 기예와 동발(銅鈸)이나 편목(編木)과 같은 악기가 언급되는데, 이것들은 중국의 시각에서 보면 모두 산악으로 분류된다.[29]

이제까지 살펴본 것처럼 10세기 후반에 정례적으로 거행되기 시작한 지원어령회는 11~12세기를 거치면서 산악공차나 전악과 같은 퍼포먼스 행렬을 갖추게 되지만, 16세기 이후 도시 축제에 등장하는 화려한 대오와는 여전히 거리가 멀다. 이런 사정은 1165년 무렵 제작된 것으로 추정되는 〈연중행사회권(年中行事繪卷)〉에 묘사된 지원어령회 행렬에 여실히 반영되어 있다.

〈연중행사회권〉에 근거해 지원어령회의 가두 행렬 구성을 순서에 따라 예시하면 다음과 같다.

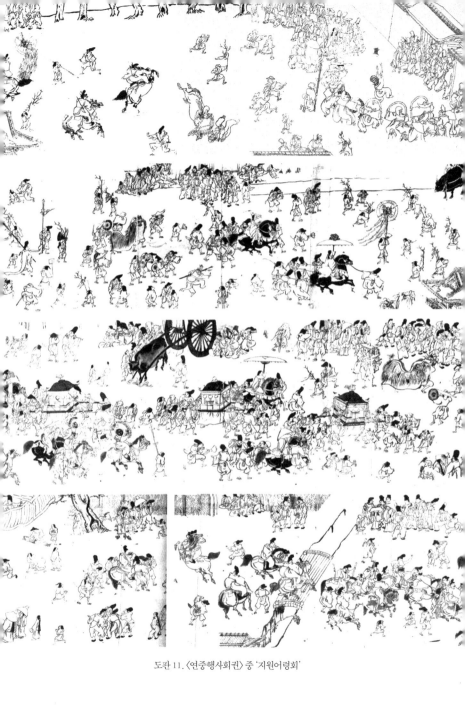

도판 11. 〈연중행사회권〉 중 '지원어령회'

① 전악(田樂, 덴가쿠): 한 사람이 장구 모양의 악기를 공중에 던지고 있다.

② 승고(乘尻, 노리지리): 말을 타고 행렬을 뒤따르며 공봉하는 사람들이다.

③ 어폐(御幣, 온베): 두 사람이 지폐 뭉치를 장대에 매달아 늘어뜨린 모습의 어폐를 하나씩 들고 행진하고 있다.[30]

④ 풍류산(風流傘, 후류가사): 아름답게 장식한 일산

⑤ 산수(散手, 산주)[31]: 한 사람이 이국적인 복장을 하고 창을 들고 춤을 추며 가고 있다. 산수는 당나라에서 전래된 무용으로 무무(武舞)에 속한다.

⑥ 사자무(獅子舞)와 전악: 2인 1조로 구성된 사자 한 마리와 전악의 취타 악대

⑦ 사신(四神)을 상징하는 모(鉾): 네 명이 각각 모 하나씩을 들고 행진하고 있다. 사신은 동서남북을 지키는 청룡·백호·주작·현무를 가리킨다.

⑧ 사자무와 전악: 2인 1조로 구성된 사자 한 마리와 전악의 취타 악대

⑨ 신여 3기: 신이 탄 가마 3기가 차례로 뒤따르고 있다.

⑩ 세남(細男, 세이노)과 말을 탄 전악: 특별한 춤을 추는 세남과 말을 탄 취타 악대가 신여와 함께 행진하고 있다.[32]

⑪ 말을 탄 악대: 말을 탄 악인들이 생(笙), 홀박자(笏拍子), 장구처럼 생긴 악기를 연주하며 뒤따르고 있다.

⑫ 말을 탄 신관(神官): 신관이 말을 타고 뒤따르고 있다.

전체 행렬을 보면 퍼포먼스를 담당한 무리가 많은 비중을 차지하지만, 종목은 풍류산, 산수, 사자무, 취타악을 담당한 전악 정도로만 구성될 뿐 대형 산모와 같은 조형물을 단위로 삼는 행렬은 아직 보이지 않는다. 그래서인지 상대적으로 소박하다는 인상이 강하다.[33]

산모 행렬의 구비

문헌 기록에 따르면 현재와 같은 산모의 네 가지 유형은 14~15세기를 거치면서 갖추어진다. 예를 들어《사수기(師守記)》에 따르면 1345년에 '산 이하의 인공 조형물'이라는 언급이 보이고, 1364~1365년에는 '구세무차(久世舞車)'나 '산과 풍류를 만들었다'는 표현이 보인다. 또 1367년에는 '구세무차 한 대'와 '산 조형물을 세 개 만들었다'는 표현이 보인다.《강부기(康富記)》에도 1419, 1422, 1442, 1443, 1447~1450년에 각각 '산'이라는 표현이 보이고, 특히 1422, 1442, 1448년에는 '산'과 함께 '배' 또는

'선모(船鉾, 후네호코)'가 함께 언급된다. 무로마치 시기 전체로 보면 1345년부터 1465년까지 100여 년에 걸쳐서 산과 수레에 대한 기록이 여러 문헌을 통해 꾸준히 확인된다.[34]

현대 학자 우에키 유키노부(植木行宣)도 1321년부터 1421년 사이의 문헌 기록을 토대로 1370년대 무렵이면 현대의 지원제에서 볼 수 있는 산모의 네 가지 유형, 곧 입모(笠鉾, 가사호코),[35] 모차(鉾車, 호코다시), 인공으로 만든 산,[36] 옥대(屋臺, 야타이)가 모두 출현했으리라는 견해를 피력한다.[37] 그러므로 지원어령회 행사에서 모차나 옥대를 운용한 것은 14~15세기에 와야 가능했다고 할 수 있다.

그러면 당시 활용됐던 산은 어떤 모습이었을까 하는 의문이 남는데, 이와 관련해 눈길을 끄는 자료는 내각문고에 전해지는 1429년 9월 22일의 연년(延年)과 관련된 기사다. 이 공연은 나라(奈良)에 소재한 절 흥복사(興福寺)에서 쇼군 아시카가 요시노리(足利義教, 1394~1441)를 위해 개최한 것이었는데, 거기서 운용된 풍류 〈곤륜산(崑崙山)〉의 기술 중 다음과 같은 인공 조형물에 대한 설명이 나온다.

산속에 2층의 전각을 짓고 위층에는 여의주 두 개를 두고, 아래층에는 난박자아(亂拍子兒) 두 명을 배치한다.

배 한 척. 관현아(管弦兒)를 그 안에 배치한다.

여기서 '산속에 2층의 전각을 지었다'고 한 것은 무대 옆에 '산'이라고 표기한 다음 2층의 전각을 세웠다는 의미이며, 난박자아와 관현아는 각각 난박자(亂拍子) 춤을 추는 아이와 관현악을 담당하는 아이 치아(稚兒, 지고)를 말한다. 이날 풍류(風流, 후류)를 관람했던 만사이 주고(滿濟准后, 1378~1435)도 자신의 일기에 "곤륜산 조형물을 지어놓고 그 안에서 스이칸(水干) 복장을 한 아이 두 명이 나와 난박자 춤으로 관객을 놀라게 했다"라고 적었다. 이 밖에 〈보탑이 솟아난 사적〉이라는 풍류에서는 보탑과 커다란 당선(唐船)이 등장했다.[38] 이런 대형 조형물에 대해 현대 학자 가와다케 시게토시(河竹繁俊)는 과거의 무악(舞樂) 공연에서는 볼 수 없던 것이기에 연출 면에서의 획기적인 변화라고 평가한다.[39]

여기서 2층의 전각 형태인 곤륜산을 수레 위에 얹으면 그 형상은 오늘날 지원제의 퍼레이드에 나오는 산모와 다를 것이 없다. 무용수나 악공을 배치한 것도 기능 면에서 당·송 시대의 교방악이나 균용치를 태운 대형 산차와 흡사하다. 또 당선이라는 조형물은 명칭부터가 당나라 궁정의 잔치 때 사용됐던 육선(陸船)과의 관련성을 강하게 시사한다. 앞에 인용한 《강부기》에

도판 12. 〈월차제례도〉

서 배 또는 배와 창이 결합된 선모가 산과 함께 거론된 시기가 1422, 1442, 1448년이었는데, 이 중국 배의 사례도 1429년의 일이다. 이런 정황은 중국과 일본 두 나라 사이에 긴밀한 교류가 있었음을 의미하는 것으로 이해된다.

15세기에는 교토의 도심을 행진하는 산모 행렬을 화폭에 담는 기풍도 시작됐다. 도판 12가 이 시기에 제작된 것으로 추정되는 〈월차제례도(月次祭禮圖)〉인데, 화면에서 보듯이 지원제의 산모 네 가지를 모두 묘사하고 있다.[40]

미적 대상으로
감각된 도시와
축제 행렬

장택단본 〈청명상하도〉와 미적 대상으로 감각된 도시 변경

지금까지 전해지는 미술 작품을 통해 살펴보면 도시와 축제 행렬이 처음부터 동시에 미적 대상으로 감각된 것은 아니었다. 양자는 각각 미적 대상으로 감각되는 과정을 거친 다음 16~17세기 무렵에 이르러야 하나의 작품 속으로 수용된다.

현재 〈청명상하도〉라고 알려진 작품은 세계 각지에 수십 가지 판본이 전해지는데, 크게 분류하면 세 가지 계통으로 나눌 수 있다. 각 계통의 대표로는 송나라 장택단이 남긴 장택단본, 명(明)나라 구영(仇英, 약 1497~1552)이 남긴 구영본 그리고 청나라의 궁정화가 다섯 명이 협력해서 그린 청원본(淸院本)이 있다. 이 가운데 뒤의 두 작품은 모두 송나라 때의 장택단본을 기본 틀로 삼고 있으나 각각 명나라와 청나라의 시대상을 담고 있어서 내용상으

로는 서로 구별된다.

장택단의 낙관이 있는 작품 중에서 대표작으로는 북경의 고궁박물원(故宮博物院)에 소장된 판본을 꼽을 수 있다. 비단 두루마리에 전해지는 이 작품은 세로는 24.8센티미터지만 가로가 528.7센티미터에 달해 당시로서는 획기적이라 할 만큼 긴 장편의 화폭을 지녔다. 화면은 오른쪽에서 왼쪽으로 가면서 전개되는데, 교외의 풍광에서 시작해 성문 밖 번화가와 성문 및 성문 안 시가지의 경관이 차례로 이어진다.

각 장면의 전체적인 배분을 따져보면, 화면 오른쪽의 교외 풍광과 왼쪽의 성내 시가지를 합친 분량이 전체의 약 3분의 1 정도를 점하고 나머지 3분의 2는 중앙에 있는 성 바깥쪽 번화가가 차지한다. 호화로운 건물에 사람들로 붐비는 성내 시가지는 인적이 드물어서 조용하고 한적한 느낌을 주는 교외의 풍광과 대조적이다. 그러나 분량이 성 밖의 번화가에 비해 4분의 1 정도에 불과한데다 중간에서 갑자기 끝나서 경관이 잘려버린 것 같은 느낌이다. 이런 구도로 볼 때 좌우의 두 단락은 중앙을 위해 안배된 부차적인 경관으로 이해된다.

이와 대조적으로 중앙을 차지한 성 밖의 거리는 전체가 온전하게 묘사되어 있을 뿐만 아니라, 사람들로 붐비고 있어서 한눈에 번화가임을 알 수 있다. 거리에 늘어선 상점이나 가옥을 비롯

해 왕래하는 사람들, 화물을 실어 나르는 배들까지 화면을 구성하는 제반 요소가 세밀하게 묘사되어 있다.

이전 시대라면 한적해야 마땅할 곳에 수많은 점포가 집중적으로 들어서 있고 또 그곳이 사람들로 북적인다는 사실은 사실상 방제(坊制)에 의해 관리되던 기존의 도시 구조에 커다란 구멍이 뚫렸음을 의미한다. 이 그림이 주목받는 이유는 바로 그 역사적 변화의 현장을 보여주기 때문인데, 그럼 왜 이런 변화의 현장이 중요한 것일까?

방제의 핵심 기능 중의 하나는 도시민의 거주 공간뿐만 아니라 사람들의 이합집산이 빈번한 시장을 특정 공간에 지정해놓고 담을 둘러서 관리한다는 데 있었다. 예시한 도판 13은 당나라의 수도 장안에서 방(坊)과 시장이 어떻게 구획되어 있었는지를 보여주는 지도인데 제도가 와해된 흔적을 발견할 수 없다.[41]

도판에서 사각형으로 표시된 부분이 민간인의 거주지인 방인데 그 모양이 바둑판 모양처럼 질서정연하게 관리되고 있다. 또 사방이 담장으로 둘러쳐진 시장이 황궁을 기준으로 동서 양쪽에 설치되어 있음을 볼 수 있다. 화면 속에서 동시(東市)와 서시(西市)로 표시된 곳만으로 한정한다면 설사 원소절 기간 동안 통행금지를 푼다고 하더라도 시민 스스로가 축제를 추동하는 주체 세력으로 성장하기까지는 여전히 풀어야 할 제한이 많을 수밖에

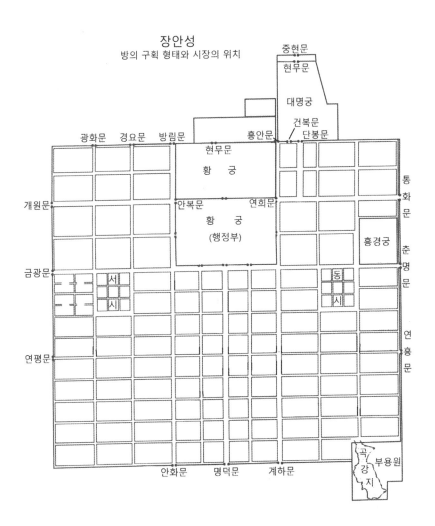

장안성
방의 구획 형태와 시장의 위치

중현문
현무문
대명궁
건복문
단봉문
광화문 경요문 방림문 흥안문
현무문
황 궁
개원문
안복문 연희문
황 궁
(행정부)
통화문
금광문
서
시
동
시
흥경궁
춘명문
연평문
연흥문
안화문 명덕문 계하문
곡
강
지
부용원

도판 13. 장안성 방 구획과 시장 위치

없다. 이런 공간적 제약은 이 책 제3장에서 소개하는 명나라 〈남도번회도(南都繁會圖)〉에 묘사된 남경(南京)의 남시(南市) 거리와 비교해보면 시각적으로 쉽게 이해할 수 있다.

근세 도시 축제의 주축은 시가지에 점포를 벌여놓고 영업을 하던 상인층이었고, 그들이 도시 축제에 적극적으로 뛰어든 것은 그만한 물질적 보상이 뒤따랐기 때문이다. 바꿔 말해 당나라의 장안처럼 영업 구역이 동서 두 곳의 시장에만 국한된 상황이라면 상인층이 도시 축제에 대해 느낄 수 있는 매력이 매우 제한적이었으리라는 것도 불 보듯 뻔하다. 황제의 의중에 따라 위로부터 준비된 축제는 가능했을지 몰라도 상인을 비롯해 시민 계층이 자발적으로 참여하는 밑으로부터의 축제가 당나라 장안에서 전반적으로 실현되기 어려웠던 데는 도시 자체가 지닌 이런 구조적 한계 또한 큰 요인으로 작용했을 것이다.

그런데 북송 후기에 이르면 방제라는 원천적 장애물이 드디어 무너지게 된다. 그리고 그 역사적 변화의 현장이 장택단의 눈에는 오래도록 잊지 않고 기억해두고 싶은 아름다운 표현의 대상으로 인식된 것이다. 새롭게 형성된 도시 공간, 곧 그 공간 속의 인간 군상과 가축, 건물, 배, 육로와 수로 등등 공간의 경관을 구성하는 모든 것이 그 자체로 미적 대상으로 감각됐다는 말이다. 후대에 이 그림을 접했던 많은 문인의 일차적 반응이 이를

뒷받침해준다. 그중 대표적인 사례로 명나라 문인 이동양(李東陽, 1447~1516)의 발문을 간단하게 소개한다.

인물은 관리, 사인, 농부, 상인, 의사, 점쟁이, 스님, 도사, (…) 주는 사람, 받는 사람, 묻는 사람, 대답하는 사람, 부르는 사람, 응하는 사람 (…)

당나귀, 노새, 말, 소, 낙타와 같은 무리는 짐을 싣고 가거나 눕거나 쉬거나 (…)

주택은 관부의 아문, 시전의 가옥, 교외의 장원, 사찰이나 도관 (…)

점포는 주점, 음식점, 향료점, 약방, 갖가지 물건 파는 잡화점 (…)[42]

글쓴이는 신분과 계층이 서로 다른 인물의 수에 놀라고 그런 인물들이 저마다 서로 다른 자태를 취하고 있다는 데서 또 한 번 놀란다. 화가가 거리를 오가는 가축의 세세한 모습에까지 신경을 썼다는 데서 새삼 놀라고, 거리를 장식한 여러 형태의 건축물과 갖가지 물건을 파는 가게의 모습에까지 놀라움을 드러낸다. 왜 이렇게 놀라움의 연속인가? 명나라의 고위직을 역임한 사람으로서 자신의 눈으로 직접 확인한 현실 풍경과 크게 다르지 않았을 테지만 몇백 년 전 변경이라는 도시의 교외 풍경이 이런 정도였다는 데서 놀라움이 컸던 것 같고, 무엇보다 그런 번화가의

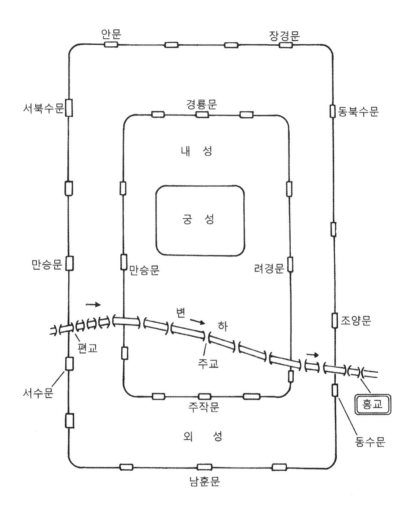

도판 14-1. 홍교 위치

경관을 그림으로 접할 수 있다는 점에서 감회가 남달랐던 것 같다. 그래서 문자로 하나하나 그런 부분을 짚고 있는 것이다.

장택단은 공간 속에 존재하는 모든 형상의 특징적 자태를 포착해서 그려내는 능력이 탁월했고, 감상하는 사람은 그 점을 인정하고 높이 평가했다. 원나라 사람 장저(張著)의 발문에 따르면 향씨(向氏)라는 인물은 장택단의 그림을 '신품(神品)'으로 평가한다.[43] 아마도 전대부터 전승돼오던 입상진의의 기법이 최대한으로 구사된 전형적인 사례로 판단해서 그렇게 평가한 것이 아닌가 생각된다.

그런데 담담하다 싶을 정도로 자연스럽게 묘사된 무수한 군상(群像) 중에서도 특별히 세 가지가 눈길을 끈다. 화가는 사려 깊게 이들을 배치함으로써 관객이 좀 더 깊은 미적 영역을 느낄 수 있도록 유도한 것이 아닌가 생각되어 설명을 덧붙인다. 첫 번째는 무지개 모양처럼 생긴 다리 홍교(虹橋)다. 학자들의 고증에 따르면 홍교는 변경 외성의 동수문(東水門) 밖으로 7리 정도 떨어진 곳에 소재한 다리다.[44] 화가는 의도적으로 이것을 화면의 기준으로 삼았다(도판 14-1).

화면 중심부에 무지개처럼 생긴 곡선형의 다리를 그려 넣은 다음 그 좌우의 경관이 대를 이루도록 묘사했다. 다리 위를 왕래하는 사람들을 가장 붐비게 그려 넣어 전체 화면 중에서 최고의

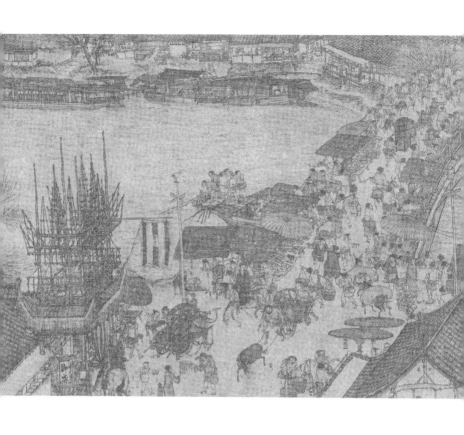

도판 14-2. 그림 속 홍교 경관

도판 14-3. 성문을 나가는 서역 낙타

도판 14-4. 채루환문

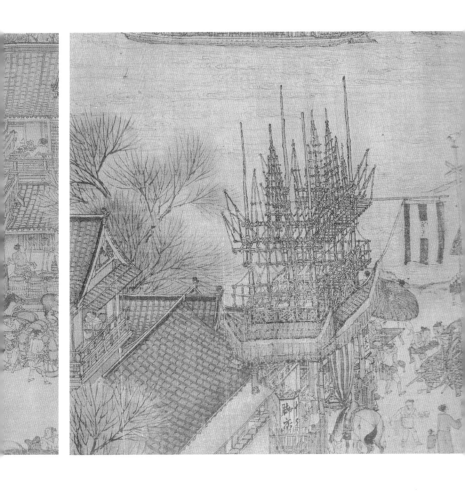

밀도를 드러내도록 했다. 화가는 이 홍교를 통해서 그곳이 외성의 바깥임에도 성안의 시가지 못지않게 사람들이 북적거리는 번화가임을 자연스럽게 드러내고자 한 것이다.

그런데 화가의 안배는 단순히 거기에 그치지 않는다. 이를 이해하기 위해서는 그가 번화가를 그려내기 위해 왜 하필 다리를 핵심 대상으로 선택했을까 하는 문제를 생각해볼 필요가 있다. 다리의 본질적 기능이 무엇인가? 다리는 본래 떨어져 있는 이쪽과 저쪽을 연결하기 위한 구조물이다. 그러므로 그것은 곧 소통이라는 말과 통할 수밖에 없다. 누구와의 소통인가? 사람과 사람, 사람과 짐승, 사람과 사물, 사람과 자연 등등 모두가 서로 연결된다는 말이다. 여기서 하나 더 생각할 점은 공간을 구성하는 개별 구성 요소의 밀도가 대단히 높다는 것이다(도판 14-2). 이것은 오른쪽의 교외 풍광과 비교해보면 확연해진다. 그렇다면 이들 조합이 지향하는 것은 무엇인가? 다름 아닌 도시, 그것도 새롭게 형성된 상업도시 그 자체였다는 것이 필자의 판단이다. 기존의 농촌이나 농촌을 몇 배 정도 키워서 만든 덩치만 큰 농촌형 도시에서는 이런 다양성이나 활력을 찾아볼 수 없기 때문이다.

두 번째는 열린 성문이다. 성문은 다리와 반대로 차단을 목적으로 하므로 닫힌 성문은 곧 폐쇄적이고 내향적인 도시를 상징한다. 그런데 장택단의 그림에서는 성문이 열려 있고 그 열린 성

문을 통해 짐을 실은 서역의 낙타 무리가 줄지어 나오고 있다(도판 14-3). 서역의 낙타는 먼 곳에서 온 장사치나 이역(異域)을 대변하므로 성문을 통해 줄지어 나오는 낙타 무리는 곧 먼 곳과의 소통을 상징한다. 다시 말해 홍교가 내지 사람 간의 근거리 소통을 상징한다면, 성문을 빠져나오는 낙타는 원거리 소통을 상징한다. 근거리와 원거리 소통이 동시에 이루어지는 이 변경이라는 도시 공간은 그래서 아름다움의 대상이 되는 것이다.

세 번째는 화가가 성 안팎에 고루 안배해놓은 채루환문(綵樓歡門)이라는 조형물이다.[45] 북송 당시 채루환문은 주로 주점의 영업을 위해서 정문 앞에 세운 임시 건축물 같은 것이어서 이것의 존재는 그 자체로 주점의 영업이 호황이었음을 알려준다. 다양한 점포와 거리를 왕래하는 사람들을 통해 번화가의 모습을 보여주고는 있지만, 이것만으로 당시 시민이 지녔던 소비와 향락의 기풍을 제대로 드러내기에는 무언가 모자란 느낌이다. 그런데 채루환문을 몇 군데 그려 넣는 간단한 방법으로 유흥업종을 대표하는 주점이 호황이라는 사실을 드러내고, 이를 통해서 도시 전체에 소비와 향락의 기풍이 만연해 있었음을 자연스럽게 전해준다. 도판 14-4에 예시한 것이 두 곳의 주루 앞에 세워진 채루환문인데, 좌측은 정점(正店) 앞에 세워진 것을 정면에서 묘사한 것이고 우측은 각점(脚店) 앞에 세워진 것을 측면에서 묘사

한 것이다.

주점이란 무엇인가? 다양한 계층과 부류의 사람들이 모여들어 술을 매개로 대화를 나누고 생각을 주고받는 곳이니 이 또한 소통으로 수렴된다. 계층이나 부류를 불문하고 사람과 사람 간의 소통을 상징하지만, 그 소통의 밑바닥에는 돈이라는 또 하나의 전제 조건이 깔려 있다. 기본적으로 필요에 상당하는 돈을 갖추고 있지 않으면 주점에서 마음껏 즐긴다는 것 자체가 그저 한낱 꿈에 불과하기 때문이다. 이해를 돕기 위해 《동경몽화록》에 기술된 변경의 술집 풍경을 간단하게 소개한다.

일반적으로 변경의 술집 문 앞에는 모두 채루환문이 가설되어 있었다. (…) 대부분의 술집과 와사에서는 바람과 비, 추위와 더위, 낮과 밤을 가리지 않고 영업을 했다. (…) 변경에는 정점(正店)이 72곳 있었고, 그 외에는 이루 헤아릴 수 없을 정도였다. 정점이 아닌 술집은 모두 각점(脚店)이라고 했는데 비싸고 진귀한 안주를 팔았으며, 권력 있는 환관을 손님으로 맞이했다. (…) 구교문(九橋門) 술집 저잣거리는 채루(綵樓)가 마주 보고 비단 깃발이 나부껴서 하늘의 해를 가릴 정도였다.
또 길거리에는 허리에 청화포(靑花布) 수건을 매고 높이 머리를 틀어 올린 채 술꾼에게 탕을 올리고 술을 권하는 부녀자가 있었는데,

일반 사람들은 그들을 준조(焌糟)라고 했다. 또 술집에 들어가 부잣집 자제가 술을 마시고 있으면 가까이 가서 조심스럽게 대하면서 물건도 사다주고 기녀도 불러주고 돈이나 물건을 가져다주거나 보내주는 일을 하는 사람이 있는데, 이들을 한한(閑漢)이라 했다. (…) 또 못생긴 기생은 부르지 않아도 술자리에 스스로 와서 노래를 부르기도 했는데, 그들이 오면 손님은 잔돈푼이나 싸구려 물건을 주어 보냈다. (…) 또 약이나 과일, 무 등을 파는 이도 있었는데, 이들은 술꾼의 의사도 묻지 않고 막무가내로 물건을 안기고 돈을 받아갔다. 이들을 살잠(撒暫)이라 했다. 이런 사람은 대부분의 술집에 다 있었다.

오직 주교(州橋)에 있는 탄장가(炭張家)와 유락장가(乳酪張家)에서만 이런 사람들을 주루 안으로 들이지 않았고 또 다른 안주도 팔지 않았다. 이들 술집에서는 미리 절여놓은 채소를 안주로 삼아 좋은 술만 팔았다.[46]

변경성 내에 무수히 많은 술집이 호황을 누리고 있었고, 그 술집 사이에는 이미 등급 구분이 있었으며, 손님 또한 차별화되어 있었음을 엿볼 수 있다. 그러므로 성 내외에 채루환문이 화려하게 세워져 있는 장면은 주루를 매개로 사람과 사람, 사람과 돈이 서로 엮여 소통되고 있었다는 의미로 해석된다.

결국 앞에서 언급한 세 가지를 합쳐보면 소통과 돈이 서로 얽혀서 작용하는 공간, 다시 말하면 새롭게 형성된 상업도시의 이미지가 떠오른다. 장택단은 단순한 듯 보이는 이 세 요소를 화면 중심부에 적절하게 안배하는 정도만으로도 자신이 목표했던 상업도시의 아름다움을 자연스럽게 표현할 수 있었고, 결과적으로 그런 방식이 태평성세를 드러내는 데 더할 나위 없이 좋다는 선례를 미술사에 뚜렷하게 남긴 것이다.

미적 대상으로 감각된 축제 행렬:
〈오서도〉, 〈대나도〉, 〈등희도〉의 연희 행렬

북송 후기 소한신(蘇漢臣)의 작품으로 추정되는 〈오서도(五瑞圖)〉(도판 15)[47] 그리고 남송 때의 작품으로 추정되는 〈대나도(大儺圖)〉(도판 16)[48]와 〈등희도(燈戲圖)〉(도판 17),[49] 이 세 작품은 모두 행진하며 퍼포먼스를 펼치는 모습을 화면에 옮겼다는 공통점을 지닌다.

〈오서도〉와 〈대나도〉는 인물만을 묘사하고 있어 그 배경을 정확하게 알기 어려우나, 〈등희도〉에는 그림 속 인물들이 원소절 축제 행렬의 일원임을 알 수 있게 해주는 근거가 함께 묘사되어 있다. 그럼에도 〈오서도〉와 〈대나도〉를 함께 소개하는 이유는 한

팀으로 추정되는 무리가 행진하면서 춤을 추는 장면을 마치 한 장의 사진처럼 생생하게 담았기 때문이다. 그것도 흑백화가 아닌 채색화로 정성스레 묘사했다는 것은 사실상 이 시대 사람들이 춤꾼들의 퍼레이드를 미적 대상으로 감각하기 시작했음을 뒷받침하는 강력한 물증이 된다.

특히 〈등희도〉는 여기서 한 걸음 더 나아가 화면에 묘사된 이들이 원소절 축제에 참가한 결사 무리임을 보여준다.[50] 이 그림의 작가는 남송 후기 보우(寶祐, 1253~1258) 연간에 궁정 화가를 지냈던 주옥(朱玉)으로 알려져 있다. 도판 17에서 보듯이 화면에는 스물다섯 명으로 구성된 이들의 퍼레이드 장면이 묘사되어 있다.

전체 구성원은 오른쪽에서 왼쪽으로 가면서 3분의 2 정도 지점에 놓인 패루처럼 생긴 조형물을 기준으로 앞뒤 두 팀으로 양분할 수 있다. 전체 화면의 3분의 2를 차지하는 앞 단락에는 열세 명의 인물이 묘사되어 있다. 맨 앞의 한 명이 글자가 적힌 패를 들고 가는 모습으로 보아 선도 역할로 판단되며, 그 뒤를 줄지어 따라가는 열두 명은 저마다 특징적인 자태를 취하고 있어 퍼포먼스를 담당한 예인임을 알 수 있다. 역할에 따라 서로 다른 의복에 가면까지 쓴 것으로 보아 가면무를 전공하는 결사 조직으로 추정된다. 뒤 단락에는 패루 모양의 조형물을 병풍처럼 놓

도판 15. 〈오서도〉
도판 16. 〈대나도〉

도판 17. 〈등희도〉

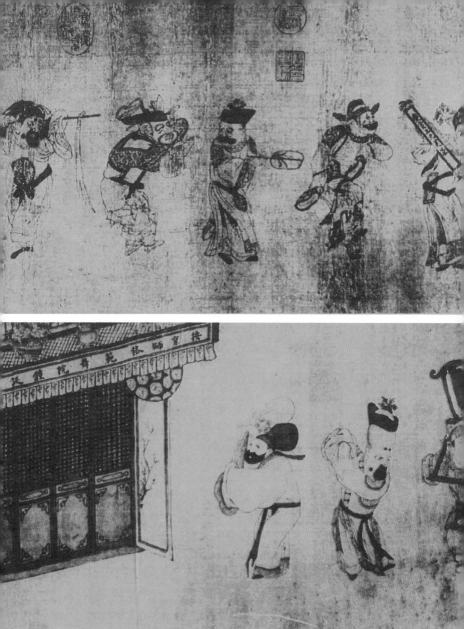

아두고 그 뒤에서 악기를 연주하는 악공과 기타 업무를 담당한 것으로 보이는 수행원을 포함해 모두 열두 명이 묘사되어 있다.

16세기 이래로 중국의 도시 축제 행렬은 'ㅇㅇ사'나 'ㅇㅇ회'라고 불리는 결사가 기본 단위를 이루었고, 이들의 행진 순서는 사전 합의에 따라 정해졌다. 기본 단위를 이루는 팀은 일반적으로 무슨 팀인지를 알려주는 사람이 선두에 서고, 퍼포먼스를 담당한 사람과 악대 그리고 기타 업무 담당 수행원 등이 그 뒤를 차례로 따르는 방식으로 구성됐다. 따라서 〈등희도〉의 무리는 가면무를 주제로 삼아 조직된 하나의 팀으로 판단되며, 메고 옮길 수 있는 패루 모양의 조형물을 바닥에 놓아두고 악공들이 서서 연주하는 모습으로 보아 행진 중간에 멈춰 서서 퍼포먼스를 펼치는 장면으로 추정된다.

역사적 관점에서 〈등희도〉가 지닌 원소절 축제 행렬을 묘사한 그림으로서의 위상은 15세기에 제작된 〈헌종원소행락도(憲宗元宵行樂圖)〉와 비교하면 비교적 분명하게 드러난다. 도판 18-1은 퍼레이드의 전경이고 18-2는 그 가운데 종규(鍾馗) 이야기를 담당한 한 팀을 확대한 것이다.

〈헌종원소행락도〉에는 퍼레이드에 참가한 공연 팀 전체와 관객 그리고 행사가 거행된 공간 배경이 모두 사실대로 묘사되어 있다. 반면 〈등희도〉에는 퍼레이드에 참가한 하나의 공연 팀만

그려져 있을 뿐이고 관객이나 공간 배경도 빠져 있다. 작가의 취향이나 의지에 따른 차이라고 무시할 수도 있겠으나, 여기에는 중요한 변화, 다시 말해 시대 흐름에 따른 인식의 변화가 스며들어 있는 것으로 보인다. 〈오서도〉, 〈대나도〉, 〈등희도〉 그리고 〈헌종원소행락도〉까지 네 작품을 펼쳐놓고 12세기부터 15세기까지 시대순으로 나타나는 변화를 따져보자. 그러면 한마디로 점진적이라는 표현이 가능하다. 그런데 앞의 세 작품에서는 퍼포먼스 행렬을 미적 대상으로 인식하기는 했으나 축제라는 틀에서 퍼레이드 전체를 미적 대상으로 바라보는 데까지는 이르지 못한다. 바로 시대적 한계 때문일 것이다. 문헌 기록에 따르면 원소절 축제 때 벌이는 갖가지 공연 팀의 퍼레이드는 남송 때 이미 일반화된다. 그렇지만 그런 현실적 변화가 미술 작품으로 수용되기까지는 다시 얼마간의 시간이 필요했고, 그런 까닭에 우리는 명나라 때 제작된 〈헌종원소행락도〉를 통해서 남송 때의 양상을 확인할 수밖에 없는 것이다.

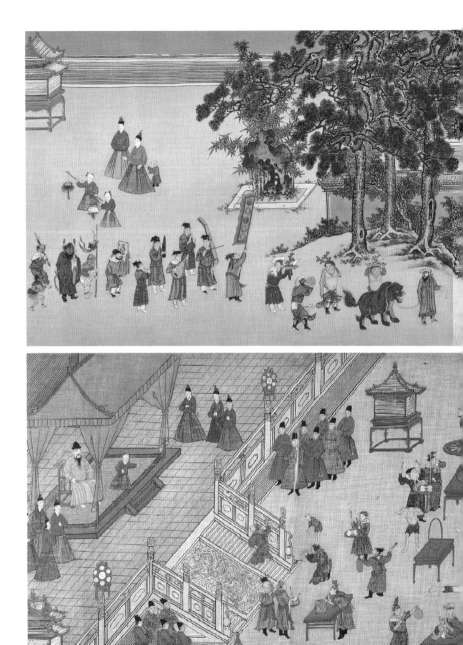

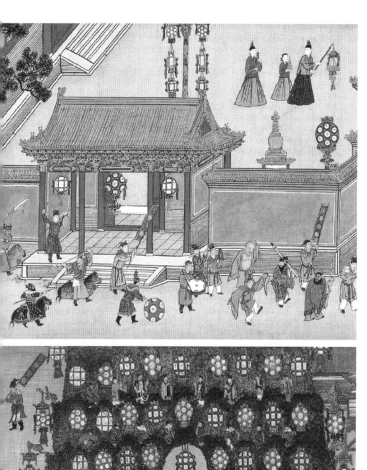

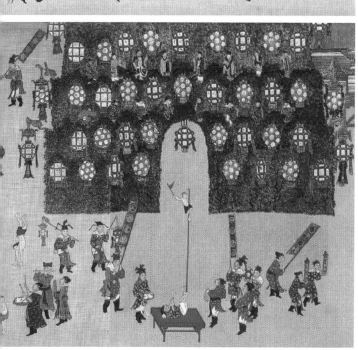

도판 18-1. 〈헌종인소행락도〉 속 퍼레이드 전경

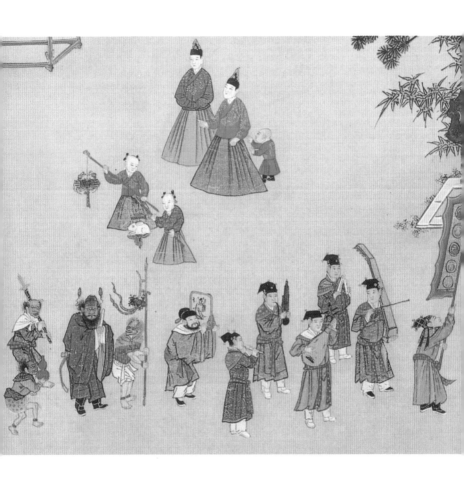

도판 18-2. 도판 18-1 중 종규 이야기를 연출하는 팀

3

16~17세기 중·일
도시와 축제 행렬의
아름다움

16~17세기
중국의 도시와
축제 행렬

구영본 〈청명상하도〉와 소주

명나라 사람 구영의 낙관이 있어서 구영본으로 알려진 〈청명상하도〉는 장택단본과 마찬가지로 세계 도처에 다수 전해진다.[1] 현재 중국 요령성박물관(遼寧省博物館)에 소장된 판본이 대표적 작품 중의 하나인데, 이것 또한 장택단본과 마찬가지로 비단 두루마리에 그려져 있다. 크기가 세로 30센티미터에 가로가 무려 987센티미터에 달해 장택단본과 비교하면 거의 두 배 가까운 거질이다. 제목이나 기본 구도 면에서 보면 장택단본을 답습했기 때문에 본질적으로 모방본이라는 굴레를 벗어나기 힘든 점이 없지 않다.

그러나 서로 다른 부분도 적지 않아서 그 나름대로 시대적 의의를 지닌다. 예를 들면 화폭이 두 배 정도로 늘어나면서 장택단

본에 없던 내용이 대폭 추가됐다는 점이 그렇고, 또 그림에서 묘사하는 대상이 북송의 변경이 아니라 명나라의 남쪽 대도시 소주(蘇州)라는 점이 그렇다. 또 이후 제작된 많은 모본이 장택단본이 아닌 구영본을 범본(範本)으로 삼았다는 점 등은 모두 구영본의 위상을 평가할 수 있는 요인이다. 이런 제반 사정을 고려할때 구영본은 단순히 장택단본을 모방한 작품이라기보다는 오히려 프레임을 차용해 새로운 시대적 가치와 독자적 아름다움을 표현한 작품으로 평가받아야 옳을 것이다.

이하 장택단본과 구영본 그리고 청원본이 취한 구도와 단락별 차이를 통해서 구영이 그려내고자 했던 남방 제일의 도시 소주가 지닌 아름다움을 검토해본다. 장택단본과 구영본의 단락구성에서 가장 큰 차이점은 전자가 홍교를 기준으로 삼아 좌우를 대칭적으로 그린 데 비해, 후자는 성문을 기준으로 좌우 화면의 균형을 맞추었다는 것이다. 다음의 표에 두 그림이 취한 좌우구분의 기준과 단락별 내용의 차이를 비교 요약했는데, 청원본의 차이는 참고용으로 덧붙인 것이다.

구도의 변화는 자연스럽게 내용상의 차이로 이어지고, 그 차이는 두 가지 점에서 두드러진다. 하나는 장택단본에서 아예 볼수 없던 새로운 내용이 첨가됐다는 것이고, 또 하나는 배경이 유사함에도 세부 묘사에서 내용이 달라졌다는 것이다. 구영본에

구분		좌화면 2	좌화면 1	기준 I	우화면 1	우화면 2	화면 길이
장면 단락 구분	단락 구분	① 성문 안 시가지	② 성문 밖 운하 앙안 홍교 인쪽	③ 홍교	④ 성문 밖 운하 앙안 홍교 오른쪽	⑤ 교외	
	인구, 정포 밀도	높음	높음	높음	낮음	낮음	
	특징 장면	제루환문 2	제루환문 1 홍교 아래	앙안 연결 소 홍교 위쪽	제루환문 1 홍교 위쪽		528.7cm
	정조	-	열기, 환란	열기, 환란	상하 소통	냉막, 한적	

구분		좌화면 2	좌화면 1-2	좌화면 1-1	기준 II	우화면 1-1	우화면 1-2	우화면 2	화면 길이
구분	단락 구분	(1)창가원림	(2)-1 성내 시가지	(2)-2 성내 시가지	(3) 성문 개방	(4)-1 성외 시가지 성문에서 홍교까지	(4)-2 성외 시가지 앙안	(5) 교외	
	밀도	낮음	높음	높음	높음	높음	낮음	낮음	
	정조	고요함과 한적	사치, 환란	환란	사치, 환란	상하 소통	상하 소통	상하 소통	
	특징 장면	우주희	도사 공연 승려 공연 괴뢰희	정루 살문 괴뢰희	도사 공연 승천 공연 괴뢰희 후희	공터 무예	공터 무예 승천 공연 괴뢰희 후희	한국 공연 기마공사	987cm / 1152.8cm
	정조	태평	태평	태평	태평	태평	태평	태평	

와서 새로 추가된 내용은 크게 두 가지로 요약된다. 하나는 성문 안쪽의 시가지 경관 전체를 담아냈다는 것이다. 이것은 그리다 만 것처럼 끝냄으로써 토막 난 시가지를 보여주는 장택단본과 뚜렷하게 구별되는 차이점이다. 다른 하나는 성안의 번화가가 끝나는 지점에 황가(皇家)의 원림(園林)을 덧붙였다는 것이다. 이 것은 장택단본에서 상상할 수 없었던 첨가물에 해당하지만, 이 후 제작된 수많은 모방작뿐 아니라 계통을 달리하는 청나라 궁 정의 화원본(畫院本)까지 답습하고 있기 때문에 특기할 사항이라 할 수 있다.

성문으로 들어서서 왼쪽으로 가면서 황가의 원림이 나올 때 까지 쭉 이어지는 시가지에는 점포가 밀집해 있고 사람들이 붐 비고 있어 소란스러움과 향락의 분위기가 가득한 성안 번화가 의 전형을 보여준다. 이와 대조적으로 화면의 양끝에 안배된 교 외와 원림의 풍광은 한마디로 한적함 속에서 여유로움과 향락의 정조를 풍기고 있어서 인파로 넘실거리는 중앙의 번화가와는 완 연히 다른 모습이다.

이것은 사람들이 북적거리면서 소비와 향락의 분위기가 팽배 하다는 느낌을 좀 더 효과적으로 전달하기 위해서 작가가 의도 적으로 취한 구도라고 해석된다. 이 그림이 취한 '황가 원림의 고 요함과 용주희 - 성 안팎 번화가의 시끌벅적함 - 교외의 한적함

과 희곡 공연'이라는 배치는 사실 많은 중국인에게 익숙한 '차가움 – 뜨거움 – 차가움' 또는 '정숙함 – 소란스러움 – 정숙함'이라는 단순한 대조 구도에만 그치는 것이 아니다. 화가는 고요함과 한적함 속에 용주희와 희곡 공연 장면을 넣어서 성 안팎의 시끌벅적함과 연동시킨다. 중심 단락의 정조가 자연스럽게 좌우 단락에까지 미치고 있음을 암시하는 것이다.

세부 묘사에서 달라진 내용의 변화를 좀 더 살펴보자. 먼저 교외의 풍광 속에 임시 공연 무대와 사찰을 추가한 대목은 성묘를 위주로 하는 청명절(淸明節)의 차분한 분위기가 경축일과 같은 축제 분위기로 변해버렸음을 상징하는 장면이기에 주목된다. 종교 사원을 중심으로 하는 지역 단위의 제의 행사는 대략 당나라 때부터 송나라를 거쳐 점진적으로 확대돼가다가 명·청 시대로 접어들면 전국적으로 보편화한다. 원소절 축제에서 보았듯이 절일까지 축제일로 변모하면서 종교 사원이 활동의 중심이 되는 묘회형(廟會型) 도시 축제도 일반화된다. 따라서 그림 속에 묘사된 임시 무대와 사원의 물리적 거리가 가까워진 것은 그런 시대적 추세를 은연중에 드러낸 것으로 이해된다.

전통적인 청명절의 관점에서 말하면 그림에서처럼 굳이 임시로 공연 무대까지 설치해가면서 연극을 공연해야 할 필요는 없다. 그러나 명대 중후기 전국 최고의 도시로 일컬어지던 소주에

서는 소비와 향락의 기풍이 극성했고 시민들은 틈만 나면 공연을 즐길 빌미를 찾았다. 그 결과 다수의 절일 기간에도 신의 탄신일 때와 유사한 방식으로 오락을 즐기게 된다. 이것은 도시의 번화가를 지탱하는 두 개의 축이라 할 상인 집단과 소비 집단, 여기에 공연을 매개로 양자를 연결하는 예인 집단이 가세해 빚어낸 지극히 자연스러운 경관이 아닐 수 없다.

이면의 맥락을 모르는 독자라면 다음과 같은 두 가지 의문을 제기할 수도 있을 것이다. 첫째, 공연 무대를 왜 하필 번화가가 아닌 외진 곳에 설치했을까? 둘째, 그렇게 외진 곳에서 벌어지는 공연인데도 어떻게 저리 많은 관객이 모여들어 구경할 수 있을까? 그런데 이 두 가지 의문은 종교 사원을 중심으로 거행된 이른바 '묘회(廟會)'라는 도시 축제의 개념으로 접근하면 자연스럽게 해결된다. 다시 말해 교외의 공연 무대가 가설된 곳 부근에 사찰이나 도관이 위치한 것은 그 공연이 종교 축제와 연계되어 펼쳐졌기 때문이라는 것이다.

하나 더 거론하자면, 뒤에서 논할 〈남도번회도(南都繁會圖)〉에서는 공연 무대가 교외가 아닌 번화가에 직접 가설되는데, 그 이유는 배경이 되는 절일의 성격이 다르기 때문이다. 〈청명상하도〉의 배경이 되는 청명절에는 원래 교외의 묘지를 돌아보는 성묘가 주된 활동이지만, 〈남도번회도〉의 배경이 되는 원소절에는

사람들이 교외로 나갈 이유가 없기 때문에 번화가에 직접 가설된 것이다.

이 밖에 구영본에서는 장택단본에 없던 노상 공연이 몇몇 장소에 추가되어 있다. 앞에서 언급한 교외의 공터에서 펼쳐진 연극 공연 외에, 홍교를 지나 성문으로 가는 도중의 공터에서 구경꾼을 불러 모아 무예 시범을 펼치는 장면이 나온다. 다시 성문 안의 시가지로 들어서면 구경꾼 앞에서 인형극을 공연하는 장면도 나오고, 좀 더 가다 보면 길을 가던 사람들이 발걸음을 멈추고 둘러서서 구경하는 가운데 동발을 휘돌리며 묘기를 부리는 쇄발(耍鈸)이 펼쳐지기도 한다.

여기서 주목할 부분은 교외에서 황가 원림에 이르기까지 연극 공연을 비롯한 다양한 놀이 장면이 단락별로 고르게 안배되어 있다는 사실이 무엇을 의미하는가 하는 것이다. 사실 임시 무대라는 것은 공연 시한이 이미 정해져 있음을 의미하고, 소규모의 노상 공연은 본질적으로 오래 지속될 수 없는 속성을 지니고 있다. 그런데 화가가 청명절 풍경을 이런 식으로 묘사했다는 것은 청명절이라는 절일이 이미 정기시(定期市)와 유사하게 도시 축제의 기능을 수행하고 있었기에, 〈청명상하도〉는 그런 관행에 따라 만들어진 이미지가 화가의 손을 통해 시각화된 결과물일 것이라고 판단된다.[2]

〈남도번회도〉와 남경의
원소절 축제 행렬

앞에서 살펴본 구영본 〈청명상하도〉는 새로운 시대를 반영하는 도시 경관을 그림 속으로 옮겼다는 점에서 역사적 의의를 지니고 있지만, 도시 축제의 현장을 직접 담아내고 있지는 않다. 이와 대조적으로 비슷한 시기에 제작된 것으로 추정되는 〈남도번회도〉에는 남경(南京)의 번화가를 누비며 퍼포먼스를 펼치는 축제 행렬이 생생하게 묘사되어 있다. 두루마리 형식으로 전해지는 이 작품은 세로 44센티미터, 가로 350센티미터의 비단에 그려진 채색화이며, 현재 중국의 국가박물관에 소장되어 있다.

그림의 말미에 16세기 전기에 활약했던 구영의 낙관이 있지만, 학계에서는 일반적으로 구영의 진본이 아닌 모방작으로 평가한다. 그러다 보니 청나라 때 제작된 것이라는 견해까지 있다. 그렇지만 그림의 내용이 명대 후기 남경의 도시 경관을 묘사한 것이라는 점에 대해서는 견해가 일치한다.[3] 따라서 이 작품의 제작 연대는 시점을 빠르게 잡으면 구영의 활동 시기까지 소급되고, 하한은 청나라 초기까지, 늦추더라도 16~17세기를 벗어나지는 않는다.

이 그림이 지닌 역사적 의의는 무엇보다 근세 대도시의 번화

가를 배경으로 전개되는 축제 행렬 장면을 완전한 형태로 담았다는 데서 찾을 수 있다. 일본과 달리 중국에서는 축제 행렬 장면을 이 정도로 완전하게 담은 작품을 이전 시기에는 찾기 어렵다. 또 이후 나온 작품 중에서도 퍼레이드의 배경이 되는 경관까지 함께 묘사한 작품은 발견하기 어렵다.

이 그림의 원래 명칭이 무엇이었는지는 아직 정확하게 고증되어 있지 않다. 현재 통용되는 〈남도번회도〉라는 명칭은 옛 소장자였던 상숙옹씨(常熟翁氏)가 '명나라 사람이 그린 남도번회경물도권(明人畵南都繁會景物圖卷)'이라고 표기한 것을 근거로 줄인 것이다. 현재까지 이 그림을 다룬 선행 연구들은 대부분 남경의 번화가를 소상하게 묘사했다는 상숙옹씨의 관점을 계승해, 그림에 묘사된 장소가 지금의 어디에 해당하는지 또 무슨 업종의 어떤 가게들이 예거되어 있는지 등에 초점을 맞추고 있다.

그러나 필자가 보기에 이 그림은 남경의 번화가 자체가 아니라 그곳을 배경으로 펼쳐진 원소절 축제 행렬에 초점을 맞추고 있다. 이런 특징은 작품을 한 번이라도 본 사람이라면 직관적으로 느껴질 정도로 명확하다. 화면을 채운 거의 대다수의 사람들이 번화가를 꿰뚫고 지나가는 퍼포먼스 행렬에 속하거나 아니면 그것을 즐기는 구경꾼이기 때문이다. 화가가 단순히 번화가를 묘사할 의도였다면, 각종 가게의 모습이 물건을 사고파는 사람

들로 붐벼야 정상이라 하겠는데, 이 그림에서는 그런 장면을 찾아보기 힘들다. 길을 오가는 행인도 멈춰 서서 퍼레이드를 구경하고 있고, 가게 안에 있는 사람도 하나같이 고개를 내밀고 구경에 열중한다. 따라서 '남쪽 수도의 번화한 경관' 정도로 이해되는 '남도번회경물'이라는 명칭은 틀렸다고 말하기도 어렵지만 그렇다고 핵심 주제를 정확하게 담아낸 것도 아니어서 정확한 제목이라고 할 수 없다. 그럼에도 기왕의 연구에서는 가장 핵심 주제라 할 축제와 퍼레이드가 정면으로 논의되지 않고 부차적으로 언급될 뿐이다.[4]

전체를 놓고 볼 때 이 작품의 내용은 오른쪽에서 왼쪽으로 가면서 세 개의 화제로 구성된다. 오른쪽 단락은 교외의 풍광, 중간 단락은 도시의 번화가를 누비고 있는 축제 행렬, 왼쪽 단락은 궁성의 풍광이 각각 중점적인 묘사의 대상이다. 이 세 단락이 차지하는 편폭을 보면 좌우측의 단락에 5분의 1 정도씩을 할애했고, 나머지 부분은 모두 중앙 단락에 주어지고 있다. 그래서 중앙 단락의 화면은 묘사한 인물이나 경관의 대상이 풍부하고 빼곡해 높은 밀도를 드러낸다. 줄지어 늘어선 상점가는 내걸린 간판만 100개 이상인데다 그 속의 글자까지 알아볼 수 있을 정도여서 어떤 상점에서 무슨 상품을 취급했는지까지 파악할 수 있다. 또 그런 번화가를 배경으로 움직이는 사람도 1000명을 넘는다.

번화가의 주요 도로를 관통하는 기나긴 퍼레이드는 그 역동적 이미지가 매우 효과적으로 전달되는데, 그런 효과를 내는 비결은 행렬과 노선에 주안점을 둔 묘사 방법에서 찾을 수 있다. 화가는 번화가의 주요 도로를 따라 행진 노선을 잠정적으로 그려놓은 다음 그것을 따라 퍼레이드를 구성하는 세부 단위를 적절하게 분산해 배치함으로써 움직임의 역동성을 번화가 전체에 미치게 했다. 또 이를 통해 도시 전체를 뒤덮은 거국적 축제의 분위기도 자연스럽게 독자에게 전달한다. 이것은 〈청명상하도〉에서 찾아볼 수 없는 새로운 기법이라고 판단되기에 좀 더 면밀하게 들여다볼 필요가 있다.

화가는 크고 화려한 인공 조형물인 오산(鼇山)을 화면의 중앙에 배치했다. 중국인에게 오산은 전설로 전해지는 신성한 삼신산을 가리키며, 그런 오산의 조형물을 가설해놓고 밤낮으로 놀고 즐기는 것은 당나라의 원소절 축제 때부터 유행하기 시작한 아주 오래된 관행이었다. 그러므로 화가가 화면의 중앙에 오산을 위치시킨 것은 남경의 원소절 축제를 그리겠다는 의도를 시각적으로 표현한 기호로 이해해야 옳다. 퍼포먼스 행렬이 상가가 밀집한 번화가의 간선도로를 행진 노선으로 선택한 것도 축제의 맥락에서 접근해야 쉽게 이해된다. 뒤에서 살필 〈낙중락외도〉에서 지원제의 퍼레이드가 상업 지역의 중심 도로인 사조통

을 따라 행진하는 것과 같은 이유다. 상가의 간판을 소상하게 그려서 어떤 업종이 있었는지 밝힌 것도 그 연장선상에 있다고 봐야 더 쉽게 이해된다. 그곳 점포의 주인들이 바로 축제 활동의 주축이었고, 특히 퍼레이드를 조직하는 핵심이었기 때문이다.

그러면 화가가 축제 행렬과 노선을 어떻게 안배하고 있고 또 그런 안배를 통해서 어떤 효과를 거두고 있는지 구체적으로 알아보자. 먼저 구도의 관점에서 보면, 화가는 화면 좌우에 부차적 단락을 배치해 중앙을 부각하는 기법을 사용했다. 화면의 시작 부분인 오른쪽 단락에는 교외의 한가로운 농촌 풍경을, 마무리 부분인 맨 왼쪽 단락에는 성곽 안의 적막한 궁성을 각각 배치했다. 이와 달리 중앙 단락에는 진회하(秦淮河)를 끼고 세워진 성 밖 번화가의 모습을 화려하고 떠들썩하게 묘사했다. 이렇게 '적막함 – 시끌벅적 요란함 – 한적함'으로 좌우와 중앙을 대비한 구도는 구영본 〈청명상하도〉에서 이미 보았던 그것과 유사하다.

앞에서도 언급했듯이 중앙 단락에 집중된 인물 군상은 얼핏 보면 어지러울 정도지만, 상점가의 간선도로를 따라 이동 중인 퍼포먼스 행렬을 따라가면 아주 쉽게 이해된다. 중앙 상단부에서 약간 내려와 오른쪽으로 비스듬하게 흐르는 진회하는 화면을 오른쪽 상단과 왼쪽 하단의 둘로 나눈다. 멀리서 포착되는 상단 오른쪽의 점포 앞에서는 한 무리의 사람들이 오른쪽으로 행

진하면서 용등(龍燈) 놀이를 펼치고 있고, 많은 구경꾼이 그 행렬을 에워싸고 있다. 진회하 아래 단락의 중간쯤에는 다리를 건너와 부자묘(夫子廟)를 향해 왼쪽으로 행진하는 무리와 깃발이 보인다. 또 그 아래쪽에 위치한 점포 앞에는 임시 무대가 가설되어 있고, 무대 위에서는 연극이 한창 공연 중에 있다. 무대 정면에 있는 넓은 공터에는 많은 관객이 빽빽이 모여서 공연을 감상하고 있으며, 임시 무대 옆으로 설치된 특별관람석에는 부녀자들로 꽉 차 있어 빈자리가 보이지 않는다.

중앙 단락의 가운데로 시선을 옮기면, 위쪽 진회하의 물 위에서는 용주(龍舟) 두 척이 경기를 펼치고 있다. 이것은 물 위로 행렬이 직접 지나가지는 못하지만 그곳 또한 축제의 권역임을 알리기 위해 그런 것이다. 혹자는 용주가 단오절을 대표하는 놀이여서 원소절과 어울리지 않는다고 지적하기도 하지만, 필자는 그것이 오해에서 비롯됐다고 생각한다. 화가가 용주 경기를 선택한 것은 그것이 수상에서 펼칠 수 있는 놀이를 대표하기 때문이다. 화가는 용주 경기를 그려 넣어야 비로소 육상뿐만 아니라 수상까지 온통 연희로 뒤덮인 도시 축제의 경관이 완성된다고 판단한 것이다.

진회하 아래쪽 육지에는 부자묘가 보이고 그 근처에 오산이라는 인공 조형물이 가설되어 있다. 부자묘 앞에는 광장이 있는

데, 거기서는 두 사람이 밑에서 사다리 한 개를 받치고 있고 또 한 사람이 공중에 뜬 사다리 위로 올라가 묘기를 부리고 있다. 다시 약간 밑으로 가면 외국 옷을 차려입은 상인과 사자 등으로 분장한 몇몇이 패루(牌樓)를 통과하고 있다. 그중 한 명은 '주해 왜자진보(走海倭子進寶)'라는 글귀가 적힌 깃발을 들고 있다. 이 글귀는 '바다를 누비는 왜국 상인이 보물을 바칩니다'라는 의미다. 이것은 당시 중국과 일본의 관계를 반영한다는 점에서 그 나름의 의의를 지닌다. 패루를 나온 행렬은 상가를 따라 왼쪽으로 닦인 간선도로를 행진하다가 오른쪽으로 방향을 튼 다음 직진한 후 산모퉁이를 끼고 왼쪽으로 돌아서 교외로 빠져나가는 노선을 밟는다. 중앙 단락에 묘사된 행렬 전체는 화면에다 왼쪽으로 약간 기운 W 자 모양을 크게 그리면서 번화가를 관통해 지나간다.

퍼레이드에 포함되지 않는 용주 경기와 무대 공연은 참여 인원이나 필요한 도구가 비교적 많아서 상대적으로 큰 판에 해당한다. 이 두 장면은 화면상으로는 왼쪽 상단과 오른쪽 하단에 위치하지만, 퍼레이드의 시각에서 보면 각각 행진하는 노선의 좌우에 위치하게 된다. 위에서 내려다보면 긴 행렬이 연극 공연과 용주 경기라는 큰 공연 판 사이를 뚫고 지나가는 형국이다. 그런데 퍼레이드를 구성하는 열한 개의 퍼포먼스 팀은 행진 중간에 저마다 작은 공연 판을 펼쳤다 접기를 반복한다. 전체적으로 보

면 큰 판은 그 자리에서 계속 진행되지만, 다수의 작은 판들은 행렬의 움직임과 연계되어 펼쳐졌다 접히기를 여러 차례 반복한다. 이와 관련된 시각적 이해를 돕기 위해 화면으로 파악 가능한 열한 개의 퍼포먼스 팀에 순번을 매겨 제시하면 다음과 같다.

① 용춤을 담당한 팀
② 깃발을 들고 이동 중인 팀
③ 사다리 타기 묘기를 담당한 팀
④ 일본 상인의 보물 바치기를 담당한 팀
⑤ 가면희 〈대두화상(大頭和尙)〉을 담당한 팀
⑥ 놀리기 묘기를 담당한 팀
⑦ 물고기 형상을 담당한 팀
⑧ 코끼리 형상을 담당한 팀
⑨ 연극 〈서유기(西遊記)〉 공연을 담당한 팀
⑩ 연극 〈수호전(水滸傳)〉 공연을 담당한 팀
⑪ 연극 〈삼국연의(三國演義)〉 공연을 담당한 팀

상기한 열한 개 팀의 퍼레이드가 보여주는 노선은 앞에서 말한 것처럼 왼쪽으로 약간 기울어진 W 자 모양을 크게 그리고 있다. 그러면 화가가 퍼레이드 노선을 이렇게 안배한 이유는 무엇

일까? 이 점을 이해하기 위해 퍼레이드의 공간 배경, 구성단위, 개별 단위의 정지 공간 그리고 행진 노선을 연결해보자.

퍼레이드의 공간 배경: 간판을 통해서 어떤 가게에서 무엇을 매매하는지 알 수 있을 정도로 세밀하게 묘사된 상점가가 주된 공간적 배경에 해당함

퍼레이드의 구성단위: 열한 종목의 퍼포먼스를 담당한 팀

개별 단위의 정지 공간: 각각의 퍼포먼스 팀이 정지해 있는 공간이 곧 작은 공연 판이 펼쳐지는 공간에 해당한다. ③의 사다리 타기 묘기를 펼치는 장면이 정지 공간의 이런 성격을 잘 보여준다.

퍼레이드의 노선: 퍼레이드 노선도 단순히 개별 구성단위의 공간적 이동만을 의미하는 것이 아니라, 시간의 이동까지 암시한다. 그림 속의 행진 장면은 정지된 화면임에도 원소절 축제 기간 내내 작은 공연 판들이 연속된다는 소식을 전달한다.

치환된 의미를 그림에 대입해서 읽으면 〈남도번회도〉의 주지는 남경의 상점가 전체를 큰 무대로 삼아서 다양한 퍼포먼스가 펼쳐지는 작은 공연 판들의 공간적 연속과 시간적 지속을 표현하는 데 있는 것으로 해석된다. 연극 공연과 용주 경기를 퍼레이드 노선의 좌우에 안배한 것도 축제 행렬의 발길이 직접 닿지 않

는 빈 공간을 퍼포먼스로 채우기 위한 전략적 배치로 읽힌다. 화가는 처음부터 도시 축제의 열기를 표현하기 위한 가장 효과적인 수단으로 연희를 선택했고, 그 공연이 도시 전체를 뒤덮고 있다는 효과를 내기 위해 퍼레이드의 노선에 세심한 주의를 기울인 것이다.[5]

16~17세기 일본의
도시와
축제 행렬

〈낙중락외도〉와 교토

헤이안(平安, 794~1185) 시대의 헤이안쿄(平安京)는 원래 동쪽의
좌경(左京)과 서쪽의 우경(右京)으로 조성됐지만 우경은 입지 조
건이 나빴던 탓에 일찍 유명무실해진다. 그리고 사람들이 몰려
든 좌경에서는 아래와 위라는 개념이 발생해 14~15세기에는 상
경(上京, 가미쿄)과 하경(下京, 시모쿄)이라는 구분법이 통용된다. 동
서로 뚫린 이조통(二條通)을 경계로 정치의 중심지였던 상경에는
어소(御所, 고쇼)와 막부(幕府)를 비롯해 공가와 무가의 저택이 집
중됐고, 하경에는 사조통(四條通)을 중심으로 상업 지구가 발달
했다. 교토는 원래 수도라는 의미만 지녔으나 헤이안 후기부터
점차 헤이안쿄를 지칭하는 고유명사로 정착되기 시작했다.
　헤이안쿄의 시내 도로는 동서남북 네 방향 모두 약 120미터

간격으로 건설되고 마을은 정사각형 모양으로 구획됐기 때문에 당나라 장안이나 낙양의 모습과 유사하다는 느낌을 준다. 당시 일본의 많은 문인이 서쪽의 우경을 장안, 동쪽의 좌경을 낙양으로 불렀던 것도 당나라를 모방하고자 하는 기풍과 무관하지 않다. 뒤에서 살필 〈낙중락외도(洛中洛外圖)〉의 '낙중락외'라는 말도 글자 그대로 옮기면 '낙양의 안팎'이라는 뜻이다.

어쨌거나 헤이안 시대 초기 교토에서는 건물이 도로에 직접 접해 있지 않아도 건물주의 입장에서는 특별히 불리한 점이 없었다. 그러나 상업이 발달하면서 점차 도로변에 직접 접한 것이 유리하다는 인식이 퍼져서 무로마치 시대가 되면 대부분의 건물이 대로를 향해서 양편으로 늘어서게 되고, 동일한 도로를 둘러싼 양쪽 지역이 하나의 정(町, 마치)을 형성하게 됐다. 또 서민의 자치 조직인 정조(町組, 마치구미)가 상경과 하경 모두에서 늘어갔다. 16세기 후반 도요토미 히데요시(豊臣秀吉)의 도시 개조로 인해 교토의 도시 경관은 크게 변모하지만 상경과 하경의 구분은 계속 유지됐다.[6] 에도(江戶) 시대에 들어와서도 상경에 이조성(二條城)이나 경도소사(京都所司) 등이 건설되면서 예전의 지역적 성격이 유지됐으며, 하경 또한 상공업 지구로서의 발전을 지속했다. 에도 시대 교토의 인구는 대략 35만~40만 명 정도로 추정된다.

이런 역사적 요인을 배경으로 16세기가 되면 도시의 경관을 화면에 옮긴 도시도(都市圖)가 본격적으로 출현하며, 이후에도 그런 기풍이 지속된다. 그런 시대 흐름을 가장 잘 보여주는 그림이 이른바 〈낙중락외도〉라고 불리는 작품군이다. 〈청명상하도〉와 마찬가지로 이 그림도 16세기 이래 수세기에 걸쳐 많은 이본과 모본이 제작되어 도처로 유통됐기 때문에 계통이 단일하지 않다.[7] 그 가운데 이 책이 고찰 대상으로 삼는 계통은 제일정형(第一定型)과 변형형(變形型)이다. 이들은 제작 연대가 모두 16~17세기라는 범위를 벗어나지 않으면서 양자 사이에 사회적 분위기나 의식의 변화가 뚜렷하게 감지되기에 시대 변화를 읽어내기에 안성맞춤이다.[8]

일본 학계의 연구에 따르면 제일정형에 속하는 〈낙중락외도〉는 제작 연대가 16세기로 추정되고 내용상으로 무로마치 막부를 담고 있기 때문에 초기 작품으로 간주된다. 이 계통에 속하는 대표작으로는 역박갑본(歷博甲本), 동박모본(東博模本), 상삼본(上杉本), 역박을본(歷博乙本) 등이 있으며 현재까지 전해진다. 역박갑본은 국립역사민속박물관이 소장한 작품 중 1525년경에 제작된 것으로 추정되는 작품을 가리킨다. 동박모본은 도쿄국립박물관 소장본이지만 원본이 아닌 모사본이기 때문에 모본이라고 하며 제작 연대는 1540년대 전반으로 추정된다. 상삼본은 요네자

와시 우에스기 박물관(米沢市上杉博物館)에 소장된 작품을 가리키며 제작 연대는 1565년으로 추정된다. 역박을본은 역박갑본과 마찬가지로 국립역사민속박물관이 소장한 작품 중의 하나지만 제작 연대가 갑본보다 늦은 1580년대로 추정된다. 이것들은 모두 여섯 폭짜리 병풍 한 쌍으로 구성되어 있어서 형식적으로는 병풍화라는 공통점을 지니며,⁹ 내용상으로는 상호 큰 차이가 없다. 이에 역박갑본을 근거로 하여 화면의 내용을 좀 더 구체적으로 살펴보기로 한다.¹⁰

역박갑본은 여섯 폭의 병풍이 좌우로 한 쌍을 이루므로 전체 화면은 열두 폭으로 구성된다. 그중 오른쪽 병풍부터 보면, 여섯 폭 그림 속에서 가모강(鴨川)이 가로로 흐르면서 전체 화면을 아래위 두 단으로 나누는 일종의 경계선 역할을 한다. 하천 위쪽이 좁고 아래쪽이 넓은데, 좁은 상단에는 제1폭의 동복사(東福寺)와 삼십삼간당(三十三間堂)부터 시작해 제6폭까지 폭마다 청수사(清水寺), 지원사(祗園寺), 지은원(知恩院), 남선사(南禪寺), 길전사(吉田寺), 히에이산(比叡山)이 차례로 묘사되어 있다. 유명한 사찰과 산이 원경 역할을 하면서 하단의 거주지에 대해 일종의 병풍 역할을 하는 모습이다. 상대적으로 넓은 하단에는 사조통부터 일조통(一條通)까지 왼쪽으로 가면서 차례로 묘사되어 있다. 이것들은 모두 동서쪽으로 뻗은 대로인데, 실제 화면에서는 좌상에서

우하 방향으로 비스듬하게 묘사되어 있다. 하단의 오른쪽에는 하경의 시가지와 지원제의 산차 행렬, 왼쪽에는 상경의 시가지와 천황의 거주지 내리(內裏)가 각각 묘사되어 있다.

왼쪽 병풍의 여섯 폭 그림도 오른쪽 병풍과 마찬가지로 상단에는 명소와 명산, 하단에는 시가지와 주요 건축물을 배치하는 구도다. 상단 오른쪽에서 왼쪽으로 가면서 나열된 명소와 명산으로는 상하무사(上賀茂社), 대덕사(大德寺), 후나오카산(船岡山), 금각사(金閣寺), 북야사(北野寺), 아타고산(愛宕山), 차아석가당(嵯峨釋迦堂), 천룡사(天龍寺), 도월교(渡月橋)와 가쓰라강(桂川), 송미사(松尾社) 등이 있다. 하단에는 오른쪽의 막부와 호소카와 가쓰모토(細川勝元)의 저택을 지나 왼쪽으로 가면서 전개되는 시가지 풍경과 그 사이에 소재한 사찰 서원사(誓願寺), 행원사(行願寺), 백만편지은사(百萬遍知恩寺) 등이 묘사되어 있다.

열두 폭 그림을 하나로 놓고 보면 크게 두 가지 특징을 읽어낼 수 있다. 첫째는 도시의 주요 명소와 경관을 모두 담아내려는 의도가 강하게 드러난다는 것이다. 열두 폭 그림의 상단에는 이름난 사찰이나 산천이 촘촘하게 나열되어 있고, 하단에도 막부와 내리를 비롯한 주요 건축물과 상경과 하경의 주요 시가지가 질서 정연하게 묘사되어 있어서 마치 입체적으로 그린 관광 지도와 같은 느낌을 준다.

둘째는 열두 폭에 봄·여름·가을·겨울의 특징적 장면을 고루 담아내고자 했다는 것이다. 그런 의도는 세 폭에 하나의 계절을 할당한 데서 확연히 드러난다. 계절의 순서에 따라 대응하는 화폭을 예시하면 다음과 같다.

봄: 우병풍의 제6폭부터 제4폭까지

여름: 우병풍의 제3폭부터 제1폭까지

가을: 좌병풍의 제6폭부터 제4폭까지

겨울: 좌병풍의 제3폭부터 제1폭까지

사계절의 변화를 순차적으로 읽으려면 우병풍을 왼쪽부터 시작해 오른쪽으로 가면서 감상한 다음 좌병풍도 마찬가지로 역순으로 보아야 한다. 이런 안배 또한 이 병풍화가 지닌 입체성을 새삼 일깨워 준다.

병풍에 묘사된 전체 경관 중에서 눈길을 끄는 부분은 우병풍의 제1~3폭에 걸쳐 묘사된 지원제 행렬의 행진 장면이다. 앞에서 살폈듯이 지원어령회는 10세기 후반에 정례적으로 거행되기 시작했고, 14~15세기를 거치면서 현재 볼 수 있는 산모의 유형이 모두 갖추어졌다. 제3폭의 상단에 위치한 지원사 앞부터 우하 쪽으로 비스듬하게 뻗어 있는 사조통 위를 움직이고 있는 신

여 3기와 가모강 아래쪽에 있는 사각형의 거주 구역을 돌고 있는 산모 행렬은 그런 역사적 변화를 시각적으로 보여준다. 바둑판처럼 종횡으로 곧게 깔린 도로를 따라 화려하게 제작된 산모를 끌고 가는 장면은 〈연중행사회권〉에 묘사된 그것과 비교해볼때 상전벽해의 감회가 절로 와 닿는다.

양자를 함께 놓고 보면, 12세기 지원어령회의 제의 행렬이 소박하고 촌스럽다는 인상까지 주는 데 반해, 16세기의 산모 행렬은 그야말로 세련된 도회적 분위기가 가득하다. 이것은 질서 정연하게 정비된 도로 사정과 깊이 연동된 현상이라고도 할 수 있다. 〈연중행사회권〉을 잘 들여다보면 화면 속에 묘사된 다리 위로는 대형 산차의 통행이 어려웠으리라는 점을 어렵지 않게 읽어낼 수 있다. 여기서 하나 더 주목할 점은 신여와 산모 행렬이 바로 상업 지구의 중심이 되는 사조통을 관통한다는 것이다. 화가가 이렇게 그린 것은 당시 지원제라는 도시 축제, 그 가운데서도 산모 행렬을 지원하는 핵심 계층이 바로 이곳의 상인이었기 때문이다.

변형형 〈낙중락외도〉의 대표작으로는 1615년경 제작된 것으로 추정되는 주목본(舟木本)이 손꼽히는데, 이 작품도 제일정형과 마찬가지로 여섯 폭 병풍 한 쌍으로 전해진다. 이 작품이 제일정형과 구별되는 이유는 무엇보다 시내 경관을 바라보는 시

각이 다르다는 데 있다. 즉 제일정형에 속하는 작품들이 상경의 중심부에 서서 좌우를 조망하는 구도를 취했다면, 이 작품은 교토의 남쪽에 서서 북쪽을 올려다보는 구도를 취했고, 그 결과 정치권력 대신 도시 서민의 풍광을 화면의 중심에 담게 됐다는 것이다.[11] 단순히 시점을 바꾼 정도에 불과한 것 같지만, 그것이 초래한 내용상의 변화는 결코 작지 않다. 먼저 각 화폭을 기준으로 이 작품이 담고 있는 주된 내용을 개략적으로 제시하면 다음과 같다(화폭의 숫자는 오른쪽을 기준으로 함).

우병풍 제1~2폭: 상단에 풍국묘(豊國廟)와 청수사, 중단에 방광사(方廣寺), 하단에 삼십삼간당이 각각 보인다.

우병풍 제3~4폭: 상단에 지원사, 그 아래로 오조교(五條橋)의 오른쪽 부분과 그 밑으로 긴 사선을 그리며 흐르고 있는 가모강이 보인다.

우병풍 제5~6폭: 상단에 사조하원(四條河原)이 폭넓게 자리 잡고 있고 여러 공연장에는 손님이 꽉 들어차 성업 중이다. 중단에는 오조교의 왼쪽 부분 그리고 다리 건너편의 좌하 쪽으로는 육조삼근정(六條三筋町)이 보인다.

좌병풍 제1~2폭: 오른쪽 상단에 삼조교(三條橋)의 왼쪽 부분이 보이고, 다리를 건너고 나면 지원제의 화려한 퍼레이드가 나타난다. 그

밑으로는 동본원사(東本願寺)와 동사(東寺)가 각각 묘사되어 있다.

좌병풍 제3~4폭: 상단에는 지원제의 퍼레이드가 보이고, 중단에는 오른쪽에서 왼쪽으로 가면서 오조통과 이조통이 나타난다. 하단에는 서본원사(西本願寺)가 보인다.

좌병풍 제5~6폭: 상단에 내리(內裏), 하단에 이조성(二條城)이 각각 묘사되어 있다.

이상 열두 폭의 화면은 모두 좌상에서 우하 쪽으로 약간 기운 사선을 따라 차례로 장면을 펼친 것 같은 구도를 취하고 있다.

이 작품의 좌우 병풍을 붙여놓고 보면 우병풍 제3폭에서부터 좌병풍 제4폭까지 전체의 3분의 2에 해당하는 여덟 폭이 열두 폭 중에서도 중심부라고 할 수 있다. 그런데 이 여덟 폭을 차지하는 대부분의 장면이 유곽(遊廓) 풍경, 상업적 공연 활동, 축제 의례의 퍼레이드 등이다. 우병풍 제5~6폭의 상단은 상업적 공연 지역으로 유명한 사조하원의 다양한 극장이 화면을 차지하고 있다.

여기서 잠시 사조하원과 중국의 와사가 지닌 유사성에 대해 설명을 덧붙이려 한다. 사조하원은 가모강 위에 놓인 사조교(四條橋)를 기준으로 그 근처의 강변 지역을 가리키며, 이곳에서는 중세부터 전악과 원악(猿樂, 사루가쿠) 등의 상업적 공연이 이루어

졌다. 게이초(慶長, 1596~1615) 연간에는 이즈모노 오쿠니(出雲阿國)라는 유명한 여성 예인이 가부키(歌舞伎)를 공연한 것으로도 유명하다. 그림에서는 다섯 곳 이상의 극장에서 관객을 입장시킨 가운데 가부키나 인형극(人形淨瑠璃, 닌교조루리) 등이 공연되고 있다. 도쿠가와(德川) 막부가 들어선 다음에는 교토에서 연극의 흥행이 허가된 유일한 곳이었고, 극장 외에 찻집이나 음식점도 있었다.

좀 더 자세한 거리의 경관은 두루마리 형태로 전해지는 사조하원 풍속도를 참고하면 된다.[12] 공연의 관점에서 보면 사조하원의 경관은 가부키, 인형극, 경업(輕業, 가루와자)과 우리에 갇힌 동물 구경 등을 포함하는데, 이는 양식상 중국의 와사에서 공연됐던 잡극, 인형극, 잡기와 각각 상응한다. 가부키와 잡극이 연극으로 분류되고, 경업(곡예)과 우리에 갇힌 동물 구경이 중국에서는 모두 잡기로 분류되기 때문에 그렇다. 가모강 변에 들어선 찻집이나 술을 마시며 휴식을 취하는 사람들의 모습도 와사의 풍경과 다를 것이 없다. 송나라의 와사에도 공연장 외에 다양한 찻집, 술집, 음식점이 들어서 있었다. 도판 19-1은 〈낙중락외도〉 주목본에 묘사된 사조하원이고, 19-2는 사조하원만을 단독으로 그린 작품이다.[13]

물론 도판 19-2의 경관은 17세기 후반의 것으로 추정되기 때

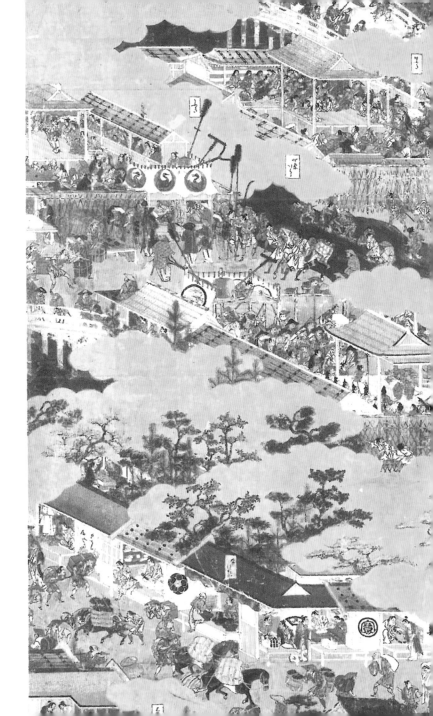

도판 19-1. 〈낙중락외도〉(주로본)

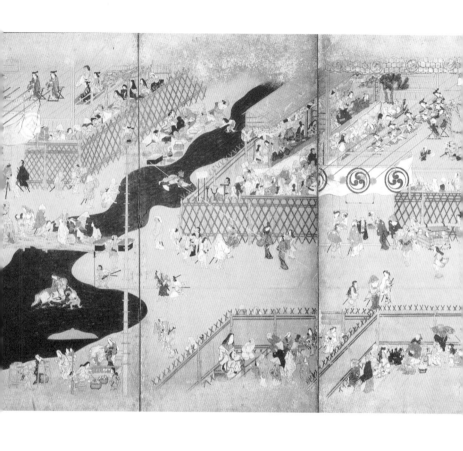

도판 19-2. 〈사조하원유락도〉, 보스턴박물관 소장

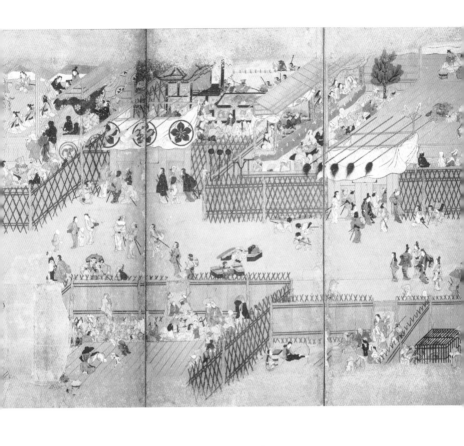

문에 주목본의 장면과는 수십 년의 차이가 난다. 그렇지만 이런 시차를 사조하원의 흥행이 오랜 기간 지속됐음을 뒷받침하는 것으로 이해한다면, 이런 점 또한 중국의 와사와 유사하다.

공연장을 중심으로 찻집이나 음식점 등이 함께 모여 있어서 일종의 특화된 소비 지역으로 인식됐던 중국의 와사도 북송의 변경에서 출현하기 시작해 남송의 임안에 이르면 도시 곳곳에 수십 곳이 넘는 와사가 산재할 정도로 폭증한다. 한 가지 큰 차이라면 문헌 기록만 전해지는 와사에 비해 사조하원은 기록 외에 시각 자료가 함께 전해진다는 것이다. 그래서 이들 시각 자료는 중국의 와사를 이해하는 데도 귀중한 참고 자료가 되리라 판단된다.

변형형 〈낙중락외도〉 열두 폭 중 가장 중앙이라 할 우병풍 제5폭부터 좌병풍 제1폭까지 회면을 차지하는 것은 육조삼근정에 위치한 유곽 풍경이며, 이어지는 좌병풍의 제2~3폭 상단에 묘사된 지원제 퍼레이드는 이전보다 한층 화려하고 세밀하게 묘사됐다. 정치권력의 상징인 내리나 이조성 또는 명소로 꼽히는 풍국묘, 방광사 등은 제일정형과 대조적으로 각각 좌우측의 끝에 안배되어 있다. 이런 구도는 자연스럽게 정치권력과 명소를 서민의 생활상을 부각하는 부차적 경관으로 격하하는 효과를 낳는다. 작가가 일부러 이런 구도를 취했다면 적어도 이 화가에게는

정치권력의 중심부나 이름난 명소보다는 일반 서민의 생활상이 더욱 가치 있는 미적 표현의 대상으로 인식됐던 것이 분명하다. 그래서 이 그림이 표현하려는 도시의 아름다움은 구영본 〈청명상하도〉의 그것과 다르지 않다고 보인다.[14]

〈지원제례도〉와 교토의 지원제 행렬

〈지원제례도〉는 〈낙중락외도〉에서 부분적으로 묘사되던 지원제의 제의 행렬만을 가져다가 단독으로 확장한 그림이다. 이 그림은 지원제의 제의 행렬이 시가지를 순행(巡行)하는 부분에 집중하기 때문에 〈낙중락외도〉보다 효과적으로 도시 축제의 면모와 분위기를 읽어낼 수 있다. 도시의 경관에서 시작해 축제를 묘사하는 데 이르기까지 역사적 흐름의 시각에서 보면, 〈낙중락외도〉에서 〈지원제례도〉로 이어지는 관계는 마치 〈청명상하도〉에서 〈남도번회도〉로 연결되는 그것과 흡사하다.

일본에서 〈지원제례도〉는 〈낙중락외도〉만큼이나 인기가 좋았기 때문에 16세기부터 19세기까지 병풍, 두루마리 또는 책자의 형식으로 꾸준히 제작됐고, 그 결과 현재까지 적지 않은 판본이 도처에 전한다. 그 가운데 16~17세기에 제작된 판본으로는 출광미술관(出光美術館), 교토국립박물관, 산토리(suntory)미술관,

팔번산보존회(八幡山保存會) 등이 소장한 판본이 비교적 널리 알려져 있다. 이 작품들도 〈낙중낙외도〉와 마찬가지로 모두 병풍화 형식으로 전해진다. 세부 내용은 판본에 따라 다소 차이가 있지만, 전체 구도에서는 양식화된 특징을 갖추고 있기 때문에 대동소이하다.

이에 다음에서는 출광미술관의 소장본을 대상으로 삼아 내용을 살펴본다.[15] 도판 20-1, 20-2에서 보듯이 이 작품은 여섯 폭 병풍 한 쌍으로 구성되며, 두 병풍에 있는 전체 화폭의 크기는 각각 세로 154센티미터, 가로 348센티미터다. 좌우 그림에 적용된 방위는 오른쪽이 남쪽, 왼쪽이 북쪽, 위쪽이 동쪽, 아래쪽이 서쪽에 대응한다. 오른쪽 병풍(도판 20-1)의 주제는 음력 6월 7일 전제(前祭) 때 거행된 산모의 순행 행렬이고, 왼쪽 병풍(도판 20-2)의 주제는 음력 6월 14일 후제(後祭) 때 거행된 신여의 환행(還幸) 행렬이다.

먼저 도판 20-1의 그림부터 보면, 이 그림에는 송원정(松原町)을 배경으로 오른쪽 상단에서 하단까지 이어지는 길을 따라 움직이려고 하는 장도모(長刀鉾)부터 시작해 모두 여덟 기의 산모가 묘사되어 있다. 상단과 하단에는 각각 화폭을 가로지르는 길이 나 있으며, 두 길은 서로 평행을 이룬다. 두 길 위에서 전개되는 산모 퍼레이드는 서로 반대 방향을 향한다. 상단의 행렬이 왼

쪽에서 오른쪽을 향해 움직이는 반면, 하단의 행렬은 오른쪽에서 왼쪽을 향해 간다.

다음은 도판 20-2의 그림이다. 이 그림에는 신여 행렬과 무사(侍, 사무라이)로 분장한 인물들의 행렬이 묘사되어 있다. 3기의 신여와 그것에 수반된 의장 행렬은 내리를 왼쪽에 두면서 세로로 비스듬하게 뚫린 길을 따라 왼쪽 하단에서 중앙 상단까지 행진한다. 무사로 분장한 무리의 시각적 특징은 모의(母衣)를 갖추었다는 데서 찾을 수 있다. 모의는 고대 일본의 무사가 화살이나 돌 등을 막기 위해 사용한 갑옷에 갖춘 보호 도구의 일종이며, 넓은 비단 천을 매달아 바람에 부풀려 사용했기 때문에 시각적으로 쉽게 확인할 수 있다. 도판 20-1의 그림과 마찬가지로 상단과 하단에 각각 화폭 전체를 가로지르는 길이 평행하게 나 있다. 그 길 위를 모의를 갖춘 무사들이 행진하고 있으나 방향은 서로 반대다. 상단의 행렬은 왼쪽에서 오른쪽으로, 하단의 행렬은 오른쪽에서 왼쪽을 향하고 있다.

전체적으로 보면, 두 그림 모두 가로로 길게 뻗은 상단과 하단의 길 위에 산모나 분장한 무리가 각기 반대 방향으로 행진하는 비교적 단순한 구도다. 3기의 신여 행렬이 세로 방향으로 움직이고 있어서 약간의 변화를 주지만, 큰 변수는 되지 못한다. 교토 국립박물관, 산토리미술관, 팔번산보존회 등에 소장된 판본들이

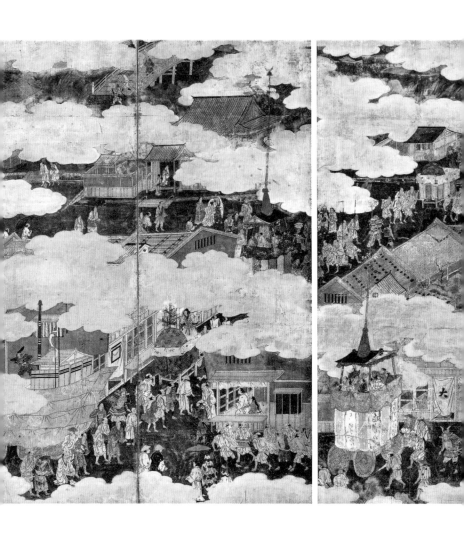

도판 20-1. 〈지원제례도〉(출광미술관 소장본) 산모 행렬

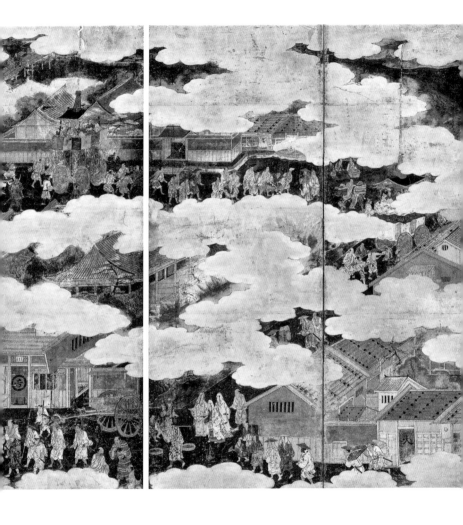

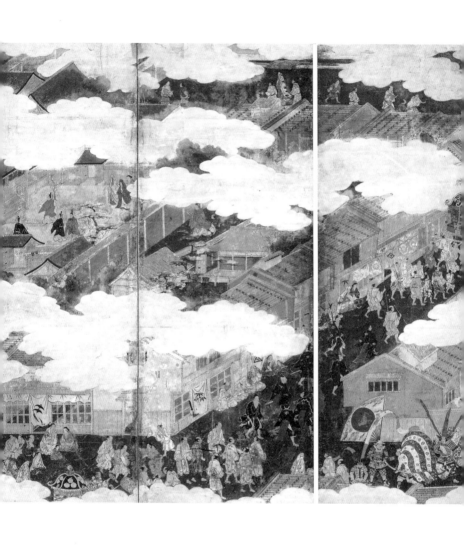

도판 20-2. 〈지원제례도〉(출광미술관 소장본) 신여 환행

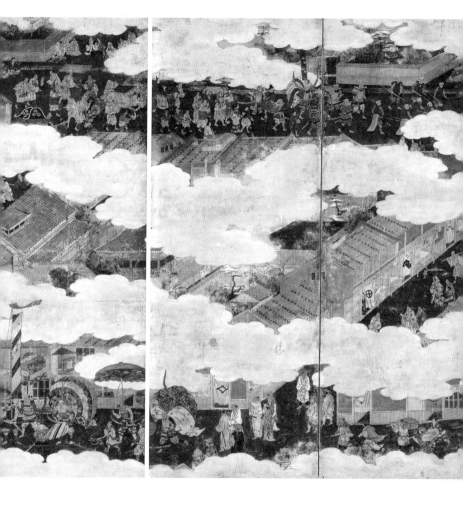

산모와 등장인물 수, 세부적인 묘사의 대상 면에서 출광미술관 소장본과 차이가 없는 것은 아니나, 기본적으로 앞에서 설명한 구도는 마찬가지다. 이런 단순함 또는 간결함이라고 할 만한 특징은 앞에서 살핀 〈남도번회도〉와 비교할 때 더욱 눈에 띈다. 그렇지만 이런 단순한 구도는 화가의 자질과 관련된 문제는 아닐 것이다. 오히려 중국과 일본의 도시 축제에 나타나는 퍼레이드의 특징이 반영된 결과이므로 좀 더 설명을 덧붙일 필요가 있다.

앞에서 살핀 남경의 축제 행렬은 기예를 위주로 퍼포먼스 팀이 구성된 것이고 그들의 공연에 필요한 도구는 기본적으로 휴대가 가능하다. 그래서 길이 구불구불하거나 좁아도 쉽게 지나갈 수 있다. 반면에 교토의 축제는 기본적으로 많은 사람이 동원되어 메거나 끌지 않으면 움직이기 힘든 대형 산모가 행렬 구성의 기준이 된다. 따라서 행렬의 순행이 가능하려면 폭이 넓은 길이 마련되어 있어야 한다. 그것도 가능하면 곧고 길게 뻗은 도로일수록 좋다.

시대 배경이 근세라는 점을 고려하면 도시의 환경이 이런 조건을 만족시킨다고 하더라도 실제로 가능한 범위는 제한적일 수밖에 없다. 그림의 성격상 〈지원제례도〉라는 병풍화는 민속을 사실과 다르게 그릴 수 없다는 제약이 따른다. 그래서 축제 현장을 최대한 솜씨 있게 묘사한다 하더라도 밋밋한 구도를 벗어나

기 힘든 것이 현실적 한계인 것이다. 앞에서 살핀 북송 변경의 산차 행렬 또한 대로를 따라 움직인 것으로 파악된다. 만약 당시의 장면이 그림으로 전해졌다면 〈지원제례도〉의 구도와 다르지 않았을 것이다.

이런 점을 고려할 때 16~17세기에 제작된 〈지원제례도〉가 미적 대상으로 삼은 것은 번화가를 끼고 도는 퍼레이드와 그들의 노선이었다고 판단된다. 그리고 이런 특징은 흥미롭게도 〈남도번회도〉에서 파악된 그것과 대체로 일치한다. 이해를 돕기 위해 앞에서 거론했던 요소를 〈지원제례도〉에 대입해본다.

퍼레이드의 공간 배경: 대로를 따라 늘어선 상점가
퍼레이드의 구성단위: 각각의 산모를 위주로 구성된 팀과 무사로 분장한 무리가 개별 구성단위가 된다.
퍼레이드의 노선: 번화가를 관통하는 양측의 대로를 따라 반대로 이동하는 행렬은 움직임을 드러내는 데 초점을 맞추었으며, 이 또한 시간의 연속성까지 의미하는 것으로 해석할 수 있다.

그러나 개별 단위의 정지 공간이 갖는 의미는 서로 다르다. 산모의 퍼포먼스는 그것을 끌고 움직여야 완성되기 때문에 정지는 곧 퍼포먼스의 멈춤을 의미한다. 그러므로 산모 퍼포먼스는

행진 도중에 정지하는 것이 본질적으로 요구되지 않으며, 따라서 행렬이 지나가는 연도 전체가 하나의 큰 무대가 된다. 이 점역시 〈남도번회도〉와 구별되는 큰 특징이라고 할 수 있다. 현대의 사례로 보면 행진을 멈추는 것은 산모가 지닌 원래 의미의 퍼포먼스가 아닌 또 다른 요인, 예를 들면 수레의 방향을 크게 꺾어야 하는 것과 같은 필요성에 따라 행해진다. 한편 산모 자체를 볼거리로 제공하는 것은 그 성격이 가두 행진과 다르므로 별도로 날짜를 정해서 시행하고 있다.[16]

그림에 투영된 중·일 도시와
축제 행렬의
아름다움

구영본 〈청명상하도〉와 소주의 아름다움

북송 때 출현한 장택단본 〈청명상하도〉와 남송 때 출현한 〈대나도〉와 〈등희도〉를 통해서 도시와 연희 행렬이 각각 미적 대상으로 감각됐다는 사실은 앞에서 기술한 것과 같지만, 퍼레이드가 도시 축제의 꽃으로 인식되기까지는 좀 더 시간이 필요했다. 명나라 때 제작된 작품을 통해서 비로소 그런 미적 취향의 변화를 읽어낼 수 있다는 사실이 저간의 흐름을 알려준다. 사람들은 거대 상업도시가 빚어내는 새로운 매력에 매혹됐고, 거기서 감각된 도시의 아름다움이 장택단본이라는 결과물을 탄생시켰다면, 구영본 〈청명상하도〉는 탄생 배경의 결이 다르다. 그래서 이 그림이 추구하는 아름다움 또한 장택단본과 다를 수밖에 없다.

　명나라는 영락제(永樂帝) 이후 대외적으로는 폐쇄 정책을 유

지하지만 국내의 상업은 자본주의 맹아론이 거론될 정도로 부단히 성장하며, 그 중심에는 강소성(江蘇省)과 절강성(浙江省)을 위시한 화동(華東) 지역 대도시의 발전이 자리 잡고 있었다. 명나라 때부터 청나라 때까지 원거리 무역으로 거대 자본을 축적한 상인 단체를 상방(商幇)이라고 하는데, 그 가운데 으뜸으로 치는 10대 상방의 절반 이상이 화동 지역을 거점으로 삼았다. 구체적으로 보면 휘상, 강우상, 용유상, 영파상, 동정상, 민상의 여섯 개 상방이 강소성, 절강성, 복건성 및 이들과 붙어 있는 안휘성, 강서성 지역을 거점으로 삼았다. 나머지 네 개 상방은 섬상·진상·산동상 그리고 월상인데, 이들은 각각 섬서성·산서성·산동성과 광동성을 거점으로 삼았다. 재물 소비의 관점에서 볼 때 번 돈을 아낌없이 사용하는 것이 남방 상인의 기풍이라면, 북방 상인은 크게 벌더라도 늘 근검절약하며 살았다. 이에 대해 명나라 문인 사조제(謝肇淛, 1567~1624)는 북방을 대표하는 진상과 남방을 대표하는 휘상의 특징을 각각 검소와 사치로 요약했다. 약간 앞선 시기의 장한(張瀚, 1511~1593)도 "전반적인 민간의 풍속은 장강 이남이 이북보다 더 사치스럽다. 그리고 소주(蘇州)보다 더 화려한 곳은 없다"라고 언급했다.[17]

일반적으로 명나라 때 최고의 도시로는 정치적으로 북경이 손꼽힌다면 경제와 문화적으로는 소주가 으뜸으로 거론된다. 화

가 구영은 원래 강소성 태창(太倉) 사람이나 나중에 소주로 옮겨와 살다가 가정(嘉靖) 31년(1552)에 사망한 것으로 알려져 있다.[18] 16세기 전기에 소주에서 활동했던 그가 그렸다면 설사 장택단을 모방해 그렸다고 하더라도 화폭에 투영된 생각까지 같을 수는 없다. 이것은 구영본의 작가가 소주편(蘇州片)의 누군가라고 하더라도 마찬가지다. 그 누군가도 소주로 대표되는 도시 문화에 익숙한 화가임이 틀림없을 것이기 때문이다.

그렇다면 구영본은 장택단본과 어떻게 다른가? 먼저 중국 미술사에서 심주(沈周)·당인(唐寅)·구영 등과 함께 명사가(明四家)로 일컬어지는 문징명(文徵明, 1470~1559)[19]의《청명상하도기(清明上河圖記)》를 살펴보자.

오른쪽 〈청명상하도〉는 이보다 먼저 송나라의 한림화사 장택단이 그린 것이 있다. (…) (그림은) 멀리서부터 시작해 가까워지고, 소략한 데서 시작해 상세해지고, 교외에서 시작해 성시까지 이른다.

① 산은 우뚝 솟은 것, 무너지듯 낮은 것, 파인 듯 텅 빈 곳도 있고, 물은 담담히 흐르는 곳, 고요하면서도 깊은 곳, 천천히 길게 흘러가다 돌연 격렬하게 소용돌이치는 곳도 있고, 나무는 메마른 것도 있고 울창한 것도 있고 새 깃털처럼 무성한 것도 있는데, 그 끝을 알 수 없을 정도다.

② 인물은 관리와 선비, 농부와 상인, 의사와 점쟁이, 스님과 도사, 서리와 사공, 견부와 부녀, 노비를 대상으로 길 가는 자, 앉아 있는 자, 묻는 자, 주는 자, 받는 자, (…) 다리와 언덕에 둘러서서 발걸음을 멈추고 구경하는 자 등에 이르기까지 모두 즐겁게 사귀고 시끄럽게 부르는 것 같고 백 사람의 입에서 전부 같은 소리가 나오는 것 같다.

③ 나귀, 노새, 말, 소, 낙타의 무리는 (…).

④ 건축물로는 관부의 아문, 저자의 가게, 시골의 마을, 절과 도관 (…) 점포에서 파는 것들, 술, 음식, 약, 향, 잡화 같은 것은 모두 이름이 쓰여 있으며 (…).

⑤ 붓의 기세는 간결하면서도 힘이 있고 의태가 생동하며 (…) 고친 흔적이 보이지 않아 두보가 말한 이른바 조금도 유감을 남기지 않는 완미한 지경이다. 이것은 주야로 고심해 매달리면서 오랜 세월 훈련을 쌓지 않으면 도달할 수 없는 어려운 경지다.

진본은 이미 천부(天府)에 수장되어 다시 볼 수 없음에도 지금 구영이 500년 후에 분본(粉本)을 바탕으로 하나하나 모사해냈는데, (그림이) 정치하고 공교로운데다 섬세하기까지 하니 어찌 구영이 장택단보다 후대 인물로서 그저 그의 기예를 세상에 이어준 것이겠는가? 후대에 (이 그림을) 얻은 자는 마땅히 목난(木難)이나 화제(火齊)

와 같은 보물처럼 아껴야 할 것이다.[20]

　구영의 그림이 장택단본의 모사본임에도 문징명이 이렇게 평가한 것은 구영의 실력이 그만큼 뛰어났고 그 나름대로 독자적 풍격을 이루었음을 인정했기 때문일 것이다. 그러나 내용에 대한 품평의 범위가 ① 자연 경관, ② 인물, ③ 가축, ④ 건축물 정도에 그쳐 대체로 이몽양이 장택단본을 보고 쓴 발문의 범위에서 벗어나지 못함으로써 장택단본과 구영본의 차이를 제대로 드러냈다고 할 수 없다. 이에 다음에서는 아름다움의 관점에서 장택단본과 구영본 사이에 어떤 차이가 있는지 검토해보기로 한다.

　첫째, 구도 면에서 보면 중심에서 외곽까지 도시의 종단면을 완벽하게 그려낸 것은 장택단본이 아니라 구영본이다. 구영본의 가치를 이해하기 위해서는 이 점이 중요하다. 도시의 중심에서 외곽에 이르는 배열 구성이 '황가 원림 – 성문 안 시가지 – 성문 – 성문 밖 시가지 – 교외'로 구성됐다는 것은 구영 자신이 실물 모델로 삼았던 도시 소주에다 이상적으로 생각하던 도시, 곧 마땅히 그래야만 한다고 생각되는 수도의 공간 구성을 투영한 것으로 이해된다. 다시 말해 화가는 성문을 기준으로 안팎이 균형을 이룬 도시의 경관을 통해서 '조화'라는 유교의 덕목을 형상으로 전달하고자 한 의(意)로 삼은 것이다.

둘째, 화가는 소주의 아름다움을 보여주기 위한 핵심 공간을 성문을 기준으로 안과 밖 두 곳의 번화가로 선택한 다음 그곳을 수많은 개별 점포로 채우면서 이름까지 써 넣었다. 여기서 문제는 왜 개별 점포에 구체적인 이름까지 써 넣어야만 했는가 하는 점이다. 화가의 의도가 점포의 일반적인 이미지, 즉 단순히 물건을 파는 곳이라는 정도의 개념을 전달하는 것이었다면 굳이 이름까지 묘사하는 수고를 할 필요는 없었을 것이다. 그러므로 그가 개별 점포의 이름을 하나하나 써 넣은 것은 그 점포에서 매매되는 상품이 그런 수고에 값하는 의미를 지니기 때문으로 이해된다. 구체적으로 살펴보면 옷가게, 악기점, 서화점(書畫店), 약국, 주기점(酒器店), 금은 장식품을 만드는 공장, 칠기(漆器) 공장 등이 눈에 띄는데, 이런 곳의 상품은 모두 소주에서 번성한 수공업을 대표하는 품목이면서 동시에 값이 비싼 소비품 또는 사치품과 연관된다. 이쯤 되면 화가가 가게의 구체적인 이름을 묘사한 의도는 비교적 명료해진다. 그렇게 다양한 상품을 구경할 수도 있고 매매할 수도 있는 '꿈과 같은 도시가 바로 이곳 소주라오' 하고 말하고자 한 것이다. 소주에 대한 이해를 돕기 위해 앞에 언급한 장한의 지적을 소개하면, 그는 소주가 사치품 생산의 중심지였다고 말한다.

전반적인 민간 풍속이 (…) 소주보다 더 화려한 곳은 없다. 일찍이 소주 사람은 요란한 장식에 익숙했고 특이한 것을 좋아했다. 이제 모든 사람이 유행을 따른다. 소주에서 만든 물건은 화려하지 않으면 세련되지 못한 것으로 간주된다. 소주에서는 아름답지 않은 물건은 가치가 없다.[21]

그는 또 패션 트렌드를 선도하는 의류의 산지 소주에서는 사치가 이미 민풍으로 자리를 잡았음을 지적한다.

전국 각지의 사람들이 소주의 옷을 선호한다. 그래서 소주의 공장(工匠)은 옷을 만들기 위해 더욱 열심히 일한다. 전국의 사람들이 소주산 물건을 귀하게 여긴다. 이것은 소주 양식의 화려함을 더욱 화려하게 만든다. 그러니 소주의 유행을 따르는 사람들이 어찌 분별있는 절제로 되돌아갈 수 있겠는가? 사람들이 검약에서 사치로 옮겨가기는 쉽지만, 사치에서 절약으로 돌아오기는 어려운 법이다. 현재는 아주 퇴폐적이다. 설령 원한다 한들 무슨 방법으로 소박했던 처음으로 돌아갈 수 있겠는가?[22]

10여 년 전 필자는 서울에서 태어나 자란 한 여성이 잠시 지방 도시에 내려가 살게 됐을 때 그녀에게 서울에 비해 가장 아쉬

운 점이 뭐냐고 물은 적이 있다. 그랬더니 그녀가 대뜸 하는 대답이 변변한 백화점 하나 없는 게 가장 견디기 힘들다고 했다. 아직도 뇌리에 또렷한 그녀의 대답이 장한의 지적과 맥이 맞닿아 있는 서민의 심리가 아닌가 생각된다.

요컨대 화가가 점포의 이름을 하나하나 묘사한 까닭은 그렇게 하지 않으면 화가가 상상하는 도시의 아름다움, 곧 욕망을 긍정하고 사치나 향락을 멋진 행위로 인정해주는 그런 도시의 분위기가 제대로 전달될 수 없다고 판단했기 때문일 것이다. 매매하는 상품이 무엇인지 구체적으로 알려주는 무수한 점포들은 그 자체로 그림을 감상하는 사람들에게 소주라는 도시를 뒤덮은 사치와 향락의 정조를 느낄 수 있게 해준다. 사치를 지향하고 향락을 추구하는 것을 아름답다고 긍정하는 것은 분명히 장택단본에서는 느낄 수 없는 새로운 변화다. 소주에서 자라면서 직접 그곳 문화를 체득한 구영이 아니었다면 표현하기 힘들었을 것으로 짐작된다.

셋째, 화가가 그림을 구성하는 네 개의 단락, 즉 황가 원림, 성내 번화가, 성외 번화가 그리고 교외의 단락 모두에 연희 장면을 고르게 안배한 것도 곰곰이 생각해보면 사치와 향락의 정조와 긴밀히 연계된다. 해당 장면을 차례로 살펴보면, 황가 원림을 묘사한 단락에서는 호수 위에서 여성으로 구성된 두 팀이 각기 용

주를 젓고 있다. 이것은 남방 중국인에게 익숙한 용주경도(龍舟競渡)의 한 장면으로, 화가는 이를 통해 물놀이가 펼쳐지고 있음을 전달하고자 한 것이다. 어떤 논자들은 용주경도가 단오절에 거행되는 행사이므로 청명절을 배경으로 그린 이 그림과는 어울리지 않는다고 하는데, 현대인의 과학적 관점에서 보면 틀린 말이 아니다. 그러나 1년 사계절을 하나의 화폭에 담아내기도 하는 전통 시기의 회화에서는 이런 표현 방식이 틀렸다고 말하기 어렵다. 만약 입상진의의 의상론적 관점에서 화가가 주목한 것이 놀이가 지닌 여유로움과 향락의 이미지였다면 이 용주를 젓는 장면은 물놀이를 대표하는 이미지가 되며, 그것은 오른쪽 단락에 묘사한 화물선들과 대조를 이루면서 오히려 그 목적을 제대로 수행하는 적절한 장면으로 평가될 수 있다는 것이 필자의 판단이다.

성내 시가지 단락에서는 연희와 관련된 몇몇 장면이 오른쪽으로 가면서 차례로 보인다. 주점 앞 길거리에서는 유랑 예인이 사람들을 모아놓고 솨발 기예를 펼치고 있고, 사가 원림 안의 무릉대사에서는 여러 사람이 모여서 한 무녀의 춤을 감상하고 있다. 또 그 사가 원림의 마당에서는 여러 여인이 그네를 즐기고 있다. 좀 더 오른쪽으로 눈길을 돌리면 학사부 앞 길거리에서 펼쳐지는 인형극과 그것을 구경하는 사람들이 보이고 또 청루라고

쓰인 건물 안에서는 몇몇 여인이 악기를 연주하고 있다.

성외 시가지 단락에서도 연희와 관련된 몇몇 장면이 오른쪽으로 가면서 차례로 나타난다. 성문을 나서면 먼저 공터에서 무예를 하는 두 사람과 그들을 동그랗게 둘러싸고 구경하는 사람들이 눈에 들어오고, 이어서 홍교 위쪽의 공터에서 축국을 즐기는 이들과 그들을 구경하는 사람들이 보인다.

교외 단락에서는 사찰에서 멀지 않은 곳에 임시 무대가 가설되어 있고 수많은 관중이 운집한 가운데 희곡(戲曲) 작품이 공연되고 있다. 도심에서 제법 떨어진 한적한 교외에 이 정도 규모의 무대와 관중을 모아놓고 희곡을 공연한다는 것은 웬만한 중소도시에서는 상상하기 어렵다. 그것도 원소절이 아닌 청명절이라면 더욱 그렇다. 그렇다면 화가가 청명절의 한 풍경으로 이 장면을 그려 넣은 것은 이곳이 다름 아닌 소주이기 때문이라는 추론이 가능하다.

이상에서 언급한 몇몇 연희 장면을 예시해보면 도판 21-1은 황가 원림의 용주희, 21-2는 성안의 길거리에서 펼쳐지고 있는 쇄발과 인형극, 21-3은 성 밖의 노상에서 펼쳐지고 있는 무예 시범과 축국 놀이, 21-4는 교외의 공터에 임시로 무대를 세워놓고 희곡을 공연하는 장면을 각각 그린 것이다. 이들 그림을 모아놓고 보면 연희라는 키워드가 도시의 가장 깊은 곳에서부터 교

도판 21-1. 〈청명상하도〉(구영본) 용주희

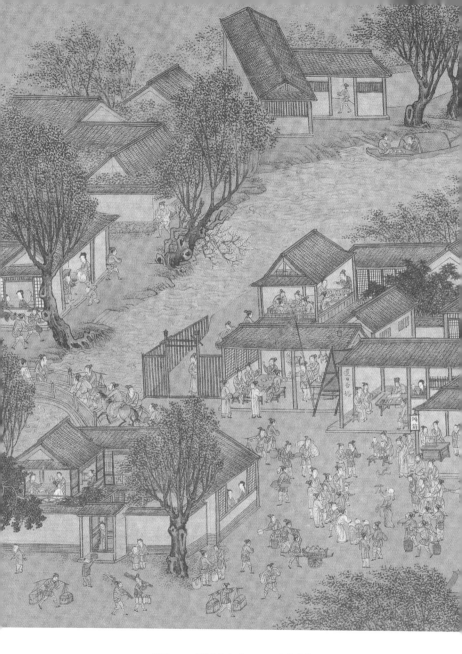

도판 21-2. 〈청명상하도〉(구영본) 성내 연희

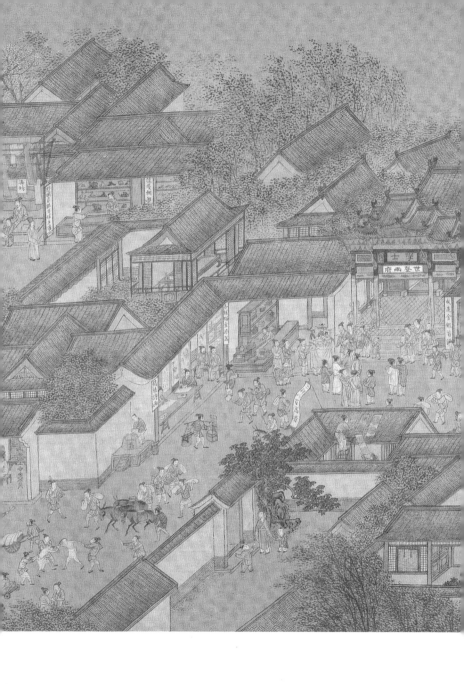

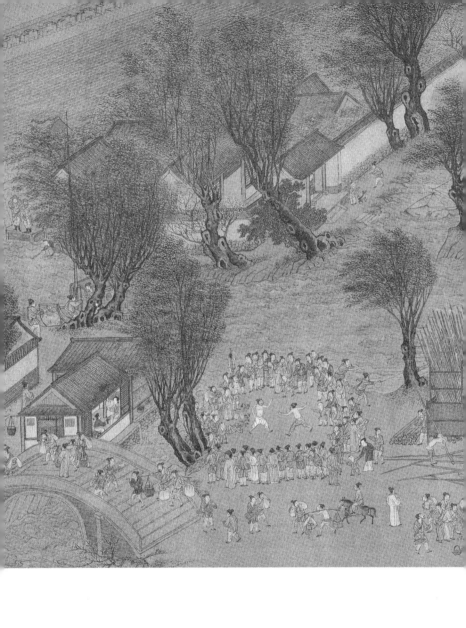

도판 21-3. 〈청명상하도〉(구영본) 성외 연희

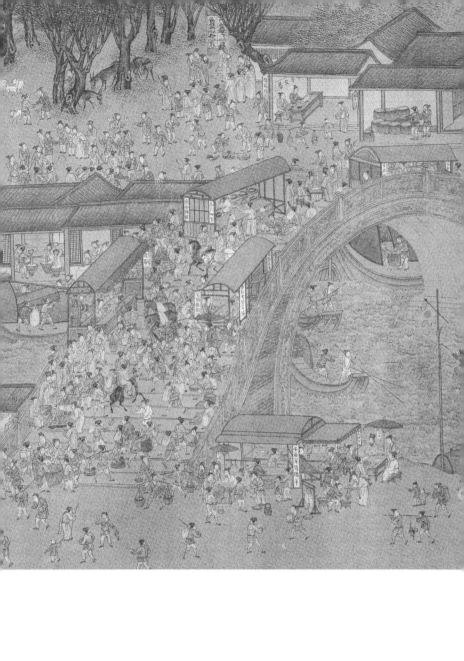

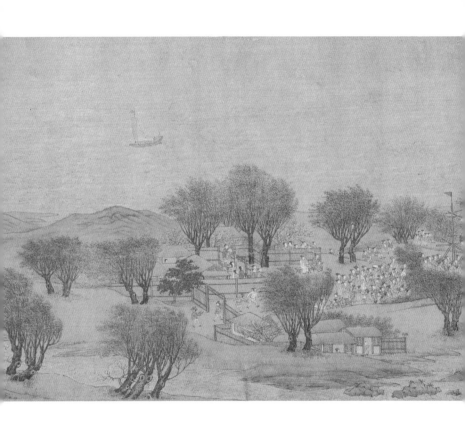

도판 21 -4. 〈청명상하도〉(구영본) 교외 연희

외라는 외곽까지 일관되게 관통하고 있음을 쉽게 이해할 수 있을 것이다.

결론적으로 말해서 그림을 구성하는 네 단락 모두에 연희 장면이 고르게 안배된 것은 결코 우연이 아니고 화가의 미적 판단에 따른 것이다. 화가는 즐거움과 사치를 위해 돈과 시간을 아끼지 않는 소비 지향적인 사람들로 가득한 소주를 아름답다고 여겼고, 그런 소주의 이미지를 전하기 위해 이렇게 연희 장면을 고루 안배했던 것이다.

〈남도번회도〉와 원소절 축제 행렬의 아름다움

〈남도번회도〉에 이르면 번화가 곳곳을 누비는 가두 행렬을 통해 도시 축제의 뜨거운 열기가 고스란히 느껴진다. 구영본 〈청명상하도〉가 보여주는 대도시의 향락적 정조 위에 놀이패의 소란스러움이 더해진 거국적 축제의 현장이 눈앞에 선명하게 와 닿는다. 명실상부하게 도시의 번화가와 축제 행렬을 하나의 화폭에 아우른 이 그림의 출현은 곧 '도시 축제 행렬도'라는 새로운 영역이 개척됐음을 알리는 하나의 지표가 된다. 그런 관점에서 보면 일본에서 〈낙중락외도〉 외에 〈지원제례도〉가 지속적으로 제작, 유포될 수 있었던 현상 또한 동일한 맥락으로 이해된다.

그런데 이 그림은 관중과 축제 행렬 전체를 단순히 묘사한 데 그친 것이 아니다. 실제 축제 행렬에는 다양한 사람이 참가했을 텐데 화가는 유독 놀이패만 골라서 화면에 옮겨놓았으니, 이것은 의도적인 선택으로 읽힌다. 여기에 화가가 〈남도번회도〉를 통해서 아름답게 그려내고자 한 것이 무엇인지를 읽어낼 수 있는 단서가 숨어 있다.

도판 22-2와 22-3은 각각 궁성과 교외의 모습으로 22-1에 묘사된 번화가를 돋보이게 하는 부차적 경관에 해당하고, 그림의 주제는 22-1에 집중적으로 묘사되어 있는데 여기서 몇 가지 눈길을 끄는 부분을 찾아볼 수 있다. 첫째, 다양한 놀이패가 번화가 도처에 고루 안배되어 있고 각자 자신들의 공연을 펼치고 있어서 얼핏 보면 행렬이 각기 따로 노는 것 같지만, 실제로는 그렇지 않다. 개별 놀이패의 장면에 '가다'와 '서나'가 섞여 있으나 전체적 이미지는 정지보다는 '움직임'에 무게를 두고 있다. 다양한 연희 종목으로 구성된 각각의 놀이패가 꼬리에 꼬리를 물고 자신들을 기다리는 관객 앞을 행진하며 지나간다. 그러므로 전체 놀이패의 행렬은 미리 정해진 노선을 따라 행진하는 것이며, 그렇게 함으로써 놀이가 번화가 전체를 뒤덮는 효과를 낳는다.

둘째, 다양한 놀이패의 행진 노선 위에 소재한 점포는 저마다 간판을 내걸고 '우리 가게는 ○○을 팔고 있소'라고 말하고 있다.

가게 안에 있는 사람들의 시선 또한 약속이나 한 것처럼 놀이패의 몸짓과 움직임을 주시한다. 이것은 놀이패의 행렬과 부유한 점포 상인들 사이에 무언가 끈끈한 관계가 있음을 알려준다. 조사에 따르면 그림에 묘사된 간판 중에서 내용을 알아볼 수 있는 것만 109개에 달하며, 어떤 간판에는 "동서양의 물건을 모두 구비하고 있습니다"[23]라는 구절이 적혀 있을 정도로 자신감이 넘쳐난다.[24] (뒤에 예시하는 도판 27-1 참조) 길을 오가는 행인이 걸음을 멈추고 놀이패의 공연을 구경하는 것이야 그렇다고 치더라도 장사를 해야 할 가게 안의 사람들조차 모두 놀이패의 움직임에서 눈길을 떼지 못한다는 것은 다분히 화가의 의도적 묘사가 아니라면 이해하기 힘들다.

어쩌면 이곳 번화가의 거부가 비싼 값에 그림 제작을 의뢰했을 수도 있다. 물론 이를 뒷받침할 물증을 찾기는 쉽지 않다. 다만 도시 축제 역사에서 놀이패의 행렬을 담당했던 각종 사화(社火)의 활동이 본격화한 것이 남송 때부터이고, 명·청 시대에는 그것이 더욱 적극적이었다는 사실을 많은 역사 기록이 확인해주고 있다.

생각해보면, 개별 사화가 축제 기간 내내 자신들의 활동을 지속적으로 수행하려면 적지 않은 경비가 소요됐을 텐데 구성원 개개인이 갹출하는 방식만으로는 이 문제를 해결하기 어려웠을

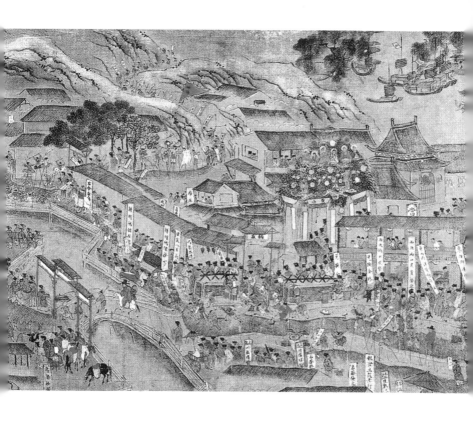

도판 22-1. 〈남도번회도〉

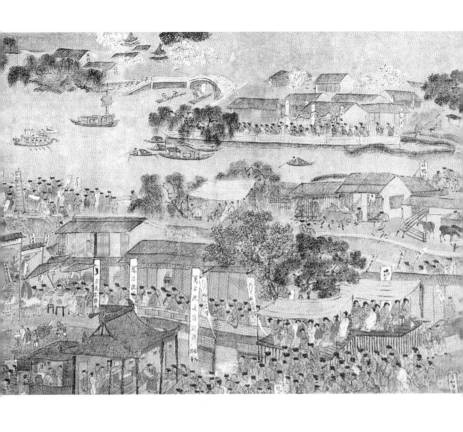

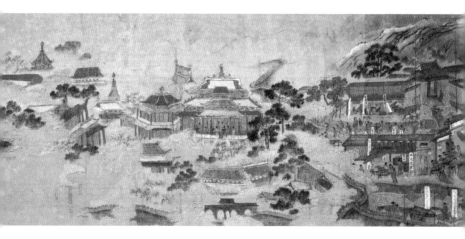

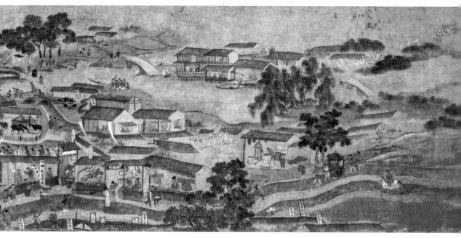

도판 22-2. 〈남도번회도〉 궁성 모습
도판 22-3. 〈남도번회도〉 교외 모습

것이다. 소규모 농촌에서 조직되는 놀이패라면 이런 각출로 해결할 수 있었겠지만, 그림에서 보는 것처럼 대도시의 축제 행렬에는 적용하기 힘들다. 그림에 묘사된 놀이패의 행진 장소는 남시가(南市街)라고 하는 저잣거리인데, 이곳은 남경에서 가장 번화했던 곳으로 알려진다.[25] 그러므로 후대의 관행으로 미루어볼 때 그림 속 상인들의 시선이 놀이패와의 관계를 알려주는 중요한 근거임은 분명하다.

셋째, 행진 노선을 보면 직선이 아닌 곡선의 미학을 추구했음을 알 수 있다. 곡선을 취한다는 것은 큰길이 아니더라도 행렬을 허용하는 정도의 길만 있다면 행진 노선에 포함될 수 있다는 의미다. 그렇기에 속도 면에서는 상대적으로 느릴 수 있으나 그 대신 관련된 사람들 모두를 접촉할 수 있는 미덕을 지니게 된다. 일반적으로 축제는 공동체 사람들이 모두 참여하는 것이 원칙이므로 그림의 배경이 되는 상점가의 상인들 또한 전체가 동의해 놀이패를 지원했을 것이다. 그렇다면 행진 노선을 설계한 사람이 그런 상인들의 점포 전체를 배려한 것은 예상할 수 있는 결과라 할 수 있다. 앞에서 언급했듯이 그림 속 놀이패의 행진 노선이 왼쪽으로 약간 기울어진 W 자를 그리면서 상점가 전체를 훑으면서 지나는 방식을 취한 이유가 그래서 자연스럽게 이해된다.

화가는 이상에서 언급한 세 가지를 적절하게 섞어 사용함으로써 명나라 후기 남경 남시(南市)의 상인 계층이 말하고자 했던 도시 축제 행렬의 아름다움을 성공적으로 표현해낼 수 있었다. 그런데 그림 속 장면 중에는 그 이상의 것이 안배되어 있으니, 화면 중앙에 자리 잡은 오산이라는 조형물 그리고 거기서 멀지 않은 곳에 배치된 '주해왜자진보(走海倭子進寶, 바다를 누비는 왜국 상인이 보물을 바칩니다)'라는 깃발을 든 놀이패가 그것이다. 도판 23의 왼쪽 타원 안이 오산이고, 오른쪽 타원 안이 보물을 바치는 왜국의 상인 행렬이다.

중국 역사에서 원소절에 등불을 밝히고 노는 풍속은 당나라 때부터 이미 성행하기 시작한 것으로 알려져 있으며, 그때 등불을 걸기 위해 산 모양의 조형물을 가설했으니, 이것이 이른바 등산(燈山)이다. 도판 24에서 예시한 명나라 오빈(吳彬)의 〈월령도(月令圖)·원야(元夜)〉 속의 조형물은 전형적인 등산의 사례이나 오산이라고 단정하기는 어렵다.[26] 실제로 명·청 시대 원소절에는 전국 각지에서 저마다 자신들의 지역 정서에 부합한 다양한 등산이 설치됐으나 그것들 모두가 오산이라고 불리지는 않았다. 예컨대 《제감도설》 〈관등시리〉의 삽도(도판 25-1)에 묘사된 것은 민간의 등산일 뿐이다. 그런데 〈헌종원소행락도(憲宗元宵行樂圖)〉 속의 조형물(도판 25-2)은 다양한 등불들이 걸려 있는 것으로 보

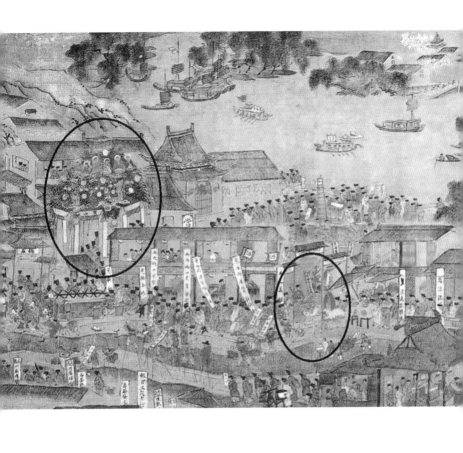

도판 23 〈남도번회도〉(부분) 오산과 왜국 상인 행렬

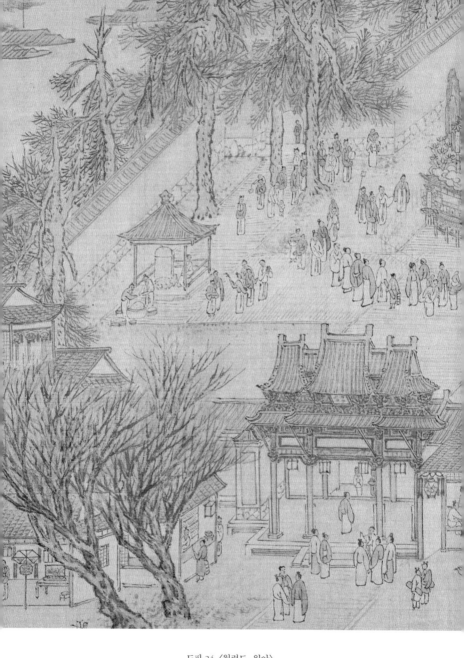

도판 24. 〈월령도·원야〉

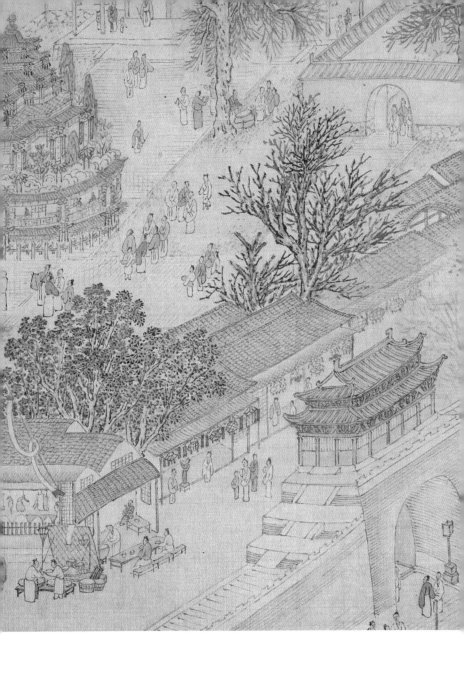

아 등산임이 분명하지만 명나라 헌종(憲宗)의 행락을 위해 가설된 것이기도 하므로 등산이면서 동시에 오산이기도 한 것이다.

거리 중심에 가설한 조형물을 오산이라고 하는 것은 그것이 특별히 황제를 위해 가설됐음을 의미하는데, 〈남도번회도〉에서는 〈월령도·원야〉의 그것과 달리 등산에다 '오산'이라는 두 글자를 명확하게 기입하고 있다. 앞에 예시한 도판 23의 왼쪽 타원 안에서 오산이라는 두 글자가 적힌 현판을 찾아볼 수 있다. 그래서 다분히 의도적인 것으로 해석된다. 실리에 민감한 상인층이라면 당연히 행사를 설계할 때부터 당금 황제의 체면을 위한다는 명분을 내세워 오산을 중앙에 배치하고자 했을 것이다. 그런데 그 옆에 '주해왜자진보'라는 행렬이 함께 안배되어 있다. 이 둘을 묶어서 보면 좀 더 심층적인 의미를 읽어낼 수 있다.

주해왜자진보는 글지 그대로 '바다를 누비는 왜국 상인이 보물을 바친다'는 뜻이다. 깃발을 든 한 명 외에 2인 1조가 담당하는 사자 두 마리와 함께 이국적인 모자를 쓴 사람 여러 명이 보이는데, 그중 한 명이 커다란 산호수를 들고 있다. 원래 외국인 복장을 하고 사자를 몰고 가거나 산호수를 든 모습은 서역계 외국인이 하던 호인진보(胡人進寶)의 전형적인 모습이다. 호인진보는 양(梁)나라 무제(武帝, 재위 502~549)와 동시기 인물인 주사(周捨, 469~524)가 남긴 〈상운악(上雲樂)〉에서 그 자취를 찾아볼 수 있

을 정도로 역사가 오래된 놀이인데, 명나라 때도 그 전통이 이어지고 있었다. 예를 들면 15세기에 제작된 〈헌종원소행락도〉에서 '진보' 놀이를 위해 조직된 호인의 행렬을 발견할 수 있으며, 이 행렬 또한 등산을 배경으로 한다. 이 작품은 황제의 행락을 묘사한 것이므로 그림 속의 등산이 오산임은 두말할 나위가 없다. 또 17세기에 지어진 완대성(阮大鋮)의 《연자전(燕子笺)》에는 '페르시아인의 보물 바치기'라는 뜻의 '파사진보(波斯進寶)' 놀이가 나오는데, 해당 단락을 옮겨보면 다음과 같다.

(악관이 무릎을 꿇는다.)

태평성세 천자께서 새해 첫날 신료들과 모임 가지니, 해와 달이 모두 이민족까지 밝게 비추네. 페르시아 호인들 오늘의 잔치 자리 찾아와, 보물에다 빙글빙글 멋진 춤까지 바치네. "나리께 아룁니다. 이번에 추는 것은 '파사진보태평유상(波斯進寶太平有象)'이라는 팀입니다."

(악사 무리가 음악을 연주하자, 가면을 착용한 키 작은 페르시아 호인들이 쟁반을 받들고 등장한다. 상노아(象奴兒)가 코끼리를 타고 등장한다.)

【원림호(園林好)】(무리가 함께) 키 작은 페르시아 호인들이 보물 쟁반을 손에 들었는데, 쟁반 위엔 뿌리부터 가지까지 온전한 산호수가 놓여 있고, 자잘한 구슬과 비취도 함께 바치네. 또 상노아가 있어 흰

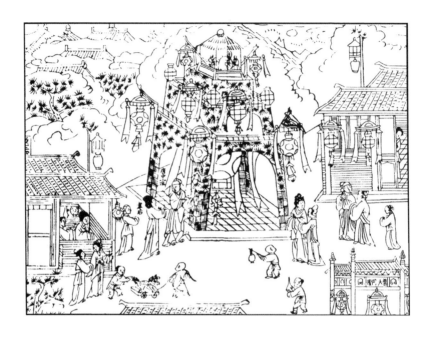

도판 25-1, 《제감도설》〈관등시리〉 등산

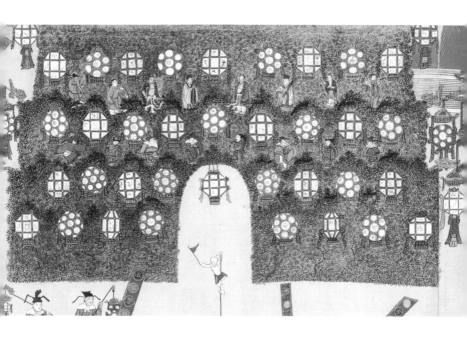

도판 25 -2. 〈헌종원소행락도〉(부분) 오산

코끼리를 타고 있네, 상노아가 흰 코끼리를 타고 있네.[27]

여기서 주목되는 부분은 "태평성세 천자께서 새해 첫날 신료들과 모임 가지니, 해와 달이 모두 이민족까지 밝게 비추네" 그래서 "페르시아 호인들 오늘의 잔치 자리 찾아와, 보물에다 빙글빙글 멋진 춤까지 바치네"라고 한 구절과 파사진보를 태평유상, 곧 태평성세와 연결해 지은 '파사진보태평유상'이라는 팀의 명칭이다. 이 여덟 글자를 하나로 묶으면 파사진보라는 놀이가 바로 태평성세를 의미하게 되므로 앞에서 언급한 글귀와 호응하게 된다. 여기까지만 놓고 보면 오산과 주해왜자진보 팀을 묶어놓은 것이 상투적 찬사로만 이해될 수도 있다. 그래서 이 부분에 대한 보완 설명을 덧붙인다. 다음은 명대를 대표하는 극작가 탕현조(湯顯祖)가 1598년에 완성한 희곡 《환혼기(還魂記)》 중의 한 대목인데, 호인진보라는 놀이의 바탕에 깔린 중국인의 의식을 읽어낼 수 있다.

(노단이 주지승으로 분장하고 등장한다.)

주지: (…) 소승은 광주부 향산오의 다보사(多寶寺) 주지입니다. 이 절은 본래 번귀(番鬼)들이 세웠는데 보물을 사러 오는 관원들을 영접하기 위해서였습니다. 이번에 흠차대신 묘 나리께서 임기가 끝나

게 되어 다보여래와 보살께 보물을 바치러 오시니 영접하지 않을
수 없습니다.

(정이 묘순빈, 말이 통역사, 외와 첩이 이졸, 축이 번귀로 각각 분장하고 등장한
다.)

(…)

묘순빈: (…) 나는 흠차식보사신 묘순빈이다. 3년 임기가 끝나서 관
례에 따라 다보여래와 보살께 재를 올리고자 한다. 통역사는 어디
있느냐?

(통역사가 인사한다. 번귀가 인사한다.)

번귀: 자랄라.

(주지가 인사한다.)

묘순빈: 통역사를 시켜 번회(番回)에게 보물을 바치라고 일러라.

통역사: 모두 이미 진열해놓았습니다.

묘순빈: (보물을 본다.) 기이한 보물이로다. 참으로 웅장한 산천이요,
빛나는 일월이로다. 명불허전 다보사로구나. 재를 올리자.

(안에서 종이 울리고 묘순빈이 절을 올린다.)

(…)

(묘순빈이 유몽매를 인도해 보물을 보여준다.)

유몽매: 명주(明珠)와 미옥(美玉)은 소생이 보고 알겠습니다. 그 사이
에 있는 몇 가지는 이름이 무엇인지요? 노대인께서 하나하나 가르

쳐주십시오.

묘순빈: 【주운비】이건 성한사(星漢砂), 이건 자해금단(煮海金丹)과 철수화(鐵樹花). 빛을 발하는 묘안석(猫眼石)과 색이 탁한 모록(母碌)도 어찌 없겠는가. 아, 이건 말갈의 유금아(柳金芽), 이건 온량옥가(溫凉玉斝), 이건 달을 빨아들이는 두꺼비 그리고 양수(陽燧)와 빙반(冰盤).

유몽매: 우리 광동 남쪽에는 명월주(明月珠)와 산호수(珊瑚樹)가 있습니다.

묘순빈: 지름이 한 치나 되는 명주도 쥐버리고, 몇 자나 되는 산호도 부숴버리지.

유몽매: 소생이 이 큰 행사에 놀러 오지 않았다면 어찌 이런 구경을 하겠습니까?

【전강】천지의 정화인 보물들이 번회에게서 나와 조정으로 가는구나. 노대인께 여쭙습니다. 이 보물들은 얼마나 먼 길을 왔습니까?

묘순빈: 멀리는 3만 리, 가까워도 1만 리가 넘는다네.

유몽매: 이렇게나 멀리서 오다니, 날아온 것입니까, 아니면 달려온 것입니까?

묘순빈: (웃는다.) 어찌 날아오거나 달려올 리가 있겠는가. 모두 조정에서 값을 후하게 쳐주기 때문에 스스로 가져와 바치는 것이지.[28]

보물이 많다는 절 다보사를 배경으로 펼쳐지는 공연 장면인데, 그 절을 세운 사람이 다름 아닌 번귀이고 절을 세운 목적이 보물을 사러 오는 관원을 영접하기 위해서라고 밝힌다. 이어서 번회가 보물을 바치고, 그다음 유몽매의 유도성 질문에 따라 묘순빈이 성한사부터 빙반에 이르기까지 세상에 보기 드문 보물의 이름을 줄줄이 읊는다. 서역계 상인을 번귀나 번회로 칭한 것은 외국 상인을 경시하는 당시 중국 지식인의 속내가 반영된 것으로 이해된다. 그럼에도 많은 중국 관원이 서역계 상인이 지은 절을 찾았다는 것은 그들이 현실적으로 무시할 수 없는 상거래 대상이었음을 인정했기 때문일 것이다.

유몽매의 질문에 따라 묘순빈이 보물 이름을 읊는 장면의 기저에는 외국산 보물에 대한 16세기 당시 사람들의 동경과 열망이 깔려 있다. 예를 들어 성한사와 자해금단의 산지는 서역이고 모록과 양수는 아라비아 그리고 유금아는 말갈족이 사는 곳에서 난다.[29] 나머지도 중국 안에서는 구하기 어려워 갖고 싶지만 갖기 힘든 보물이다. 그런 귀한 보물도 경박한 서역계 상인의 손을 거치면 얼마든지 구할 수 있는 것이 당시 중국 지식인의 눈앞에 놓인 현실이다. 이런 아이러니를 탕현조는 어떻게 풀었을까?

그는 먼저 "천지의 정화인 보물들이 번회에게서 나와 조정으로 가는구나"라고 하는 유몽매의 대사를 통해 호인의 보물 바치

기에 당위성을 부여한다. 그런 다음 저 보물들이 그렇게 먼 길을 어떻게 왔느냐고 묻는 유몽매의 질문에 답하는 묘순빈을 통해 자신의 논리를 설파한다. "어찌 날아오거나 달려올 리가 있겠는가. 모두 조정에서 값을 후하게 쳐주기 때문에 스스로 가져와 바치는 것이지." 이 대사를 통해 탕현조가 호인의 보물 바치기를 어떻게 이해했는지가 뚜렷하게 드러난다. 서역 상인의 보물 바치기 놀이는 표면으로만 보면 마치 그들이 중국 황제의 성덕에 감복해 스스로 가져다 바친다는 인상을 주기 쉽지만, 실상은 그렇지 않다. 그래서 탕현조는 '명나라 조정에서 값을 후하게 쳐주기 때문'이라고 그 이유를 설명한다. 상인의 관점에서 보면 너무나도 당연할 말이겠으나, 좀 더 깊이 생각해보면 이 대사는 그 이상을 알려준다.

명나라 조정에서 외국 상인이 가져온 보물을 후한 값으로 사주면 그 소문이 자연스럽게 다른 외국 상인의 귀에 들어가고, 그러면 그들이 각자 알아서 진귀한 보물을 가지고 명나라로 찾아오게 된다. 이런 행위가 반복되면 관행으로 굳어지는 것이 당연한 이치다. 그런데 그런 사치품 구매가 이미 관행으로 자리를 잡았으니, 이것은 뒤집어 말하면 명나라 조정의 재정과 국력이 오랫동안 강성했다는 의미로 해석되며, 확대하면 자연스럽게 지금 황제의 치세 아래 있는 중국인은 태평성세를 누리고 있다는 의

미가 된다.[30]

그러므로 오산을 화면 중앙에 배치하고 그 옆에 주해왜자진 보 팀을 묘사했다는 것은 오히려 관리를 비롯한 유가(儒家)의 사고가 투영된 것으로 이해해야 옳다. 실제로 명·청 시대 상인 계층의 사회적 지위는 아무리 큰 부를 쌓더라도 신사(紳士) 계층 아래에 있었다. 그리고 도시 축제 또한 지방 관리나 지역 유지인 신사 계층의 협조가 없으면 거행되기 힘들었다. 그러므로 오산과 '왜국 상인의 보물 바치기' 놀이 팀의 존재는 지방 관리를 비롯한 신사 계층과 원만한 협조 관계를 유지하려고 하는 상인 계층의 의도, 즉 기존의 질서를 인정하면서 최대한의 이익을 추구하려는 실리적 성향이 여실히 반영된 것으로 해석된다.

결국 〈남도번회도〉는 욕망을 따라 즐거움을 한껏 추구하는 사람들로 가득한 멋진 도시의 아름다움을 축제 행렬로 표현한 그림이면서, 한편으로는 향락주의의 정조 위에 '조화로운 도시의 아름다움'까지 담아내고자 한 작품으로 평가된다.

〈낙중락외도〉와 교토의 아름다움

필자가 16~17세기에 제작된 〈낙중락외도〉와 〈지원제례도〉를 주목하는 이유는 무엇보다 중국에서 시작된 도시 축제 행렬에

대한 미적 대상물로서의 인식 및 그 점진적 변화의 양상이 일본에서도 유사하게 전개됐음을 뒷받침해주는 물증이기 때문이다. 중국과 바다로 격리되어 있어서 인적, 물적 교류가 대단히 제한적으로 전개될 수밖에 없었던 16~17세기 일본에서 중국의 그것과 유사한 현상이 나타났다는 사실은 미적 대상을 감각하는 '미감(美感)의 동조화'라는 관점에서 볼 때 분명 흥미로운 일이 아닐 수 없다.

〈낙중락외도〉의 제작에 〈청명상하도〉의 영향이 있었는지에 대한 학술적 고증은 뚜렷하지 않으나 일본 화단에 〈청명상하도〉의 존재가 일찍부터 알려졌을 개연성은 높은 것으로 보인다.[31] 그렇지만 그런 상황이 곧바로 〈낙중락외도〉의 제작으로 이어지는 문제는 아니라고 생각되니, 예컨대 조선에도 〈청명상하도〉가 알려졌으나 도시 축제 행렬도의 출현과는 무관하다. 따라서 이 책에서는 〈청명상하도〉라는 자장(磁場)을 염두에 두되 〈낙중락외도〉에 대한 영향 관계를 논하는 문제는 비껴가기로 한다.

〈낙중락외도〉는 도시 자체를 아름다움의 대상으로 감각하고 최대한 완미(完美)하게 그 모습을 그려내고자 했다는 점에서 〈청명상하도〉에 비견할 수 있으나, 구체적인 기법에서는 차이점도 적지 않다. 예를 들면 금색 칠로 화면 전체를 도배하거나, 포르투갈이나 남만 사람을 반드시 그려 넣는 방식으로 교토의 화려함

과 부유함을 돋보이게 한 점이나, 명소도(名所圖)를 그리던 기존의 화풍을 바탕으로 도시의 사계(四季)를 담아내려고 한 점 등은 〈청명상하도〉와 구별되는 특징이다.

제일정형 〈낙중락외도〉의 오른쪽 병풍에서 좌상으로부터 우하로 흐르는 하천은 여섯 폭 그림을 횡으로 관통하여 육지 풍경을 상단과 하단으로 양분하고 있고, 그 양쪽을 연결하는 통로는 몇 군데 가설해놓은 다리다. 육로와 수로를 병치하고 다리를 소통의 도구로 제시하는 이런 구도는 장택단본 〈청명상하도〉에서 이미 접해본 익숙한 구도다. 상단에 교토 원근의 유명한 명소를 모두 결집해놓은 것도 대도시를 과시하기 위한 것으로 보이고, 잘 구획된 시가지와 건축물, 사통팔달한 거리, 그런 시가지 위를 채우는 다양한 인물 군상 또한 장택단본에서 접해본 요소다. 이들 모두가 도시 자체의 아름다움을 표현하기 위한 불가결한 구성 요소라는 관점에서 보면 이 그림의 미적 지향 또한 본질적으로 장택단본의 그것과 다를 수 없다는 결론에 도달할 수 있다.

변형형 〈낙중락외도〉에 이르면 제일정형과 구별되는 미적 감각의 변화가 뚜렷하게 감지된다. 도판 26에서 보듯이 변형형(주목본)은 유흥가를 그림의 중심부에 안배해 도시 서민의 생활상 자체를 미적 표현의 대상으로 인식하기 시작했음을 분명하게 보여준다. 유곽과 극장가를 헤매는 사람들의 모습을 통해 화가가

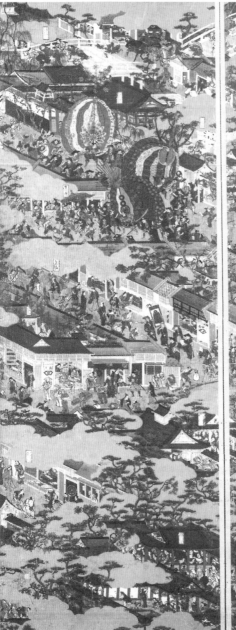
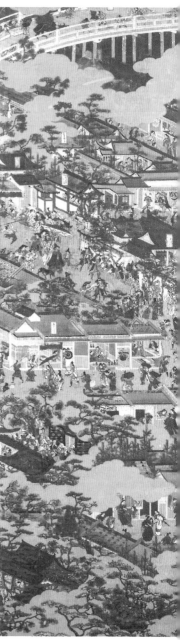

드러내고자 한 정조는 적극적인 쾌락의 추구를 긍정하는 향락주의라고 할 수 있다. 이것은 마치 구영본 〈청명상하도〉에서 감지한 것과 같은 미적 감각, 곧 욕망을 좇아 사치와 향락을 긍정하는 변화와 흡사한 느낌을 준다.

변화의 포인트는 대략 세 가지로 요약된다. 첫째는 육조삼근정에서 번성한 유곽에 대한 묘사다. 화가는 여기에 운집한 사람들의 밀도를 매우 높게 묘사해 영업이 매우 성행했음을 시각적으로 드러낸다. 마치 장택단본 〈청명상하도〉에서 홍교 위를 사람들로 가득 채운 그것처럼. 그렇다면 화가는 왜 하필 유곽을 택했을까? 본질을 따져보면 유곽은 그야말로 원초적 즐거움을 찾는 사람들이 가는 장소다. 금전이 많고 적음에 따라 차별적 대우를 받을 수밖에 없는 곳이어서 주루와 함께 상업주의의 진면목을 제대로 체감할 수 있는 곳이기도 하다. 사실 구영본 〈청명상하도〉에도 유곽에 해당하는 청루가 묘사되어 있으나 특별히 눈길을 끄는 장소는 아니다. 그러므로 변형형 〈낙중락외도〉에서 유곽이 유난히 주목받는 것은 교토시민의 정서를 반영하기에 이만한 곳도 드물기에 그랬을 것이다. 이와 관련해서 주목되는 부분은 장택단본 〈청명상하도〉에서 강조됐던 채루환문, 곧 주루의 존재다. 따라서 화가가 주루와 성격이 비슷한 유곽에 주목했다는 것은 이를 통해 도시의 아름다움을 표현하고자 한 것으로 이

해된다.

둘째는 극장가에 대한 묘사다. 사조하원 일대에 여러 곳의 공연장이 밀집해 있고, 각각의 공연장은 모두 성업 중이다. 개별 공연장은 모두 담이 둘러쳐져 있어서 길가는 행인이 무료로 구경할 수 없다. 출입구에서는 입장료를 낸 사람만 들여보내고 있다. 그런데도 공연장 안은 손님들로 꽉 들어차 있다. 구영본보다 더 직설적으로 상업적 흥행을 시각적으로 표현한 것이다.

셋째는 지원사에서 시작해 사조통까지 이어지는 축제 행렬에 대한 묘사다. 축제 행렬은 모두 시각적 볼거리와 관련된 무리만 선택적으로 묘사됐다. 이런 취사선택은 〈남도번회도〉의 그것과 부합한다.

화가는 도시 축제의 상징물이 되어버린 지원제의 퍼레이드, 다양한 공연물로 관객을 끌어들이는 사조하원 그리고 손님들로 북적이는 육조삼근정의 유곽이야말로 교토라는 도시의 아름다움을 가장 잘 보여주는 대상이라고 판단한 것이다. 화가의 이런 인식이 교토시민 사이에 퍼진 새로운 공감대를 반영한 것이라면, 17세기 초엽 제작된 주목본에 투영된 변화는 16세기를 거치면서 시민사회에서 진행된 사고의 변화가 이 시기에 이르러 자연스럽게 분출된 결과라고 할 수 있을 것이다.

요컨대 주목본의 화면 전체를 관통하는 정조는 쾌락을 좇는

향락주의로 요약되며, 그런 활동의 주체로 하층 시민이 부각됐다는 점은 새로운 시대 조류가 투영된 결과로 이해된다. 한편 오락이나 향락적 기풍의 강화라든지 시민, 그중에서도 특히 상인층에서 자신들의 힘에 대한 자각이 높아지는 현상 등은 장택단본에서 구영본까지의 〈청명상하도〉에서도 발견되는 특징이다. 따라서 이것은 16~17세기를 거치면서 형성된 동아시아적 시대 조류의 반영이자, 중·일 두 나라 화단에 나타난 미감의 동조화 현상이라고도 명명할 수 있을 듯하다.

〈지원제례도〉와 지원제 행렬의 아름다움

〈지원제례도〉는 겉만 보아서는 상대적으로 단순한 구도의 그림으로 이해하기 쉬우나, 속을 파고들면 그렇게 단순하지 않다. 이 그림을 제대로 이해하기 위해서는 〈남도번회도〉와 마찬가지로 도시의 경관을 아우르면서 축제 행렬을 돋보이게 하는 본질적 특징에 주목해야 한다. 그러자면 이 그림에서 사조통이라는 제한된 구역 안을 행진하는 산차 행렬의 노선이 어떤 의미를 지니는지 따져볼 필요가 있다.

원래 지원제의 산차가 행진하는 노선은 사조통 구역에만 국한되지 않는다. 그럼에도 이 구역을 배경으로 산차 행렬을 묘사

한 것은 개별 산차를 중심으로 조직된 각각의 행렬 단위와 사조통이라는 상점가가 맺고 있는 긴밀한 상관관계를 부각하려고 했기 때문일 것이다. 이 점은 〈낙중락외도〉와 함께 놓고 보면 더 확연해진다. 앞에서 설명했듯이 〈낙중락외도〉에 묘사된 산차 행렬은 지원사에서 출발해 사조통을 향해 곧게 난 도로를 따라서 행진하다가 사조통에 와서 상점가를 한 바퀴 돈 다음 다시 지원사로 돌아가는 움직임을 보인다. 그런데 먼 거리에서 포착한 원경이어서 사조통에 소재한 개별 점포의 호응을 자세하게 묘사할 수 없는 한계를 지닌다. 이에 비해 사조통의 상점가만을 대상으로 삼은 〈지원제례도〉는 개별 점포 안에서 행렬을 구경하는 사람들의 모습이나 점포 밖으로 내걸린 노렌(暖簾)을 비교적 뚜렷하게 드러낸다.

노렌은 원래 햇빛을 가리기 위해 상점 입구에 매다는 천을 지칭하는데, 이것이 상업 문화를 상징하는 말로 사용된 배경에는 에도 시대의 관행이 자리 잡고 있다. 에도 시대의 상점들은 노렌에 자신들의 옥호나 상호를 표시하기도 했는데, 이것이 관행으로 굳어지면서 상인들이 점점 노렌을 자기 가게의 로고 마크로 사용한 것이다. 마치 군대에 군기(軍旗)가 있듯이 상점은 노렌이라는 깃발을 갖게 된 것이다.[32] 〈남도번회도〉의 문자가 적힌 깃발 간판과 〈지원제례도〉의 노렌은 외형상 서로 달라 보이지만

점포의 영업 내용을 알려준다는 점에서 기능상의 차이는 없다. 도판 27–1이 〈남도번회도〉에 보이는 깃발 간판이고, 도판 27–2가 〈지원제례도〉에 보이는 노렌이다.³³

〈지원제례도〉의 상점가에 대한 묘사만 놓고 보면 〈남도번회도〉에 비해 상대적으로 소략하다고 할 수 있으나 이런 차이도 사실은 화가가 간단하게 처리해서 그런 것이지 교토의 상점가가 본래부터 간단해서 그런 것은 아니다. 이에 대한 이해를 돕기 위해 쓰루키 미마쓰(鶴木美松)가 소장한 〈지원제례도〉를 하나 더 소개한다. 간에이(寛永, 1624~1644) 연간 말엽에 제작된 것으로 추정되는 이 작품은 앞에서 소개한 것들과 비교하면 상대적으로 크기가 작긴 하지만 두 폭짜리 한 쌍의 병풍 네 쌍으로 구성되어 있어서 양적으로는 총 16폭에 달한다. 이 그림의 전체 구도는 앞에서 언급한 병풍화의 그것과 다르지 않기 때문에 동일한 부류로 간주되나, 산모 행렬의 공간 배경이 되는 상점가 묘사만큼은 〈남도번회도〉에 견줄 정도로 자세하다.

연구자 나카야마 지요(中山千代)는 이 작품을 제례도와 직인진(職人盡)이 결합된 그림으로 간주한다.³⁴ 그가 말하는 직인진은 상점가의 다양한 업종에 종사하는 사람들의 영업 상태·생활·복장 따위를 표현한 부류를 지칭하며, 회화 분야에서는 직인진도권(職人盡圖卷)과 같은 별도의 형식이 다수 전해진다. 물론 중국

에서도 이런 유형의 그림이 별도로 전개됐으니, 예를 들면 삼백육십행(三百六十行)을 묘사한 풍속도가 직인진도권에 대응한다. 도판 28-1은《근세공장화대전(近世工匠畵大全)》에 수록된 일본의 비옷 가게,[35] 도판 28-2는 중국의 신발 가게와 부채 가게의 모습을 담은 연화(煙畵)다.[36]

쓰루키 미마쓰의 소장본을 포함해 16~17세기에 제작된 지원제례도라는 작품군 전체를 한 덩어리로 묶어서 본다면 〈지원제례도〉와 〈남도번회도〉는 축제 행렬과 상인층의 긴밀한 상관관계를 화면으로 표현했다는 특징을 공유한다.

지원제의 축제 행렬이야말로 '교토라는 도시를 상징하는 꽃과 같다'는 의식, 다시 말해 도시의 아름다움을 가장 잘 표현할 수 있는 대상이라는 시민들의 공유된 인식이 있었기에 〈지원제례도〉가 지속적으로 제작, 유포될 수 있었다. 그래서 이 부류의 작품은 한결같이 상점가를 따라 보무당당하게 행진하는 축제 행렬의 화려함과 위용을 담고 있다. 그러므로 관객은 그림을 통해 이 화려한 축제 행렬을 실현한 주체가 바로 "우리 사조통의 상인이야"라는 자부심을 느끼는 것이다. 생각이 여기까지 미치면 〈지원제례도〉가 궁극적으로 지향하는 목적은 화면의 아름다움을 통해 16~17세기에 사조통에서 활약했던 상인층이 스스로를 자부(自負)하고 찬미하기 위한 것이라는 결론까지 얻을 수 있다.

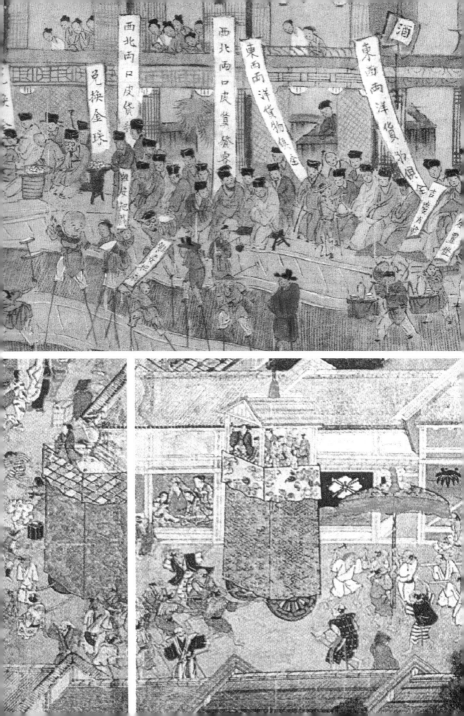

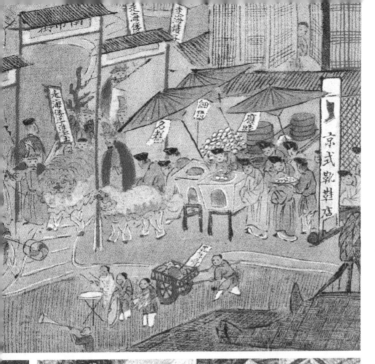

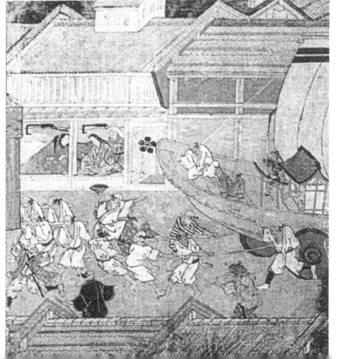

도판 27-1. 〈남도번화도〉 기방 간판
도판 27-2. 〈지원제례도도〉노렌

竹屋の枝かへ
帝龍せうく天

織助てふ
そでう
海の毛
芙蓉
山崎へく

比合羽ほし

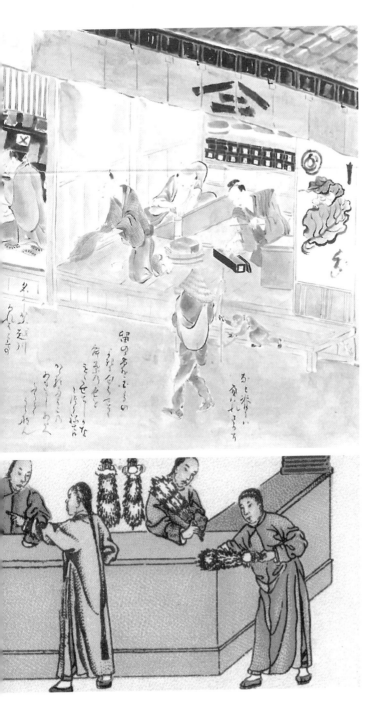

도판 28-1. 《근세공장화대진》에 보이는 일본의 비옷 가게
도판 28-2. 중국의 신발 가게와 부채 가게 모습을 담은 연화

요약하자면 〈지원제례도〉에 투영된 아름다움이나 그 의식은 대체로 〈남도번회도〉의 그것과 상통하지만, 한편으로 차이점 또한 적지 않다. 먼저 〈지원제례도〉에는 오산이나 외국인의 보물 바치기와 같은 장면이 없다. 이것은 굳이 최고 권력자를 드러낼 필요가 없었던 정치 구조와 연계된 것으로 이해된다. 주지하다시피 16~17세기 일본은 전국(戰國) 시대를 거쳐서 새로운 질서를 준비해가는 일종의 격변기였다. 그 과정에서 교토에 거주하던 천황의 존재는 명실상부한 최고 권력자라 할 수 없었고 오히려 실질적 권력은 오다 노부나가(織田信長, 1534~1582), 도요토미 히데요시(豊臣秀吉, 1537~1598) 그리고 도쿠가와 이에야스(德川家康, 1543~1616)라는 세 사람에 의해 차례로 좌우됐다. 일본의 근세 도시 축제에서 산차 행렬에 화려함과 볼거리의 추구라는 인위적 작위가 개입됐음에도 신에 대한 제사 의례가 지닌 본질적인 신과 인간의 관계가 축제 내내 기본적으로 유지될 수 있었던 것도 이런 권력의 역학 관계와 무관하지 않은 것으로 판단된다.

　　다른 하나는 화면으로 드러나는 미학의 차이라고 할 수 있다. 앞에서 기술했듯이 〈남도번회도〉에 표현된 중국의 도시 축제 행렬은 직선이 아닌 곡선을 그리며, 각각의 행렬은 퍼포먼스를 위해 가다 서다를 반복한다. 그러므로 이들의 화면이 지향하는 것은 곡선 그리고 느림의 미학으로 수렴된다. 이와 달리 〈지원제례

도)에 표현된 일본의 도시 축제 행렬은 바퀴가 달린 산차를 중심으로 개별 단위가 조직된다. 산차는 본질적으로 직선으로 쭉 뻗은 대로를 선호하며 일단 움직이기 시작하면 비교적 빠르게 이동한다. 물론 가다 서다를 반복할 수 있지만 퍼포먼스를 위해서 특별히 정지해야 할 이유는 없다. 그래서 이들의 화면이 지향하는 것은 직선 그리고 빠름의 미학으로 수렴된다. 필자는 이런 차이가 초식(招式)의 현란함을 추구하는 중국 검술과 쾌검(快劍)을 추구하는 일본 검술의 차이에 비유될 수 있으리라 생각한다.

18~19세기 중·일
도시 축제 행렬의
미적 지향

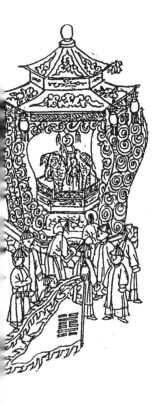

18세기 중국 북경의
만수성전과
그 그림

만수성전(萬壽盛典)은 청나라 황제나 황후의 만수무강을 기원하기 위해 거행한 생일 축하 의례를 가리키는 말인데, 그 이전에는 황제나 황후의 생일을 일반적으로 성절(聖節)이라고 칭했다. 청나라 때는 이전 왕조들과 달리 만수성전을 화폭에 담은 그림이 몇 차례 제작됐고 지금까지 전해진다. 그 가운데 가장 압도적인 작품이 강희제(康熙帝, 재위 1662~1722)의 육순 잔치를 담은 〈만수성전도〉와 건륭제(乾隆帝, 재위 1736~1795)의 팔순 잔치를 묘사한 〈팔순만수성전도〉다. 18세기 중국의 도시 축제를 대표하는 사례로 이 두 황제의 생일잔치를 선택한 것은 당시 중국인에게 황제의 생일이 이미 축제일로 인식되고 있었고, 거기에 수반된 경축 의례나 그림에 묘사된 경관도 이 책의 집필 의도에 부합하기 때문이다.[1]

경축일로 자리 잡은 황제의 생일:
당나라부터 명나라까지

황제의 생일이 축제일로 경축되기 시작한 것은 청나라가 들어선 이후 시작된 것이 아니고 그 이전부터 거행해왔던 역사적 관행이었다. 따라서 강희제와 건륭제의 〈만수성전도〉를 제대로 이해하기 위해서는 황제의 생일이 언제부터 축제일로 자리 잡았고, 그 후 어떤 경험이 축적돼왔는지를 살펴볼 필요가 있다.

중국에서 황제의 생일이 축제일로 지정되기 시작한 것은 당나라 현종 때부터라고 알려져 있다. 문헌 기록에 따르면 729년 현종이 자신의 생일인 8월 5일을 천추절(千秋節)이라 명명하고 경축한 것이 최초의 사례다. 이후 당나라 황제들은 몇 명을 제외하면 대부분 자신의 생일을 경축일로 지정했다.

생일이 되면 매번 성대한 잔치가 열렸고 대규모 사면이 단행됐으며 각지의 지방정부에서는 저마다 진귀한 보물을 황제에게 진상했다. 온 나라가 대략 하루에서 사흘 정도 쉬는 것도 관행화됐다. 후대의 황제들은 축적된 경험을 통해서 생일을 축제로 지정하는 것이 자신의 위용과 존엄을 높이는 데 유용하다는 정치적 효용성을 자연스레 깨닫게 됐고, 그런 까닭에 생일을 경축하는 행사는 왕조가 바뀌어도 지속될 수 있었다.

송나라 황제의 생일과 성절 명칭

북송			남송		
황제	생일	성절	황제	생일	성절
태조	2월 6일	장춘절(長春節)	고종	5월 21일	천신절(天申節)
태종	10월 7일	건명절(乾明節)	효종	10월 22일	회경절(會慶節)
진종	12월 2일	승천절(承天節)	영종	9월 4일	중명절(重明節)
인종	4월 14일	건원절(乾元節)	광종	10월 19일	서경절(瑞慶節)
영종	5월 3일	수성절(壽聖節)	이종	5월 5일	천기절(天基節)
신종	4월 10일	동천절(同天節)	도종	4월 9일	건회절(乾會節)
철종	12월 8일	흥룡절(興龍節)			
휘종	10월 10일	천녕절(天寧節)			
흠종	4월 13일	건룡절(乾龍節)			

송나라 때는 북송부터 남송까지 열다섯 명의 황제가 저마다 자신의 생일에 특별한 명칭을 부여했다. 황제별로 대응하는 생일 날짜와 경축일 명칭을 간단하게 소개하면 위의 표와 같다.

송나라 때 황제의 생일을 축하하는 공연은 기본적으로 궁정에서 거행됐으며, 세부적인 의례 절차는 황제가 마시는 어주(御酒)의 잔 수를 기준으로 아홉 번째 잔에서 마무리됐다.

잔칫날에는 황제를 위해 특별히 인공 조형물 오산이 가설됐고, 볼거리를 제공하는 다양한 연희 무리가 동원됐다. 그 양상이

청나라의 〈만수성전도〉를 이해하는 데 유용한 기초 자료이자 비교 자료가 되므로 간단하게 소개해본다. 다음은 《동경몽화록》에 수록된 북송 휘종(재위 1101~1125)의 10월 10일 천녕절 사례다.

10월 12일이 되면 재상 이하 모든 관료와 친왕, 황족이 궁정으로 들어와 황제에게 축수하며, 이때 요·고려·서하의 축하 사절도 함께 참여한다. 정식으로 음악 연주가 시작되기 전에 집영전(集英殿)에 가설된 산루(山樓) 위에서 교방 소속 배우들이 갖가지 새소리를 내면, 어전 안팎의 조용한 분위기 속에서 하늘에 있는 새들만 화답하므로 마치 난새나 봉황이 날아든 것 같은 분위기가 조성된다. 의례에 참석한 사람들이 황제에게 절을 하고 정해진 자리에 앉으면 연회가 시작된다. 그 절차는 황제가 마시는 술잔이 기준이 된다.

제1~2잔: 황제가 술을 마신 후 신하에게 술을 따라주는 절차가 진행되고, 이때 미리 정해놓은 음악 연주와 노래, 춤 등이 곁들여진다.

제3잔: 황제가 술을 마시면, 좌우군(左右軍)이 등장해 백희 공연을 펼친다. 이 좌우군은 수도 방시(坊市)의 두 곳을 가리키는 말일 뿐 금군(禁軍)에 소속된 군인을 의미하지는 않는다. 백희의 레퍼토리로는 장대타기, 줄타기, 물구나무서기나 허리꺾기와 같은 신체 기예, 물을 담은 주발이나 꽃병 따위를 놀리는 재주, 공중제비나 경대(擎戴)와 같은 곡예 등이 있었지만, 사자춤·표범춤·귀신탈춤 따위의

공연은 생략됐다.

제4잔: 앞과 동일한 기본 의식이 진행된 다음 해학적인 언사, 축가와 춤 등이 이어졌다.

제5잔: 예정해놓은 음악 연주와 춤이 끝나면 12~13세 정도의 소년 200여 명이 군무를 추었다. 그다음에는 간단한 골계극이 공연됐는데, 외국 사신이 참석해 있었기에 진한 우스개는 할 수 없었다.

제6잔: 음악 연주와 춤에 이어서 좌우군의 축구(蹴毬) 경기가 시연됐다. 이긴 팀에게는 은그릇과 채색 비단 같은 상이 주어졌고, 진 팀의 주장에게는 채찍과 얼굴에 분칠하는 벌이 내려졌다.

제7잔: 예정해놓은 음악 연주와 춤이 끝나면 나이가 어리면서 미모가 뛰어난 소녀 400여 명이 화려하고 아름다운 의복을 갖춰 입고 나와서 군무를 추었다. 그다음에는 제5잔과 마찬가지로 간단한 골계극이 이어졌다.

제8잔: 예정해놓은 음악 연주와 춤이 펼쳐졌다.

제9잔: 예정해놓은 음악 연주와 춤이 끝나면 좌우군의 씨름인 상박(相撲) 경기가 시연됐다.

연회의 모든 절차가 끝나면 천자가 자리를 떠났다.[2]

여기서 눈여겨볼 부분은 대략 세 가지로 압축된다. 첫째는 누각 형식의 산루라는 인공 조형물이 가설됐다는 점이다. 이것은

북송의 변경과 명나라 남경의 원소절 때 가설된 오산과 같은 성격을 지닌다. 원래 산 모양의 조형물을 사용하는 방식은 불교를 통해 전래된 것이지만, 중국에서는 그런 조형물에 오산이라는 명칭을 붙여서 특별히 황제를 위해 가설했음을 부각했다. 그래서 오산의 존재는 그것을 둘러싸고 벌어지는 행사가 황제와 연관 있음을 알리는 상징물로 기능한다. 이런 연유로 시대에 따라 조형이나 가설 방식의 변화는 있었지만 오산을 가설하는 전통 자체는 청나라 강희제와 건륭제의 만수성전에까지 계승된다.

둘째는 공연 프로그램을 편성할 때 당시 시정에서 유행하는 연희 양식을 모두 망라했다는 점이다. 음악, 노래, 춤은 기본이고 백희로 총칭되는 다양한 재주, 설창, 연극까지 아우른데다 특별히 마련된 대규모 군무, 축구나 씨름 같은 경기까지 포함했다. 이런 편성 방식은 후대 왕조에서도 본보기로 활용되니, 청나라의 만수성전 또한 예외가 아니다.

셋째는 외국에서 파견한 축하 사절이 행사에 참여했다는 점이다. 황제의 생일을 만국내조의 위용을 과시하기 위한 축제일로 활용하는 이런 전통은 명나라 때도 지속된다. 그러나 명나라 조정은 대체로 송나라에 비해 소극적인 자세를 취했기 때문에 특기할 만한 사항은 발견되지 않는다.

도시 축제로 변모한 황제의 생일잔치:
강희제와 건륭제의 만수성전

청나라의 강희제와 건륭제는 자신의 생일잔치를 위해 도심의 대로 전체를 무대로 만드는 전무후무한 사례를 남긴다. 원소절과 같은 절기의 성격을 지닌 명절이라면 시민 모두의 참여가 이미 관행으로 굳어져 있어서 도시 전역은 자연스럽게 축제의 열기로 뒤덮이게 된다. 이와 달리 생일잔치는 황제 한 사람을 위한 것이어서 위로부터 지시가 내려온다고 하더라도 인적, 물적 자원을 동원하는 데는 한계가 있을 수밖에 없다. 따라서 그 성대함은 본질적으로 전 시민이 행사의 주체가 되는 원소절 축제를 능가하기 힘들다. 그런 원천적 제약이 있었기 때문에 송나라나 명나라 때의 행사는 궁궐 안에서 제한적으로 거행했던 것이다. 그런데 청나라 궁정에서는 그런 제약을 뛰어넘는 파격적인 축제를 여러 차례 시도했다. 물론 여기에는 고도의 정치적 노림수가 고려됐을 것이다.

사실 청나라를 세운 만주족은 소수의 정예 군대로 중국 전체를 장악했기 때문에 왕조 초기에는 대단히 신중한 태도로 통치할 수밖에 없었다. 1662년에 즉위한 강희제는 1673년부터 1681년까지 8년에 걸쳐 삼번(三藩)의 난을 완전히 진압하고, 이

후 1684년부터 1707년까지 24년 동안 무려 여섯 차례나 남방으로 순행을 나섰다. 이를 통해 전국을 통치하는 데 확고한 자신감을 갖게 된다. 그런 자신감을 바탕으로 육순 잔치를 자신의 위대함과 존엄을 과시하기 위한 행사로 적극 활용한 것으로 보인다. 중국 역사에서 가장 위대한 존재라는 점을 부각하기 위해서는 전례 없는 방식으로 우월함을 과시할 필요가 있었고, 이에 역대 제왕의 선례뿐만 아니라 신탄일(神誕日) 의례까지 두루 참고해 도심의 대로 전체를 무대로 꾸미는 새로운 실험을 시도한 것이다.

청나라의 국세를 절정기에 올려놓은 건륭제 또한 자신의 존엄을 극대화하고 위용을 만방에 과시하기 위해 자신의 팔순 잔치를 적극 활용한다. 강희제의 만수성전에서 얻은 경험을 바탕으로 하여 일층 더 화려하게 꾸미고 더 많은 내용을 담고자 했기 때문에 그 행사를 묘사한 그림의 길이가 강희제의 그것보다 두 배 가까이 늘어난다.

두 황제의 만수성전에서 발견되는 독특한 점은 현실 세계의 도심지를 신선의 세상처럼 꾸민 다음 그 사이를 황제의 가마가 순행한다는 것이다. 원래 신탄일에 일반화된 행차 방식은 신이 가마를 타고 현실 세계의 도심지를 가로지르는 것인데, 만수성전에서는 그것을 살아 있는 황제가 신선 세계의 거리를 관통하

는 방식으로 치환한 것이다. 축제를 기획한 이들은 이를 통해 지금의 황제가 신에 필적하는 위대한 존재라는 것을 부각하고자 한 것이다.

문제는 황제가 아무리 뛰어나도 결국은 살아 있는 사람이라는 사실이다. 축제의 주된 의도가 신에 필적하는 황제의 위상을 과시하는 데 있다 하더라도 황제에게 잔치를 즐기고 싶은 욕망까지 포기하라고 할 수는 없었다. 황제가 지닌 이런 이중적 속성은 결국 행렬의 구성과 퍼레이드 방식에 변화를 초래하게 된다. 즉 퍼레이드의 개념은 황제의 가마와 그에 필수적인 의장 행렬에만 적용하고, 나머지 퍼포먼스를 담당하는 사람들은 고정된 장소에 배치하는 것이다.

기존 황제의 생일 축하 행사에서는 고정된 장소에서 펼치는 공연 외에 퍼레이드가 별도로 계획되지 않았다. 이와 달리 민간의 신탄일 행사에서는 축제 행렬의 시가지 행진이 필수 프로그램이었다. 많은 화가가 퍼레이드를 묘사하는 데 큰 힘을 쏟았던 것은 그것이 이미 축제를 상징하는 프로그램으로 인식됐기 때문이다.

강희제와 건륭제의 생일 축제는 모두 자신의 치세(治世)를 과시하기 위한 이벤트로 기획된 것이 분명하지만, 과거의 경험을 녹여 넣은 것이어서 일회성 이벤트라기보다는 오히려 역사적 경

험의 결집체라고 하는 것이 더 적절하다. 18세기만 놓고 보더라도 북경에서 거행된 성절 축제는 1713년과 1790년 외에도 건륭제가 황태후의 성절을 명분으로 거행했던 1751년, 1761년, 1771년의 사례가 더 있고 또 그는 1780년 열하에서도 자신의 성절 축제를 거행했다. 따라서 18세기 북경 안팎에 살았던 중국인에게 각인된 성절의 이미지는 일회성 이벤트가 아니었음이 분명해 보인다.

그림에 묘사된 18세기 북경의 만수성전

《만수성전》과 《팔순만수성전》은 각각 1713년 3월에 거행된 강희제의 육순 잔치와 1790년 8월에 거행된 건륭제의 팔순 잔치를 기록한 책자를 가리키며, 그림 외에 글도 실려 있다. 행사의 명칭이 모두 만수성전이므로 혼동을 피하기 위해 후자에는 '팔순'이라는 두 글자가 더해져 있다. 앞의 《만수성전》은 정확하게는 《만수성전초집》을 가리킨다. 이 작품이 초집으로 끝난 것은 강희제가 일찍 사망하면서 2집, 3집으로 이어지지 못했기 때문이다. 두 작품은 모두 잔치가 끝난 다음 그 성대한 광경을 역사에 남기고자 했기에 제작된 것이다. 송준업(宋駿業)과 왕원기(王原祁)가 제작을 주도한 《만수성전초집》은 1717년에 완성되

고, 아계(阿桂)와 혜황(嵇璜)이 제작을 주도한《팔순만수성전》은 1792년에 완성된다.[3] 강희제와 건륭제의 생일 축제는 궁전 안에서 배타적으로 거행된 것이 아니라 도심지의 대로를 무대로 삼아서 시민에게 개방된 도시 축제의 형식으로 거행됐기 때문에 18세기 북경의 도시 축제와 경관을 연구하는 데 귀중한 자료적 가치를 지닌다.

《문연각사고전서(文淵閣四庫全書)》에 수록된 판본을 기준으로 하면《만수성전》에는 모두 148폭에 달하는 판화가 수록되어 있다. 각각의 화면을 연결해서 보면 서북쪽의 창춘원(暢春園)에서 동남쪽의 자금성(紫禁城) 신무문(神武門)까지의 도시 경관을 입체적으로 조망할 수 있다.[4] 《팔순만수성전》에는 전자보다 훨씬 많은 242폭의 판화가 수록되어 있다. 각각의 화면을 연결해서 보면 서북쪽의 원명원(圓明園)에서 동남쪽의 자금성 서화문(西華門)까지의 도시 경관이 눈앞에 펼쳐진다. 두 작품은 모두 황제의 가마와 의장 행렬이 서북쪽에서 동남쪽으로 향하는 노선을 따라 선경(仙境)처럼 꾸며진 대로를 관통하는 구도를 취한다. 이 밖에 만수성전을 묘사한 채색본이 별도로 전해진다. 내용 면에서는 흑백본이 글까지 갖추고 있어 더 자세하지만, 시각적 사실감은 채색본이 압도한다.

강희제의 〈만수성전도〉에 구현된 특징을 한마디로 개괄하면

거리 전체를 선경처럼 꾸미기 위해 막대한 물량을 투입했다는 것이다. 좀 더 구체적으로 설명하면, 도로를 따라 곳곳에 용붕(龍棚)·누붕(樓棚)·보각(寶閣)·등루(燈樓) 등 다양한 형식의 건축물을 가설하고, 거기에 고사(故事) 인물을 만든 다음 진귀한 기물이나 장식물, 화초 따위를 배치했다. 예를 들면 지정된 누붕에서 인형으로 신선 이야기를 연출하는 식이다.

건물만 가설한 것이 아니라 수많은 등을 매단 회랑으로 연결하고 도로 사이사이에 패루를 세워서 그곳을 지나는 사람들로 하여금 딴 세상 같은 느낌을 받도록 했다. 예를 들어 만수보각(萬壽寶閣)은 당시 사람들이 생각하는 보물의 집이 어떤 것인지를 엿볼 수 있게 해주는데, 낮에만 화려한 것이 아니라 밤에도 빛나야 하므로 등을 매단 회랑과 연결했다. 이런 건축물의 주된 용도는 그 자체로 구경거리이기도 했지만, 동시에 진귀한 물품이나 화초 따위를 전시하는 데도 활용됐다. 물론 진귀한 보물이나 교묘한 장식품은 건물 밖의 도로를 따라 전시되기도 했다.

또한 선경의 분위기를 띄우기 위해 적당한 간격으로 크고 작은 무대를 설치해 청각적 효과의 극대화를 도모하기도 했다. 각종 음악 연주나 연극 공연의 노랫소리가 끊이지 않도록 충분한 수의 무대를 배치했다. 그래서 구경꾼은 대로라는 거대한 무대로 일단 들어서게 되면 그 무대가 끝날 때까지 가창과 연주가 어

우러진 음악 잔치를 마음껏 즐길 수 있었다.

공연물의 각도에서 볼 때 〈만수성전도〉에 부각된 특징 중의 하나는 중앙과 지방을 막론하고 대부분의 부처에서 연극을 준비했다는 것이다. 이것은 화면에 묘사된 희대(戲臺)가 무려 40여 곳 이상으로 파악된다는 사실로 뒷받침된다.[5] 달리 말하면 희곡에 과도하게 쏠려 있다는 것인데, 이런 현상은 건륭제의 〈팔순만수성전도〉에 가면 해소된다.

이 밖에 특기할 사항으로는 수십 곳의 희대 중에 오산희대(鰲山戲臺)가 포함되어 있다는 점을 거론할 수 있다. 오산은 원래 황제를 위해 가설되는 인공 조형물이므로 특별히 놀랄 일은 아니다. 그러나 명대 후기의 〈남도번회도〉에서는 희대와 분리되어 있던 오산이 이 그림에 와서 하나로 합쳐졌기 때문에 시대적 의미를 지닌다. 희곡이라는 공연 양식이 오산을 무대의 영역으로 끌어들인 명확한 사례가 되기에 연극 공연의 기법이 청대에 들어와 진일보했음을 방증하는 자료로 평가될 수 있다.

건륭제의 〈팔순만수성전도〉는 성격상 강희제의 〈만수성전도〉와 다르지 않기 때문에 기본적으로 동일한 구도를 취하고 있으나 몇 가지 변화를 추가함으로써 더욱 화려한 모습을 구현했다는 점에서 차이를 드러낸다. 그 특징을 요약하면 다음과 같다.

먼저 선경의 구현이라는 목표 아래 도로를 따라 곳곳에 패루

나 등롱을 매단 회랑을 설치하고 밤에 불을 밝힌 것은 강희제 때와 동일하다. 그러나 분경(盆景)을 장식에 적극 활용하고 또 돌·꽃·나무 등의 재료를 이용해 대규모의 자연 공간, 곧 일종의 원림과도 같은 세트를 곳곳마다 조성한 것은 조경 효과 면에서 큰 기술적 진전이라고 평가할 수 있다. 게다가 신선, 선녀, 서수나 신화화한 역사 인물까지 곳곳에 배치해 가상현실의 강도를 높였다. 참고로 복록수(福祿壽) 삼성(三星)이나 선녀 등은 동시기 일본의 도시 축제에서도 선호되는 캐릭터였다.

신수 캐릭터도 예전보다 더 다양한 방식으로 활용됐다. 예를 들면 장수를 상징하는 수성(壽星) 캐릭터에 사슴과 박쥐 형상을 그려 넣으면 사슴 '록(鹿)' 자와 박쥐 '복(蝠)' 자의 발음이 각각 녹봉 '록(祿)' 자 및 복 '복(福)' 자와 같기 때문에 복록수 삼성으로 인식된다.

사자와 함께 대표적인 서수로 인식되던 코끼리는 다른 사물과의 조합을 통해 좋은 뜻의 글귀를 전하는 데 쓰이기도 했다. 예를 들면 코끼리를 모는 상노아가 코끼리 등 위로 올라타는 행위는 탈 기(騎)와 코끼리 상(象)이 합쳐진 '기상(騎象)'이 되는데, 이것을 중국어로 발음하면 길상(吉祥)과 같은 의미로 전달된다. 또 큰 꽃병은 한자어로 대병(大瓶)이고 여기서 대 자는 태(太) 자와 통하기 때문에 중국어로 발음하면 태평(太平)의 의미가 된다.

이것을 코끼리 등에 얹으면 태평과 유상(有象)의 결합이므로 태평유상의 뜻을 가지게 된다.

이것들은 모두 해음자(諧音字)를 이용한 것으로, 일반 중국인이 애용하던 의미 전달 방식 중 하나라고 할 수 있다. 태평유상은 천하가 안녕하고 평화롭다는 의미의 성어이므로 이런 형상은 곧 지금의 황제가 정치를 잘해서 천하가 태평성세를 누리고 있다는 의미로 이해된다. 태평유상은 강희제보다 건륭제의 〈팔순만수성전도〉에서 더욱 적극적이고 다양한 방식으로 구현되니, 일례로 도판 29를 예시한다. 정면에 보이는 화려한 채붕 안에 진설된 코끼리 조형물은 태평유상의 뜻을 담고 있다.[6]

건축물에서도 예전에 볼 수 없던 서양식 건축물이 다수 배치됐다는 사실이 중요한 차이점이라 할 수 있다. 서양식 건축물과 중국식 건축물의 조합을 통해 여러 가지 새로운 기법을 시연해 구경꾼의 눈을 즐겁게 해준다.

공연물 구성에서 희곡을 중시한 것은 강희제 때와 마찬가지였으나 건륭제 때는 기타 민간 저층에서 선호한 것도 대폭 수용함으로써 당시 유행하던 양식을 거의 망라했다고 할 수 있다. 희곡 외에 설창과 잡기, 민간의 가무 역시 곳곳에서 공연됐다. 민간 축제에서 선호하는 사화(社火)의 퍼레이드와 민속놀이 죽마 및 그네타기까지 연출됐다.

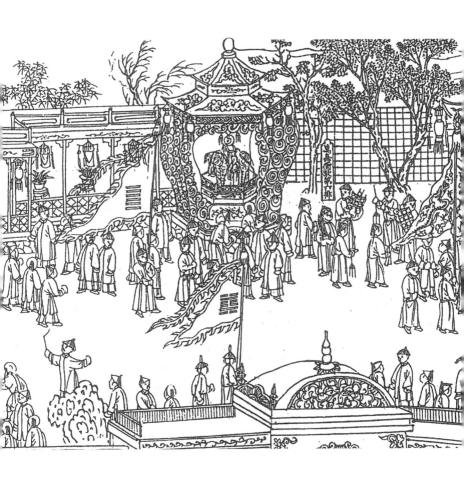

도판 29. 〈팔순만수성전도〉(부분)

강희제와 건륭제의 만수성전을 묘사한 두 그림은 왕조 시대 최고 권력자였던 황제의 생일을 축하하기 위해 거행된 행사를 묘사한 것이므로 민간 축제와 구별되는 관방 축제의 전형을 담아냈다는 점에서 역사적 가치를 지닌다. 행사에 동원된 인적, 물적 규모의 방대함이나 소요된 자금의 막대함은 별도의 설명이 없어도 한눈에 알아볼 수 있을 정도다. 그만큼 화려함과 사치가 극도에 달해서 자칫 비판을 받을 수도 있겠지만, 긴 역사적 안목에서 보면 이런 축제도 유구한 내력을 지니고 있다. 사실 중국 역사에서 초대형 공연 사례는 한나라 무제 이래로 수나라의 양제, 당나라의 현종에 이르기까지 여러 차례 있었다. 하지만 그 장면을 그림으로 옮긴 시각 자료는 강희제의 〈만수성전도〉가 처음이다.

당시 북경 안팎에 거주하던 사람들에게는 이런 초대형 축제와 공연이 일종의 문화적 충격으로 다가왔을 것이며, 그 결과는 공연예술사적으로 새로운 흐름을 촉발하기에 충분했을 것이다. 예를 들어 강희제와 건륭제의 남방 시찰이 강남의 희곡 예인을 북경으로 운집하게 만든 직접적인 계기가 됐다면, 18세기에 거행된 여러 차례의 성절 축제는 북경에서 경극(京劇)이 태동하고 번성할 수 있는 실질적 기반을 조성하는 데 지대한 기여를 했을 것이다.

19세기 중국 천진의
천후궁묘회와
그 그림

마조와 천후궁

중국인에게 마조(媽祖)는 삼국 시대에 활약했던 장수 관우(關羽)와 마찬가지로 왕조 시대 중국 정부에 의해 여러 차례 인정받았던 민간 신의 하나다. 원나라 정부가 그녀를 천비(天妃)로 봉하고 청나라 정부가 천후(天后)로 봉한 이래로 현재 중국 도처에 산재한 마조 사당 가운데 다수가 천비궁(天妃宮) 또는 천후궁(天后宮)이라는 명칭을 달고 있다.

마조라는 명칭은 그녀의 출생 전설과 관련 있다고 알려져 있다. 묵낭(默娘)이라는 여성이 어느 날 바다에 빠져 죽었는데, 그녀의 시신이 복건성(福建省)의 마조라는 섬에서 인양됐기에 이런 이름을 얻게 됐다는 것이 이 설의 요지다. 마조가 중국인에게 바다의 신으로 숭배되기 시작한 것은 그녀가 주로 바다에서 일어

나는 재난에 영험한 효력을 발휘했기 때문이다. 그래서 마조를 모시는 기풍은 처음에는 복건성과 광동성(廣東省) 출신 상인이 활약하던 동남 연해 지방에서 유행하기 시작했다. 그러다가 상인의 활동 무대가 점차 북방 지역으로 넓어지자 마조 사당도 그들을 따라 연대(煙臺), 청도(靑島)를 거쳐 천진(天津)까지 확산된 것이다.

북방의 도시 천진에 남방의 해신 마조를 모시는 사당이 세워진 데는 원나라 때의 조운(漕運) 시스템이 중요한 계기를 제공했다. 당시 천진은 운하 외에 바닷길과도 연결된 중요한 길목에 자리한 도시였다. 바닷길을 이용하면 운하를 이용할 때보다 남쪽의 식량을 수도로 운반하는 데 드는 시간을 대폭 줄일 수 있었다. 정부 측에서 보면 바닷길이 지닌 큰 장점이 아닐 수 없었지만, 여기에는 위험 또한 적지 않았다. 무엇보다 사고의 발생 빈도가 높고 또 사고가 한번 나면 막대한 손실을 입는다는 점이 가장 큰 위험이었다. 그럼에도 당시의 상인이나 뱃사람은 바닷길을 이용할 때 신의 가호에 기대는 방법 외에는 뾰족한 수가 없었다.

그런데 조운을 담당하는 뱃사람의 다수가 복건성과 절강성 출신이었고, 이들은 배에 타기 전에 반드시 해신 마조에게 기도하는 관행이 몸에 배어 있었다. 이에 원나라 정부는 조운의 안전성을 담보하기 위해 지원(至元) 15년(1278) 뱃사람이 숭배하는 마

조를 '호국명저령혜협정선경현제천비(護國名著靈惠協正善慶顯濟天妃)'에 봉하고, 크고 작은 마조 사당을 세우게 된다. 현재 천진에 있는 천후궁은 역사적으로 유일하게 중앙 정부의 칙령에 따라 건립된 마조 사당이다. 이곳은 이후 북방 마조 신앙의 중심지가 됐고, 그 결과 민간에서는 '남쪽에 미주(湄洲)의 마조 묘가 있다면, 북쪽엔 천진의 천후궁이 있다'는 말이 널리 퍼지게 됐다.

여신 마조의 신상 앞에는 항상 천리안(千里眼)과 순풍이(順風耳)가 좌우로 배치되어 있다. 이것은 마조가 바다에서 악행을 일삼던 귀신 천리안과 순풍이를 개과천선시킨 다음 이들을 데리고 다니면서 바다에서 재난에 빠진 사람들을 구해주었다는 이야기에서 비롯된 것이다.[7]

그림에 묘사된 19세기
천진의 천후궁묘회 행렬

19세기 중국 도처에서는 영신새회(迎神賽會) 때 참가자들이 길거리를 행진하면서 퍼포먼스를 벌이는 활동이 일반화되어 있었다. 신을 맞이해 거행하는 의례 행사 정도의 의미를 지닌 영신새회는 줄여서 '새회'라고도 하고, 신을 위한다는 의미를 부각해 '신회(神會)'라고도 했다. 신을 모신 사당을 중심으로 거행됐기에 사

당을 대표하는 글자 묘(廟)를 붙여서 '묘회(廟會)'라고도 했으며, 사당을 중심으로 장이 섰을 때는 시장의 의미를 강조하기 위해 '묘시(廟市)'라고도 했다. 여기서 말하는 천후궁묘회는 곧 천후궁이라는 마조 사당을 중심으로 거행된 축제 활동 전체를 의미한다. 마조라는 특정 신을 기리기 위해 거행된 축제지만, 참가한 행렬의 대오나 그들의 행진 노선으로 판단할 때 천진이라는 도시를 대표하는 축제였다는 것에는 의심의 여지가 없다.

중국국가박물관에 소장된 〈천진천후궁행회도(天津天后宮行會圖)〉는 천후궁의 마조 축제 퍼레이드에 참가한 이들을 행회(行會) 단위로 묘사한 그림을 가리키며, 현재 89폭이 전한다. 한 폭의 크기는 세로 63센티미터, 가로 113~115센티미터 정도이고, 일부 변색되거나 손실된 부분이 없지 않지만 전체적인 보존 상태는 양호한 편이다. 부분적인 누락이 있는 것으로 보아 원래는 90폭 이상이었을 것으로 추정된다. 89폭에 묘사된 인물은 4350여 명에 달한다. 각자 명칭을 내세운 개별 행회도 117개 정도로 파악되며, 그 가운데 가장 많은 비중을 차지한 것은 음악·가무·잡희 따위의 퍼포먼스를 담당한 행회다. 그림의 전체적인 구성이나 내용으로 볼 때 화가는 각각의 낱장을 완성한 다음 이것들을 연결해 하나의 장편으로 만들려는 의도를 지녔던 것으로 보인다. 아마 완성됐다면 100미터가 넘는 장편의 두루마리 형

식이 됐을 것이다. 낱장마다 제기(題記)가 기록되어 있고, 이것을 전부 합치면 4만 자가 넘는다.[8]

행회도라는 명칭이 붙은 만큼 행회의 뜻부터 간단하게 살펴보자. 중국에서 행회는 일반적으로 왕조 시대에 상품 경제를 담당하던 상업이나 공업의 업종별 동업 조직을 지칭하는 데 사용되지만, 이 그림에서 말하는 행회는 제의의 필요에 따라 가두 행진을 하기 위해 조직된 여러 종류의 단체를 가리킨다. 공연물과 연계된 주회(走會)나 과회(過會)의 뜻도 포함된다. 사전적 의미로 중국의 주회나 과회는 신선, 귀신, 전통 연극 속의 인물 등 각양각색의 캐릭터로 분장한 채 거리를 행진하면서 동시에 저마다 독특한 퍼포먼스를 펼쳐 신을 즐겁게 하는 것을 지칭한다.

〈천진천후궁행회도〉에 묘사된 퍼레이드는 전체 행렬의 선도 역할을 하는 행회와 공연물을 담당한 전반부 행렬 그리고 그 뒤를 따르는 후반부 행렬의 세 부류로 나눌 수 있다. 제1도와 제2도에 묘사된 문번성회(門幡聖會)와 태사성회(太獅聖會)가 메고 행진하는 깃발과 사자 조형물은 관례적으로 행렬의 선도 역할을 수행해왔으며, 그 뿌리는 북위 시대 불교의 행상 행렬에서 찾아볼 수 있다. 제3도부터 제36도 앞부분까지의 전반부 행렬은 모두 공연물을 담당한 팀으로 구성된다. 제36도 뒷부분부터 제89도까지의 후반부 행렬에는 신상을 태운 가마와 그에 수반되

는 의장 행렬을 중심으로 신에게 소원을 비는 허원(許願)이나 신의 가호와 은총에 감사하는 환원(還願)을 위한 행회 또는 행진에 필수적인 주악대 등 다양한 성격의 행회가 포함된다. 이런 배치 방식은 뒤에서 살필 일본 나가사키의 도시 축제 군치에서도 동일하게 발견된다.

전반부 행렬에 묘사된 공연물의 성격은 크게 '인물 캐릭터와 인공 조형물', '신체 기예', '노래와 춤 위주의 놀이', '연극' 그리고 '음악 연주'라는 다섯 가지로 구분할 수 있다. 이 가운데 특별히 살펴봐야 할 대상은 인물 캐릭터와 인공 조형물과 관련된 대각(擡閣)이므로 이에 대한 설명을 간단하게 덧붙인다.

〈천진천후궁행회도〉에서 대각은 제3도부터 제36도까지 모두 아홉 기가 묘사돼 있다. 이 중 맨 앞에 나오는 제3도의 대각만 만선보사영동성회(萬善報事靈童聖會)가 출품한 것이고, 나머지 여덟 기는 모두 염무강총통상(鹽務綱總通商)이 지원해 제작된 것이다. 퍼포먼스 행렬은 이 여덟 기의 대각 각각을 기준으로 삼아 골고루 분산 배치돼 있다. 재력이 가장 튼튼한 염무강총통상이 지원했다는 것은 각각의 대각을 제작하는 비용이 특별히 많이 소요됐다는 뜻이며, 그렇게 제작된 대각이 퍼포먼스 행회를 배치하는 기준이 됐다는 것은 이들 행렬이 전체 행렬 중에서도 하이라이트라는 의미다. 구체적인 사례로 〈천진천후궁행회도〉 제21도

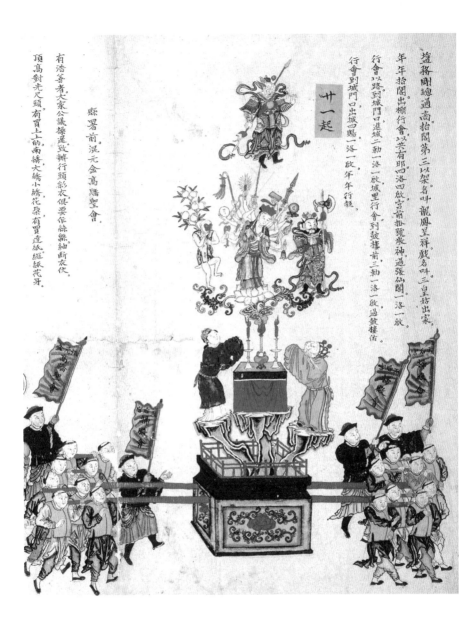

蓋務剛總通高抬閣第三以架名呼龍鳳呈祥戲名叫三皇姑出家。

年年抬閣出棚行會以業有那四落四啟宮前掛貌戲神過張仙閣一浴一啟。

行會以路到城門口進城二勒一浴二啟城里行會到敱檀前三勒一浴一啟過敱檀佑。

行會到城門口出城四賜一浴一啟年年行報。

廿一起

縣署前滉元金高騰聖會。

有浩善育大家公議擇邏致辦行頭紵衣俱要作絲繺紬斷衣伏。

頂高對光尺頭有買上□的兩綉大橋小橋花梁有買達紙繩紙花牙。

도판 30. 삼황고출가

의 '삼황고출가(三皇姑出家)' 이야기를 형상화한 대각을 예시하면 도판 30과 같다.

역사적으로 송나라 때 시작된 대각은 산차보다 늦게 출현한 형식이지만, 이후 갈수록 사람들이 더 선호하게 됐고, 그 결과 명·청 시대에 들어와서는 산차의 지위를 대체하기에 이른다. 그러므로 대각을 산차로 치환해놓고 보면 일본 축제에서 산차를 기준으로 퍼레이드를 편성하는 것과 동일한 원리가 적용되는 것이다.

18세기 일본 에도의
천하제와
그 그림

에도와 천하제

도쿠가와 쇼군의 거처인 에도성(江戶城)이 있던 에도는 1603년
막부가 설치된 이후 1868년까지 정치의 중심지였다. 에도라
는 명칭은 1868년 7월 17일 자로 도쿄(東京)로 바뀐다. 원래 지
방의 한적한 소도시에 지나지 않던 에도가 전국을 대표하는 거
대도시로 성장하는 것은 도쿠가와 이에야스가 이곳으로 거처
를 옮기면서부터 시작됐다. 1603년부터 1640년까지 공사를 거
쳐 대도시의 면모를 갖춘 계획 도시 에도는 이후 1657년 3월
2일부터 4일까지 이어진 메이레키(明曆) 대화재로 마을 대부분
이 소실되는 타격을 입지만, 이후 신속한 복구와 확장을 거쳐
거대도시로 탈바꿈하게 된다. 연구에 따르면 17세기 중엽부터
19세기 중엽까지 에도의 총면적은 줄곧 확장되는 추세를 보인

다.[9]

1647년 무렵: 43.95제곱킬로미터

1670~1673년: 63.42제곱킬로미터

1725년: 69.93제곱킬로미터

1865년: 79.80제곱킬로미터

인구 또한 계속 늘어나 가장 전성기라 할 덴포(天保, 1830~1843)
연간에는 대략 130만 명에 달했을 것으로 추산하기도 한다. 나이
토 아키라(内藤昌)는 무가지(武家地)에 65만 명, 사사지(寺社地)에
5만 명, 정인지(町人地)에 60만 명 정도가 살아서 총인구가 130만
명 정도라고 추정했다.[10] 정확한 인구수에 대해서는 여러 가지
설이 제기됐으나 대부분은 100만 명이 넘었을 것으로 추정한다.

이런 도시의 성장과 인구 집중을 배경으로 천하제(天下祭, 덴카
마쓰리)의 퍼레이드는 교토의 지원제처럼 에도의 화려함을 과시
하는 꽃으로 기능하게 된다. 물론 이런 현상의 배후에는 성하정
(城下町)에 거주하는 정인(町人, 조닌)의 활약이 지대했다. 정인은
16~17세기를 거치면서 도시의 성하정에 모여든 상공인 계층을
가리키는데, 이들은 풍부한 자금과 뛰어난 기술을 바탕으로 독
자적인 도시 문화를 형성하는 데 기여한 것으로 평가된다.

흥미로운 점은 정치의 중심이 교토에서 에도로 옮겨오는 기간에 나타난 도시 축제 행렬의 흥행과 지속 현상이 북송의 변경과 남송의 임안을 거치면서 중국에서 나타난 현상과 유사한 궤적을 그린다는 것이다. 아마도 이것은 두 나라의 도시가 갖춘 구조적 유사성, 예컨대 시내 도로가 정비되고 대로변에 상점이 즐비하게 들어서고 상공인의 역할과 영향력이 확대되고 소비 인구가 증가하는 등의 요인으로 말미암은 변화 때문에 그런 것으로 해석된다.

도쿠가와 막부가 들어선 이래로 에도를 대표하는 도시 축제 천하제는 어용제(御用祭, 고요마쓰리)라고도 한다. 일반적으로 에도의 수호신인 신전명신(神田明神)을 섬기는 신전제(神田祭, 간다마쓰리)와 도쿠가와 가문의 씨족신 산왕권현(山王權現)을 모시는 산왕제(山王祭, 산노마쓰리)를 합쳐서 부를 때 천하제라고 한다. 둘은 원래 별개로 거행됐으나 1681년부터 격년으로 열리기 시작했다. 이후 산왕제는 자(子)·인(寅)·진(辰)·오(午)·신(申)·술(戌)년 6월 15일에, 신전제는 축(丑)·묘(卯)·사(巳)·미(未)·유(酉)·해(亥)년 9월 15일에 거행되는 것이 관행으로 자리 잡았다.

일본에서 천하라는 말은 시대에 따라 뜻이 달라서 무로마치(1338~1573) 시대 후기만 하더라도 '교토와 그 주변 지역'이라는 한정된 의미로 사용됐다. 그러다가 오다 노부나가, 도요토미 히

데요시, 도쿠가와 이에야스를 거치면서 일본 전역을 장악한 사람을 가리키는 말로 천하인(天下人)이라는 용어가 사용된다. 이 시기에 명실상부한 천하인으로 인정받은 사람은 히데요시와 이에야스 정도인데, 이들은 모두 무력으로 일본 전역을 장악하고 통치하는 정권을 세웠지만 천황의 신하를 자처했다는 공통점을 지닌다.

따라서 에도 시대에 거행된 천하제는 실질적으로는 최고 권력자의 축제지만, 표면적으로는 지존의 축제를 표방하지 못한다. 황제 한 사람을 정점으로 하는 중국과 달리 천황과 쇼군이 명목상의 지위와 실제 권력을 나눠 가진 일본 역사에서는 성절과 같은 성격의 축제는 찾아볼 수 없다. 천하인이 실권을 쥐더라도 명목상으로는 천황의 신하일 뿐이고, 천황은 명목상으로 일인자이긴 하지만 실권이 없기 때문에 어느 누구도 성절과 같은 축제를 시도하기는 어려웠을 것이다. 이 점이 18세기 중·일 두 나라에서 전개된 최고 권력자의 축제가 지닌 중대한 차이라고 할 수 있으므로 미리 언급해둔다.

그림에 묘사된 18세기 에도의 천하제 행렬

이 책에서 대상으로 삼은 그림은 18세기 초기 산왕제의 퍼레이

드를 화폭에 옮긴 〈강호산왕제례지도(江戶山王祭禮之圖)〉와 19세기 초기 신전제의 퍼레이드를 화폭에 담은 〈신전명신제례회권(神田明神祭禮繪卷)〉이다.[11] 두 그림의 시차를 고려하면 18세기에 전개된 천하제의 양상과 흐름을 이해하는 데 유용하리라 판단된다.

〈강호산왕제례지도〉는 세 권으로 구성된 종이에 그린 채색화로, 작가는 알려지지 않았으며, 현재 도쿄 일지신사(日枝神社, 히에신사)에 소장되어 있다.[12] 크기는 세로가 29센티미터 남짓, 가로가 세 권을 합쳐서 대략 45미터에 달하는 장편이다. 1825년의 신전제 중에서 어고제(御雇祭)를 묘사한 〈신전명신제례회권〉역시 종이에 그린 채색화로, 작가는 알려지지 않았으며, 현재 전해지는 것은 여섯 개의 두루마리 형태로 국립국회도서관에 소장되어 있다. 크기는 세로가 29센티미터 남짓, 가로가 모두 합쳐서 50미터를 넘는 장편이다.

〈강호산왕제례지도〉에 묘사된 행렬은 대략 50개의 장면으로 나눌 수 있는데, 전체 행렬을 이끄는 선도를 제외하면 35개 이상의 마을에서 준비한 퍼포먼스 팀들이 먼저 나오고 신여와 의장행렬은 맨 뒤쪽에 안배되어 있다. 분량으로 보면 40여 개의 장면을 차지하는 퍼포먼스 행렬이 압도적이다. 서로 다른 산차를 중심으로 구성된 개별 행렬은 자신들의 화려함을 과시하기 위해

다양한 풍류(風流)를 갖추었다. 분장한 캐릭터나 인형 외에 가부키와 같은 연극 행렬도 보인다.

〈신전명신제례회권〉에 묘사된 장면은 네 개 마을에서 준비한 다섯 가지 산차 퍼레이드에 초점을 맞추고 있지만 화폭의 길이는 오히려 〈강호산왕제례지도〉보다 길어졌고, 참가한 사람들의 복장이나 볼거리의 다채로움, 세련미도 한층 높아졌다. 물론 어고제라는 별명에서 보듯이 막부의 의중이 작용한 행렬이기는 하지만 그것을 실제로 준비한 정인(町人)의 취향과 의지 또한 크게 작용했으리라는 점을 부인하기는 어렵다.

두 그림에 묘사된 인공 조형물의 형상 몇몇을 비교해 보면 다소 간의 변화도 감지할 수 있다. 산왕제 산차에는 노(能) 의상을 입은 조(尉)와 우바(姥)라고 하는 노부부 인형이나 사마귀가 수레바퀴를 막는다는 당랑거철(螳螂拒轍) 조형물 외에 단순히 전시용 칼이나 활을 싣고 가는 사례도 보인다. 이에 비해 신전제의 산차는 이야기를 형상화한 조형물 일색이다. 향로 위 소나무에 산호와 보물, 바위 위 앵두나무에 하나사카지지(花咲爺, 꽃을 피우는 할아버지) 이야기 속의 인물들, 바위 위 감나무에 게와 원숭이, 파도 위 바위에 소나무와 산호 등 대형 산차에 가설된 조형물은 하나같이 널리 알려진 이야기 속에서 이미지를 가져왔고, 그 장식이나 정교함이 한층 세련된 모습을 보여주고 있다. 도판 31-1은 산왕제

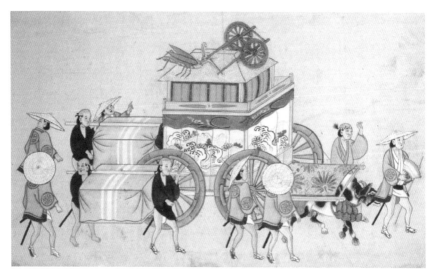

도판 31-1. 산왕제 산차
도판 31-2. 신전제 산차

산차의 '당랑거철', 도판 31-2는 신전제 산차의 '바위 위 감나무에 게와 원숭이' 조형물인데 이 둘을 비교해보면 앞에서 말한 변화 정도는 어렵지 않게 감지할 수 있으리라 생각된다.[13]

19세기 일본 나가사키의 군치와 그 그림

나가사키의 군치

나가사키시(長崎市)는 현재 일본 나가사키현 중부에 위치한 항구 도시다. 일본의 서쪽 변두리에 위치한 나가사키가 17세기부터 일본 전국을 대표하는 무역항으로 부상해 번영을 누린 배경에는 에도 시대 도쿠가와 막부가 견지했던 쇄국 정책이 있다. 당시 쇄국 정책의 핵심은 막부의 무역 독점과 기독교 금지였는데, 이것이 지대한 영향을 미친 것이다.

17세기 초 전국을 통일한 도쿠가와 막부는 1616년에 일본의 대외 무역항을 나가사키와 히라도(平戶) 두 항구로 한정한다. 1623년에 포르투갈인을 추방하고 1624년에 에스파냐와 단교한 이후 1635년에는 중국 선박의 기항지를 나가사키로 한정한다. 1636년에는 나가사키에 데지마(出島)를 건설하고 외국과의 무

역을 이곳으로 제한한다. 1639년에는 16세기부터 왕래하던 포르투갈 상선의 내항을 금지하고, 1641년에는 히라도에 있던 네덜란드 상관(商館)을 나가사키의 데지마로 옮긴다. 1689년에는 나가사키에 중국인의 거주지와 화물 창고를 건설한다. 이런 일련의 시책을 배경으로 나가사키는 17세기 중엽부터 19세기 중엽까지 네덜란드와 중국을 상대로 하는 무역을 독점하게 된다.

종교적 측면에서 보면 정권 초기 무역을 촉진하기 위해서 기독교를 묵인하는 태도를 취하던 도쿠가와 막부는 선교사의 도래가 이어지고 신도 수가 70만 명으로 증가하자 경계하는 쪽으로 돌아선다. 결국 1612년에 에도, 교토, 나가사키 등의 직할 도시에 기독교 금지령을 내린다. 한편 나가사키에서는 1625년에 15세기부터 존재했던 추방신사(諏訪神社), 삼기신사(森崎神社), 주길신사(住吉神社)를 바탕으로 하여 추방신사가 재건되어 나가사키의 수호신을 모시게 된다.[14]

이러한 정책을 배경으로 나가사키 현지에서는 일본과 네덜란드, 중국 문화가 섞이는 현상이 나타나게 되고, 그 결과가 현지의 축제 군치(くんち)에 반영된다. 이것은 후술하게 될 〈기양추방명신제사도(崎陽諏訪明神祭祀圖)〉를 통해 확인할 수 있다. 이 그림을 보면 19세기 군치의 퍼레이드에 네덜란드인과 중국인이 참가한 것을 알 수 있다.

1634년에 시작된 것으로 알려진 군치는 현지에 소재한 추방 신사의 추계 대제(大祭)를 가리킨다. 군치 때 추방신사, 삼기신 사, 주길신사의 신을 모신 가마 3기가 순행에 나서는 것은 현재 추방신사의 뿌리가 이들 3사이기 때문이다.

축제 때 공연을 담당하는 정(町)을 용정(踊町, 오도리초·오돗초)이 라고 한다. 1672년 나가사키에는 모두 77개의 정이 있었기 때문 에 11개 정을 1개 조로 묶어 총 7개 조로 나눈 다음 1년마다 1개 조씩 번갈아 봉납을 담당하기 시작했으며, 이렇게 7년을 주기로 도시의 모든 정이 참가하는 방식은 1676년에 제도화된 것으로 알려져 있다. 현재 나가사키시에 남아 있는 정은 59개뿐이지만, 군치 때 공봉을 하는 방식은 예전과 마찬가지로 7개 조가 교대 로 담당하던 전통을 고수한다. 그러므로 지금도 나가사키 군치 의 공연물을 제대로 보려면 7년이 소요된다.

나가사키의 군치는 지금까지 잘 계승되고 있기 때문에 나가 사키 전통예능진흥회가 개설한 사이트에 접속하면 전반적이고 개괄적인 정보를 쉽게 얻을 수 있다. 신사에 봉납되는 공연물은 현재 국가가 지정한 중요무형민속문화재로 등록되어 있다. 매년 10월 7일부터 9일까지 3일 동안 거행되는 축제 기간에는 상서 산정(上西山町)에 위치한 추방신사, 진정(賑町)에 위치한 중앙공 원, 원선정(元船町)에 위치한 어려소(御旅所), 단야옥정(鍛冶屋町)

에 위치한 팔판신사(八坂神社) 등지에서 퍼레이드의 퍼포먼스를
접할 수 있다.

그림에 묘사된 19세기 나가사키의
군치 행렬

작자 미상의 〈기양추방명신제사도〉는 대략 간세이(寬政) 12년
(1800)부터 분세이(文政) 원년(1818) 사이에 제작됐을 것으로 추
정되며, 현재 상중하 세 권으로 전해진다. 크기는 세로 22센티미
터, 가로가 세 권 모두 합쳐서 38미터가 넘는 장편이며, 소장처
는 오사카 부립 나카노시마 도서관(大阪府立中之島圖書館)이다. 현
재까지 전해지는 군치와 관련된 시각 자료 중에서 퍼레이드와
마을(町)의 전경을 가장 자세하게 묘사한 작품으로 평가된다.

상권과 중권에 담긴 내용은 용정 행렬과 그들이 행진하는 거
리의 경관이다. 선도 행렬을 필두로 당해 연도 공연물의 공봉을
책임진 11개 용정이 줄지어 행진하는 대로의 양옆으로는 점포
가 빼곡하게 들어서 있어서 마치 양편의 가게들이 가운데의 대
로를 감싼 것 같은 느낌을 준다. 이렇게 대로 양편의 경관과 함
께 가운데 거리를 지나는 행렬을 묘사하는 구도는 청나라 때 강
희제와 건륭제의 〈만수성전도〉에서 보았던 그것과 흡사하다.

하권에 담긴 내용은 신을 태운 가마가 원래의 거처로 돌아가는 환어(還御) 행렬 장면이다. 여기서도 대로 양편의 점포가 행렬과 함께 화면에 담겨 있다. 호위대를 수반한 신의 가마는 추방신사, 주길신사 그리고 삼기신사의 순서로 행진하며, 가마 앞에서는 중국의 십팔반무예처럼 다양한 기와 무기 등을 든 의장대가 길잡이 역할을 한다.[15] 가마 뒤로는 호위하는 사람, 제의 관계자, 현지의 명망가 외에 네덜란드어와 중국어 통역사, 네덜란드인과 중국인까지 따르고 있다.

가마 행렬 뒤를 따르는 무리 속에 네덜란드인과 중국인이 보이는 것은 나가사키에서만 발견되는 독특한 특징이라고 할 수 있다. 앞에서 언급했듯이 나가사키는 폐쇄 정책을 썼던 에도 시대에 정부의 허가를 받은 독점적인 무역항이었고, 특히 네덜란드인과 중국인은 공식 허가 아래 마을을 이루어 상주했기 때문에 군치 행렬에 이런 사정이 반영된 것으로 보인다.

상권과 중권에 묘사된 행렬은 모두 공연물을 담당한다는 공통점이 있는데, 모두 열두 개의 정(町)에서 준비한 행렬이 이어진다. 앞에서 언급했듯이 해마다 당번 역할을 하는 정은 두 번째부터 마지막까지이고, 맨 앞의 정은 열한 개 정의 선도 역할을 한다. 그 내용을 구체적으로 들여다보면 다음과 같다.

선도는 기합정(嵜合町)에서 준비한 행렬로 추정되는 82명이

다. 본용(本踊り)이라는 춤을 추는 무용수와 조립식 무대를 멘 사람들, 악대, 가마, 호위 무사, 기타 필요한 도구를 멘 사람들 등으로 구성된다.

두 번째는 상축후정(上筑後町)[16]에서 준비한 행렬로 인원은 80여 명에 달한다. 정을 상징하는 산모(傘鉾, 가사호코)가 선두에 서고, 그 뒤를 무용수, 두 사람이 조를 이룬 남색 사자 한 마리, 달 모양의 바퀴(月輪) 조형물, 무대, 악대, 기타 도구를 멘 사람들의 순으로 행진한다. 이 팀의 핵심 공연물은 사자춤이다. 이 지역의 사자춤은 통상적으로 달 모양의 바퀴를 놀리며 추는 춤과 불의 고리를 가지고 추는 춤에서 시작해 사자춤으로 이어진다. 2인 1조의 사자춤에서는 귀, 발, 꼬리를 이용한 다양한 재주가 함께 펼쳐진다.

세 번째는 본롱정(本籠町)[17]에서 준비한 행렬로 인원은 140여 명이다. 본롱정은 중국인의 화물을 운송하는 데 필요한 바구니 등을 제작하는 장인들이 살던 마을이어서 용춤을 핵심 공연물로 삼는다. 정을 상징하는 산모 뒤로 중국인 복장을 한 사람들이 깃발과 화개를 들고 선도 역할을 하고, 그 뒤로 용춤을 추는 무리, 악대, 무대 배경으로 만든 조형물, 변발한 중국 복장의 아이들, 죽마를 착용한 사람, 중국 복장의 무장, 악대, 무대, 무용수를 위한 가마, 기타 필요한 물품을 메고 가는 사람들이 줄을 지어 행

도판 32. 〈추방제례도회권〉 중 대살마 행진 장면

진한다. 이 행렬의 전반적인 특징은 일본풍과 중국풍이 뒤섞여 있다는 것인데, 일본 복장의 성인 여성이 변발을 한 중국 복장의 아이를 데리고 가는 장면은 그런 특징을 단적으로 보여준다.

네 번째는 승산정(勝山町)이 준비한 행렬로 인원은 86명에 달한다. 대살마(大薩摩, 오자쓰마)라고 하는 조형물의 퍼레이드가 볼거리의 핵심이다. 열두 가지 사물을 제재로 형상화한 조형물은 쌍어, 흰쥐, 용, 악기, 물고기, 붓과 벼루, 탈, 옥수수, 호리병박과 메기, 주사위와 바둑판, 은화를 상징하는 은습혈목(銀拾頁目), 꽃을 꽂은 큰 병이다. 도판 32는 〈추방제례도회권(諏訪祭禮圖繪卷)〉에 묘사된 대살마 퍼레이드 장면인데, 중국의 대각 행진과 유사한 느낌을 준다.[18]

다섯 번째는 만옥정(万屋町)에서 준비한 행렬로 인원은 157명에 달한다. 고래잡이배와 참고래 조형물을 끄는 무리, 고래를 부위별로 잘라서 운반하는 사람 무리, 악대가 들어가 있는 헛간 조형물을 메고 가는 무리 등이 줄지어 행진한다. 큰 고래, 조각배, 헛간 모양의 조형물을 이용해 고래를 잡아서 항구로 끌고 온 다음 헛간에 넣고 풍어를 축하하기까지의 과정을 표현하는 퍼포먼스다. 고래 조형물 안에는 사람이 들어가 물을 4~5미터까지 뿜어 올리기도 하고, 바다를 휘젓고 다니는 모습을 표현하기도 한다. 뱃사공을 연기하는 아이들은 작은 배에 올라타 고래잡이 노

래를 부른다.

여섯 번째는 이름을 알 수 없는 정에서 준비한 행렬로 인원은
97명이다. 신관(神官)과 무녀 등이 행렬의 핵심을 이룬 것으로 보
아 공연물은 춤에 초점을 맞춘 것으로 보인다.

일곱 번째는 이세정(伊勢町)에서 준비한 행렬로 인원은 79명
이다. 높은 대나무 사다리를 들고 가는 무리로 보아 이들의 공연
물이 사다리를 타는 재주임을 쉽게 알 수 있다. 본 그림에서는
도구를 메고 가는 장면으로만 처리됐지만, 다른 자료에서는 이
들이 공연장에서 사다리 타기를 시연하는 장면을 접할 수 있다.

여덟 번째는 동빈정(東濱町)에서 준비한 행렬로 인원은 131명
이다. 1672년에 빈정(濱町)을 동서로 나누면서 이런 명칭이 붙었
으며, 이후 나가사키 최고의 번화가로 성장한다. 지금은 이 명칭
이 사용되지 않지만, 군치에서는 여전히 사용된다. 현재는 용궁
을 싣고 있는 배(龍宮船)라는 조형물로 펼치는 퍼포먼스가 핵심
이지만, 그림 속의 행렬은 오히려 현지에 거주하는 중국인의 풍
속을 재현하는 데 초점을 맞추고 있다. 중국의 옷을 차려입고 행
진하는 악대, 코끼리 조형물과 그것을 타고 가는 아이, 마조를 태
운 윤거(輪車)를 끌고 가는 변발의 아이들, 중국 복식을 하고 죽
마를 착용한 사람과 그 뒤를 따르는 무장들 등은 모두 중국인의
풍속과 연결되어 있음을 드러낸다. 행렬 뒤쪽에서 현재의 용궁

선과 연결할 수 있는 용궁문(龍宮門) 조형물을 메고 가는 일본 복식의 무리도 볼 수 있다.

아홉 번째는 팔번정(八幡町)에서 준비한 행렬로 인원은 89명이다. 산복(山伏, 야마부시)이라는 수험도(修驗道)의 수도자로 꾸민 인물들이 행렬의 핵심이다. 마을에 있는 팔번신사(八幡神社)의 개조(開祖)가 수험도의 수도자였기에 이 퍼포먼스가 생겼다고 한다.

열 번째는 강호정(江戶町)에서 준비한 행렬로 네덜란드 악대, 네덜란드 복식으로 치장한 사람들, 네덜란드 가구 등이 볼거리다. 참가 인원은 68명이다.

열한 번째는 은옥정(銀屋町)에서 준비한 행렬로 가로(家老)의 매사냥과 관련된 일체의 요소를 시각화해서 보여주는 데 초점을 맞추고 있다. 에도 시대에 가로는 번주(藩主)를 도와 행정을 처리하는 중신(重臣)이었다. 가로와 호위 무사 외에 매시냥꾼인 응장(鷹匠), 궁수와 조총수, 사냥개를 모는 사람, 사냥한 짐승, 조총에 큰 매를 걸고 행진하는 사람 등 다양한 군상을 접할 수 있다.

열두 번째는 대정(袋町)에서 준비한 행렬로 가면 악극인 노(能) 무대와 연기자가 핵심을 이룬다. 인원은 97명이다.[19]

그림에 투영된
중·일 도시 축제 행렬의
미적 지향

강희제와 건륭제의 만수성전을 화폭에 담은 2종의 〈만수성전
도〉는 모두 고대 유가(儒家)의 공성작악론(功成作樂論)에 기초한
무무(武舞)의 전통을 배경으로 제작된 것이다. 유가의 미학 사상
인 예악론에 따르면 큰 공이 이루어지면 악(樂)을 만들고 다스림
이 두루 미치게 되고 예(禮)도 갖추게 된다. 악은 상하를 화목하
게 하고 예는 존비나 귀천의 등급을 분명히 하므로 상호 보완 관
계에 있으며, 악을 만들 때는 반드시 군왕의 공업(功業)을 전제로
한다.[20] 그런데 완성된 그림은 엄청난 낭비로 느껴질 만큼 물량
공세의 극치를 보여준다. 강희제와 건륭제는 현실 그 이상을 꿈
꾸면서 자신들의 욕망을 억제하기보다는 오히려 한껏 분출한 것
이다. 그래서 북경 한복판 대로에 이상적 도시이자 꿈에 그리던
도시라면 마땅히 이 정도는 되어야 한다는 듯이 선경(仙境)을 구
현했고, 그런 다음 자신들이 성취한 위대한 공업의 자취를 길이

길이 과시하기 위해 그렇게나 많은 수고를 거쳐서 장편 거질의 그림으로 남긴 것이다.

19세기가 되자 그런 황제의 시도에 부응하려는 듯 천진이라는 도시의 백성도 자신들의 축제인 천후궁묘회를 통해 물량 공세의 극한을 보여주고자 했다. 화려한 축제 행렬을 접한 화가는 마치 자신의 사명인 양 기록화처럼 장면 장면을 그림으로 옮겨놓았으니, 그 결과물이 바로 〈천진천후궁행회도〉다.[21] 황제처럼 관과 민을 막론하고 전국적으로 동원할 힘도 없고 도심의 대로를 선경으로 탈바꿈시킬 역량도 없었지만, 천진 사람들은 오랜 기간 축적된 경험의 노하우를 한껏 발휘해 도심에서 그들 나름의 선경을 구현하고 제반 악무와 연희가 망라된 축제를 펼쳤다. 그리고 화가는 그 모습을 손에 잡힐 듯이 생생하게 정지된 화면 속으로 옮겨놓았다.

필자는 만수성전과 천후궁묘회를 묘사한 그림을 보면서 그 미적 지향이 마치 요리의 가짓수가 으뜸이라는 만한석(滿漢席)의 상차림이 추구하는 그것과 흡사하다는 느낌을 강하게 받는다. 청나라 남방의 양주(揚州)라는 도시를 꿰뚫고 있었던 이두(李斗)의 전언에 따르면, 만한석은 다섯 차례에 걸쳐 무려 130가지에 달하는 요리가 나온다. 관련 기술을 인용해보면 다음과 같다.

상매매가(上買賣街) 앞뒤의 사찰과 도관에는 모두 큰 주방을 갖추고 6부의 여러 관리에게 음식을 제공하게 했다.

첫째 요리는 1호 5궤완 열 가지다. 연와계사탕(燕窩鷄絲湯), 해삼회저근(海參匯猪筋), (…)

둘째 요리는 2호 5궤완 열 가지다. 즉어설휘웅장(鯽魚舌匯熊掌), 미조성순저뇌(米糟猩唇猪腦), (…)

셋째 요리는 세백갱완(細白羹碗) 열 가지다. 저두가강요압설갱(猪肚假江瑤鴨舌羹), 계순죽(鷄笋粥), (…)

넷째 요리는 모혈반(毛血盤) 20가지다. 획자합이파소저자(獲炙哈爾巴小猪子), 유작저양육(油炸猪羊肉), (…)

다섯째 요리는 양설(洋碟) 20가지와 열흘권주(熱吃勸酒) 20가지, 소채설(小菜碟) 20가지, 고과십철탁(枯菓十徹桌), 선과십철탁(鮮菓十徹桌)이다.

이것이 이른바 '만한석'이다.[22]

육(陸)·해(海)·공(空)의 재료를 총동원해 만든 갖가지 요리에다 다양한 후식과 음료에 이르기까지 이름만 들어도 포만감을 느낄 정도로 실로 성대한 상차림이 아닐 수 없다. 그런데 이 만한석과 오버랩 되는 것이 위계질서의 정점에 위치한 황제와 그 신하들이 합심해서 준비한 만수성전이다. 차이라면 전자가 후

각과 미각의 욕구를 해소해주는 거대한 '음식상'이라면, 후자는 시각과 청각의 욕구를 해소해주는 질펀한 '놀이 상'이라는 정도일 뿐이다.

준비된 공연 프로그램이 관객에게 어떤 인상을 주었는지에 대해서는 무엇보다 중요한 것이 당시 행사를 체험했던 사람들의 증언이라 하겠는데, 마침 조익(趙翼, 1727~1814)의 글 중에 1751년 거행된 황태후의 만수성전을 보고 난 뒤 적은 소감이 전해진다. 조익은 한림편수(翰林編修)에서 시작해 귀주귀서병비도(貴州貴西兵備道)까지 관리의 길을 걸었던 인물이자 한편으로는 원매(袁枚)·장문도(張問陶)와 함께 청나라 성령파(性靈派)의 3대가로 병칭된 문인이기도 하다. 이런 정도의 인물이 실제 행사를 구경한 다음 남긴 글이라면 당시 식자층이 공감했던 부분이 무엇이었는지 엿볼 수 있으리라 생각된다. 다음은 조익이 쓴 《첨폭잡기(簷曝雜記)》에 수록된 구절을 옮긴 것이다.

황태후의 생신이 11월 25일이다. 건륭 16년(1751)에 육순 생신을 맞이해 중앙과 지방 각 신하들이 도읍으로 들어와 큰 경축 행사를 거행했다.

(가) 서화문(西華門)에서 서직문(西直門) 바깥 고량교(高粱橋)까지 10여 리 길에, 각각 구역을 나눠 결채(結綵)하고 등롱을 매달고 누각

까지 만들었네. 천가(天街)가 본래 광활했건만, 길 양편으로 상점 하나 안 보이네. 비단으로 만든 산하, 금은으로 만든 궁궐, 비단을 잘라 만든 꽃, 금을 얇게 입힌 옥, 아홉 색 등불, 칠보 좌석, 붉고 푸른 빛이 어우러진 그 모습 이루 형용하기 어렵구나.

(나) 수십 보 간격으로 설치된 희대에서는, 남북의 각종 성강극종(聲腔劇種)에다 사방의 음악까지 갖춰놓고 아이들과 아름다운 배우들 능숙하게 노래와 춤을 펼치는데, 후반부 끝나기도 전에 전반부 이미 시작되네.

(다) 왼쪽을 보아도 놀랍고, 오른쪽을 보아도 아찔하네. 구경꾼들은 마치 신선이 사는 봉래산에라도 들어선 것처럼, 옥으로 만든 집에서 예상곡(霓裳曲)을 들으며 우의무(羽衣舞)를 관람하네.[23]

저자 조익이 행사에서 주목한 대상은 (가)와 (나)로 정리할 수 있고, 총체적 소감은 (다)에서 알 수 있다. (가)는 행사 공간에 대한 기술인데, 이는 모두 (나)에 언급된 놀이들을 위해 조성된 가상의 공간이기도 하다. 10여 리 길에 조성됐으며 광활한 천가(天街)에 상점 하나 보이지 않을 정도라고 하니, 그 규모를 짐작할 만하다. 공간을 채운 것은 비단으로 만든 산하, 금은으로 만든 궁궐, 비단을 잘라 만든 꽃, 금을 얇게 입힌 옥, 아홉 가지 색깔의 등불, 칠보 좌석 등으로 하나같이 일반인에게는 그림의 떡과도 같

은 귀하고 사치스러운 것이다. 그런데 그런 인공물이 너무 많아서 이루 형용하기 어려울 정도라고 했다. (나)에서 남북의 성강극종(聲腔劇種)에다 사방의 음악을 갖추어놓았다고 한 것은 일반인이라면 전국을 돌아다니지 않으면 접할 수 없는 각지의 유명한 희곡이나 기예를 죄다 모아놓았음을 말하는 것이다. 공간을 채운 궁궐, 꽃, 옥, 등불, 좌석이나 남북 각지에서 가져온 다양한 성강극종 하나하나를 상차림 위에 올라간 개별 요리에 비유한다면 만수성전은 그야말로 놀이로 차린 성대한 만한석에 다름 아니다.

이렇게 현세에서 접할 수 있는 최고의 무대와 공연이 어우러진 공간을 지나노라면 구경꾼은 누구나 '신선이 사는 봉래산에라도 들어선 것' 같은 착각에 빠질 수밖에 없었을 것이니, 이 또한 각종 요리를 통해 맛의 절정을 느낀 미식가의 황홀함에 비유할 수 있을 것이다.

결국 조익의 감상문은 행사를 통해 드러내고자 한 건륭제의 미적 지향이 현실 그 이상의 초월적 공간, 곧 그런 태평낙원의 형상을 통해 태평성세를 과시하려는 입상진의에 있음을 알려주는 것이며, 자신들이 성취한 위대한 공성의 자취를 길이길이 과시하기 위해 제작된 그림의 지향 또한 거기에서 벗어나지 않는 것이다.

청나라 대도시에 살던 상인층은 사회적으로 신사(紳士)라는 지배층 아래 자리매김돼 있었지만, 재력이라는 실질적 힘이 있었고 스스로 그 힘의 위력을 자각하고 있었다. 이들은 이익을 추구한다는 본질적 성격으로 인해 권력과 타협하고 순종하면서도 동시에 돈 없는 사람과 구별되는 자신들의 강력한 존재감을 드러내고자 했다. 〈천진천후궁행회도〉에 묘사된 행렬은 바로 그런 지역의 유력자들이 조직한 것이며, 그 가운데서도 핵심 장면이라 할 놀이패의 행진은 결국 상인층과 지역 신사의 미적 지향을 담아낸 것이라 할 수 있다. 위로 황제와 관료가 제시한 뜻을 수용하는 한편으로 재력을 한껏 투입해 돈 없는 서민에게 자신들의 존재감을 마음껏 과시할 수 있는 그런 화려함과 사치를 추구한 것이다.

〈천진천후궁행회도〉에서 그들의 지향을 가장 잘 보여주는 장면이 긴 행렬의 중심축을 이루는 아홉 기의 대각이다. 각 대각이 취한 캐릭터와 이야기는 다음과 같다.

제3도의 대각: 소설《봉신방(封神榜)》에 나오는 '주(周)나라의 무왕(武王)이 상(商)나라의 주왕(紂王)을 토벌하는 이야기'에 등장하는 세 명의 '영동(靈童)'

제14도의 대각: '신선이 장수를 기원한다(仙人上壽)'는 민속에서 취

한 여섯 명의 '신선'

제18도의 대각: 벽사의 신 종규(鍾馗)가 누이를 시집보낸다는 이야기 '판관가매(判官嫁妹)'에 등장하는 여섯 명의 캐릭터

제21도의 대각: '삼황고(三皇姑)의 출가' 전설에 등장하는 여섯 명의 캐릭터

제24도의 대각: 소설 《수호전》 중 '방랍을 평정하다(平方臘)'에서 취한 여섯 명의 캐릭터

제27도의 대각: 소설 《서유기》 중 '홍해아(紅孩兒)의 방해를 극복하고 화염산(火焰山)을 통과하는 삼장법사 일행의 이야기'에서 취한 여섯 명의 캐릭터

제30도의 대각: 소설 《봉신방》에 나오는 '십절대진(十絶大陣)' 이야기에서 취한 여섯 명의 캐릭터

제33도의 대각: 팔선(八仙)의 한 명인 '여동빈(呂洞賓)'이 양호(梁灝)의 붓 대롱 속에 숨어서 위험을 피한다는 이야기'[24]에서 취한 여섯 명의 캐릭터

제36도의 대각: 불교의 '목련존자(木連尊者)'가 18층 지옥으로 뛰어들어 모친을 구하는 이야기'[25]에서 취한 여섯 명의 캐릭터

이들 캐릭터의 공통점은 모두 초월적 능력을 지닌 존재, 곧 신선과 같은 인물이라는 것이다. 어린아이를 그런 캐릭터로 분장

해 공중에 떠 있는 것처럼 실감 나게 재현해 만든 인공 조형물의 공교로움은 캄캄한 밤하늘을 배경으로 구경꾼에게 신선과 함께 한다는 착각을 불러일으키기에 부족함이 없었을 것이다. 그러므로 천진의 천후궁묘회에서 행렬을 조직한 주체들의 미적 지향 또한 만수성전을 조직한 이들과 다르지 않다고 생각된다.

중국 사회의 핵심층에서 추구한 형식미를 표현한 것이 〈만수성전도〉라면 〈천진천후궁행회도〉는 그 핵심을 둘러싼 제2선의 인물들이 추구한 형식미를 묘사한 것이다. 마치 지배층과 피지배층, 수도와 지방 도시, 성안과 성 밖의 위계적 상하 관계에 대응하는 듯이 말이다.

이제까지 다소 장황하게 중국의 양상을 논한 것은 일본에서 보이는 양상 또한 이것과 흡사하게 전개됐기 때문이다. 오다 노부나가의 갑작스러운 사망으로 권력을 틀어쥐게 된 도요토미 히데요시가 임진왜란 발발 전에 요구했던 사항이 한국에서는 통신사 파견과 명나라를 치기 위해 길을 빌려달라는 가도입명(假途入明)으로 알려져 있으나, 원래는 조선 왕의 입조(入朝)와 정명향도(征明嚮導)였다. 가도입명과 정명향도는 의미상 차이가 크지 않으나 어조는 후자가 훨씬 공격적이다. 또 조선 왕의 입조를 요구한 데서는 조선을 속국 수준으로 여기고 명나라 정도 되어야 자신들의 싸움 상대가 될 수 있다는 오만함이 배어 있다. 여기서

도판 33-1. 에도성의 정인지와 〈희대승람〉에 묘사된 범위
도판 33-2. 〈강호명소도회〉 중 준하정 상점가의 경관

히데요시의 요구를 거론한 이유는 역사적 사실을 논하려는 것이 아니라, 그가 중국을 경쟁 상대로 의식했다는 사실을 지적하기 위한 것이니, 그와 유사한 사고가 18세기 에도의 도시 축제 행렬을 그린 그림의 바탕에서도 감지되기 때문이다.

18세기 초기의 〈강호산왕제례지도〉와 19세기 초기의 〈신전명신제례회권〉을 함께 놓고 보면, 에도의 상공인이 도시 축제 행렬에 경쟁적으로 참여해 재력과 물력을 과시하는 풍조가 18세기를 관통하던 추세였음이 뚜렷하게 드러난다. 이런 현상을 초래한 주된 요인으로는 내부적으로 상공인 계층이 에도시민의 주축으로 성장했다는 점을 꼽을 수 있다. 앞에서 언급했듯이 덴포 연간 (1830~1843)의 인구 130만 명 중에서 정인지에 거주하던 상공인 수는 60만 명에 달했다. 이 수는 65만 명으로 추산되는 무사 계층과 함께 상공인 계층이 확고하게 에도시민의 양대 축이었음을 말해준다. 상공인은 무사 계층과 함께 에도를 구역별로 나누어 차지하고 있었는데, 그들이 거주하던 정인지가 바로 에도 번화가의 중심지였다. 18세기 이후 에도가 구가하던 부유함과 번화함을 시각적으로 과시한 장편의 그림으로 〈희대승람(熙代勝覽)〉이 전해지는데, 일본 학자의 연구에 따르면 청나라의 〈만수성전도〉를 다분히 의식한 그림이다. 도판 33-1은 에도성의 정인지와 〈희대승람〉에 묘사된 범위이고, 도판 33-2는 인파로 붐비는 준

도판 34-1. 〈강호산왕제례지도〉
도판 34-2. 〈신전명신제례회권〉

하정(駿河町) 상점가의 경관을 묘사한 〈강호명소도회(江戶名所圖繪)〉의 한 장면으로 〈희대승람〉의 분위기를 엿볼 수 있다.[26]

여러 면에서 차이가 있음에도 공전의 번성을 누리는 도시 경관과 그 속에서 움직이는 사람들의 다채로운 자태를 생생하게 표현했다는 점에서 〈희대승람〉은 〈만수성전도〉와 일치한다는 것이다.[27] 이 점이 필자의 눈길을 끈다. 왜냐하면 〈강호산왕제례지도〉와 〈신전명신제례회권〉이 보여주는 추세에서 에도의 상공인이 청나라의 상공인을 잠재적 경쟁 상대로 의식한 것 같은 느낌이 강하게 감지되기 때문이다. 이것은 명·청 시대를 거치면서 중국, 특히 남방의 도시에서 상공인과 유가(儒家)의 상보적 결합이 전개된 것과 유사하게 도쿠가와 막부 시대 일본의 대도시에서 상공인과 무사 계층의 공존·절충·조화가 모색됐던 역사적 흐름과도 연계된 것으로 판단된다.

〈강호산왕제례지도〉와 〈신전명신제례회권〉의 장면 장면을 비교해보면 전자가 상대적으로 거칠고 투박한 데 비해, 후자는 기교적 정교함과 세련된 아름다움을 과시한다. 무엇보다 행렬 구성의 중심이 되는 산차만 놓고 봐도 전자보다 후자에 묘사된 산차에 몇 배의 재력이 투입됐음을 한눈에 알 수 있으며, 이것은 산차에 수반된 퍼포먼스 장면에서도 마찬가지다. 도판 34-1의 〈강호산왕제례지도〉 속 산차와 도판 34-2의 〈신전명신제례회

권〉속 산차는 직관적으로 그 차이를 알아차릴 수 있을 정도다.

천하제를 묘사한 이 두 그림은 축제 행렬 자체에만 초점을 맞추어서 시가지 경관과 절대 권력자를 화면 속에 모두 담아낸 〈만수성전도〉와 뚜렷하게 구별되며, 오히려 〈천진천후궁행회도〉와 유사하다. 그러나 그림을 통해 표출되는 미적 지향은 궁극적으로 〈만수성전도〉의 그것처럼 태평성세를 분식하려는 것으로 읽힌다. 이른바 '미적 지향의 동조화'라고도 할 수 있는 이런 흐름의 이면에는 마쓰시마 히토시가 지적한 것처럼 도쿠가와 막부가 꿈꾸던 일본판 '중화(中華)' 이미지를 시각화하는 데 명나라 장거정의 《제감도설(帝鑒圖說)》이 차용된 것과 같은 요인이 작용한 것이 아닌가 생각된다.[28]

19세기 나가사키 군치를 그린 〈기양추방명신제사도〉는 천하제를 묘사한 그림과 달리 퍼레이드와 그 행렬이 관통하는 시가지 경관 그리고 구경꾼의 모습까지 자세히 담고 있어서 형식상으로는 〈만수성전도〉에 더 가깝다. 그렇지만 전체 퍼레이드의 규모나 개별 행렬을 조직하는 데 투입된 재력이나 인원은 천하제의 그것에 미치지 못한다. 이것은 도시의 규모가 상대적으로 작다는 원천적 한계 때문으로 이해된다. 어쨌거나 〈기양추방명신제사도〉에서도 정(町)의 상공인 스스로 자신들의 존재를 아름답게 표현하고자 하는 욕망은 동일하게 읽힌다. 그래서 〈만수성

도판 35. 〈조선인내조도〉(부분)

전도〉와 〈천진천후궁행회도〉가 각각 중심과 제2선의 형식미를 표현했다면, 천하제를 그린 그림들과 군치를 그린 〈기양추방명 신제사도〉 또한 그런 위계적 상관관계에 대응된다고 생각한다.

한편 〈기양추방명신제사도〉에서 추가로 논할 부분은 나가사키 군치의 여덟 번째와 열 번째 행렬을 구성하는 중국인과 네덜란드인이다.

앞에서 기술했듯이 나가사키에는 실제로 중국인과 네덜란드인의 집단 거주지가 존재했기에 이 장면은 그저 현지 상황을 반영한 결과 정도로 생각할 수도 있다. 그러나 도판 35에서 보듯이 에도의 신전제(神田祭)에도 조선통신사의 내조(內朝) 행렬이 등장한다. 이런 점을 고려할 때 이 장면을 통해서 〈남도번회도〉에 등장하는 '왜국 상인의 보물 바치기'를 연상하는 것이 근거 없는 억측만은 아니리라 생각된다. 도판 35는 덴리도서관 소장 〈조선인내조도(朝鮮人來朝圖)〉다.

그림 속의 중국인이나 네덜란드인이 보물을 바치려고 등장한 것은 아니라고 하더라도 군치라는 일본의 도시 축제에 외국인이 참여한 것 자체가 현지 일본인에게는 우월감의 근거가 될 수 있었을 것이다. 대외무역에 종사하는 상인이라면 그만큼 자신들의 활동 영역이 넓다는 것을 과시할 수 있기에 더욱 그렇다. 그러므로 중국인에게 외국인의 보물 바치기가 만국내조의 상징성을 통

해서 아름다운 미감을 제공했다면, 〈기양추방명신제사도〉에 묘사된 중국인과 네덜란드인의 행렬 또한 유사한 미감을 일본인에게 선사했을 것이다.

중국의 만수성전을 그린 작품 2종과 〈천진천후궁행회도〉 그리고 일본의 천하제를 그린 그림 2종과 〈기양추방명신제사도〉, 이들 사이에 성립되는 호응 관계와 작품에서 감지되는 유사한 미적 지향의 배경을 이렇게 역사 속에서 찾더라도 결코 견강부회(牽强附會) 식의 해석은 아니리라 생각된다.

5

중·일 도시 축제의 전개

그림에 투영된 중·일 도시 축제 행렬과 미

중·일 도시
축제 행렬의
전개와 미

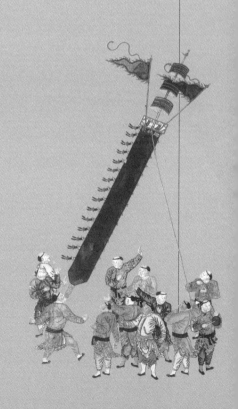

중·일 도시
축제의 전개

주(周, 기원전 약 1046~기원전 256)나라 때 시작된 것으로 알려진 무무(武舞)는 통치자의 무공(武功)을 칭송하기 위해 만들어진 춤이었다. 창이나 방패 같은 무기를 손에 들고 추기 때문에 문무(文舞)에 상대되는 개념으로 인식됐고, 원래는 아악에 수반된 무용의 일종이었다. 그러나 무무는 시간이 지나면서 끊임없이 변모하고 개념도 확대된다. 16세기부터 19세기까지 중국의 도시 축제 행렬 가운데 볼거리를 담당한 퍼포먼스 공연물은 기본적으로 무무라는 전통의 연장선상에서 벗어나지 않는다.

한나라 때 처음 시도된 평락관의 광장 백희는 세속적 기교를 바탕으로 하여 신체 동작으로 연출할 수 있는 아름다움을 극단적으로 추구한 공연물을 망라한 것이다. 당시 이런 공연을 처음 접했던 통치자와 귀족 관료는 그런 신기한 공연물이 제공하는 시각적 쾌락에 매료됐고, 동시에 그것의 정치적 효과까지 간파

했다. 그 결과 한나라 이후 역대 왕조에서도 백희는 정월 대조회(大朝會) 때 지속적으로 공연될 수 있었다.

한나라 정부가 세속적 신체미를 즐길 수 있는 공인된 경연장으로서 광장 백희를 관행화했지만, 무무가 주는 시각적 쾌락을 누릴 수 있는 계층은 오랫동안 소수의 권력층과 특권층에만 국한될 수밖에 없었다. 그 주된 요인은 농업 경제에 절대적으로 의존할 수밖에 없었던 사회 체제에서 기인한다. 당시 사회에서 산출된 부의 잉여는 대부분 소수의 권력층에 집중됐고, 그에 따라 소비문화의 끝자락에 위치한 백희를 누릴 수 있는 환경도 구조적 한계로 인해 제한적일 수밖에 없었다. 궁정에 소속된 교방(敎坊)이라는 기관이 세속적 공연물에 가장 뛰어난 예인 배출의 대명사로 인식된 것은 이런 시대적 한계를 단적으로 보여준다.

소수의 권력층과 특권층에게 독점되던 세속적 공연물 시장에 일대 변혁을 가져온 것은 상업혁명을 배경으로 출현한 거대도시와 그 도시를 기반으로 삼아 성장한 상공인이었다. 특히 상인은 자신들이 축적한 부를 바탕으로 도시 축제에 적극적으로 가담했고, 최고 통치자 역시 도시 축제의 효용성을 인정해 이들을 적극적으로 포용하는 정책을 취한다. 상인에게는 자신들의 존재감을 한껏 드러낼 수 있는 기회였고, 통치자에게는 백성과 함께 즐긴다는 '여민동락(與民同樂)'이라는 슬로건을 가장 효과적으로 보

여줄 수 있는 기회였기에 도시 축제는 상하 계층 모두가 원하는 자리로 인식됐다. 중국의 도시 축제가 12세기 무렵부터 도시민 전체가 참여하는 미의 경연장으로서 기능을 갖추기 시작하고, 16세기 이후 전국적 현상으로 확대 재생산된 배경에는 이런 역사적 요인이 있었다.

일본의 통치자 역시 일찍부터 산악(散樂)이라는 세속적 공연물이 지닌 아름다움과 효용성을 간파했기에 공식 제사 의례에 수용된 속악(俗樂)을 거부하지 않았다. 그러나 황제를 정점으로 일원적 집권 체제를 일찍 구축한 중국과 달리 일본에서 전국을 실질적으로 장악한 천하인이 출현한 것은 16세기 무렵이었다. 그래서 새로운 모습의 도시 축제도 이 무렵부터 당시 수도였던 교토를 중심으로 본격적으로 개화하기 시작한다. 특히 도쿠가와 막부가 있던 에도의 성장과 맞물려 전국적 위상을 확보한 천하제는 근세 일본 도시 축제의 발전을 압축적으로 보여주는 상징적 사례라 할 수 있다. 앞에서 살폈듯이 에도는 17세기 초에 조성된 계획 도시였지만 인구의 급속한 집중을 배경으로 18세기 무렵에는 인구 100만 명을 넘는 거대한 소비도시로 성장하는데, 당시 도시 인구의 주축은 상공인과 무사 계층이었다. 그중에서도 상공인은 통치 계층과 이해관계가 맞아떨어졌기에 도시 축제를 지탱하는 핵심 지지층으로 기능했다.

중국에서는 12세기 이후 새로운 형태의 상업도시가 출현하면서 도시 축제라는 새로운 문화 시장이 개화했고, 일본에서도 15~16세기를 거치면서 상업도시가 출현하고 도시 축제가 본격적으로 전개됐다. 근세 진입 시기라는 측면에서 보면 중국과 일본 사이에 몇 세기의 차이가 있다. 그러나 도시 축제의 개화와 보편화라는 각도에서 보면 동조화할 수밖에 없는 구조적 요인이 있으니, 무엇보다 상업혁명과 도시 발달을 배경으로 거대도시의 중추로 성장한 상공인과 통치 계층의 이해관계가 일치했다는 점이다. 물론 통치 계층이 중국에서는 유가인 데 비해 일본에서는 무사였다거나 또는 행렬의 주안점이 중국에서는 대각을 비롯한 놀이패인 데 비해 일본에서는 산차였다는 세부적인 차이는 분명히 있다. 그렇지만 역사적으로 조망하면 근세 동아시아 도시 축제의 전개라는 문화적 트렌드에서 시장 선도자(first mover)로서의 중국과 빠른 추격자(fast follower)로서의 일본이라는 상관관계를 읽어낼 수 있다.

그림에 투영된
중·일 도시 축제 행렬과
미

16~19세기에 전개된 중국과 일본 두 나라의 도시 축제가 하층 상공인이 주도한 행사였음에도 상층 통치 권력의 의례를 대체할 수 있었던 것은 무무라는 접점이 있었기 때문이다. 통치 권력은 무무라는 명분 아래 하층민이 준비한 세속적 공연물을 포용할 수 있었고, 상공인은 동일한 명분 아래 자신들의 행위를 정당화하고 나아가 그 위상을 확보할 수 있었다.

무무가 지속되기 위해서는 그것들을 묶을 수 있는 이야기가 필요했고, 이야기에는 행위의 주체인 인물이 필요했다. 인물 캐릭터와 무대 배경으로서의 인공 조형물이 도시 축제의 주된 퍼포먼스 조합으로 자리를 잡을 수 있었던 데는 이런 요인이 작용했다. 이런 관점에서 보면 도시 축제 분야에서 후발 주자라 할 일본에서 산차 행렬이 퍼포먼스의 핵심을 차지한 것은 결코 우연이 아니다. 산차는 신에게 올리는 제사 의례에서 이미 정통성

을 확보한 형식이면서 이야기를 바탕으로 인공 조형물과 인물 캐릭터를 조합할 수 있는 효율적인 방식으로 이미 검증돼 있었기에 선택된 것이다. 같은 시기 중국에서 대각이 산차를 대체한 것은 축제의 성격이 신에게 올리는 제사에서 절기성 경축 활동으로 바뀐 것과 긴밀히 연계되어 있다. 그렇지만 대각 역시 이야기를 바탕으로 인물 캐릭터와 인공 조형물을 조합한다는 기본 원리에 충실하기는 산차와 다를 것이 없다.

종합해보면 중·일 두 나라의 도시 축제는 인물 캐릭터와 인공 조형물이라는 물질적 수단으로 이야기라는 내용을 시각화하는 방식으로 자신들이 추구하는 아름다움을 경연했다고 할 수 있다. 두 나라의 도시 축제 참가자들은 자신들이 출품한 인물 캐릭터와 인공 조형물을 통해 화장·분장·복식·색채·조형의 아름다움을 다투었고, 그 경험은 계속해서 축적됐다. 일종의 데이터베이스가 자연스럽게 구축될 수 있었고 그 효력은 지금까지 이어진다. 예를 들면 현재 일본 전역에서 거행되는 각종 마쓰리(祭)가 관광 자원으로서 효용성을 지니게 된 힘의 원천이 바로 여기에 있고, 현대 중국 영화의 무협물이나 신마물(神魔物) 장르도 근세 도시 축제 공연물의 연장선 위에 있다고 해도 과언이 아니다.

16~19세기에 전개된 중·일 도시 축제에서는 화려함과 사치·향락을 멋있고 폼 나는 것으로 여기는 심미 취향이 공통점으로

부각된다. 여기에는 당나라 이후 동아시아의 맹주를 자처해온 중국에 대해 16세기부터 본격적으로 패권 경쟁에 뛰어든 일본의 통치자들이 가졌던 빠른 추격자로서의 경쟁의식이 적지 않은 영향을 미친 것으로 판단된다. 물론 도시 축제의 경쟁을 실질적으로 뒷받침했던 핵심 계층이 두 나라 모두 상공인이었고, 이들은 본질적으로 '이익 추구'라는 속성을 공유하기 때문에 표면으로 드러난 미적 취향 또한 유사할 수밖에 없을 것이다. 큰 틀에서 볼 때 중·일 두 나라의 도시 축제에서 발견되는 공통적인 특징의 배경에는 이런 요인들이 작용하고 있다.

그렇다고 해도 중·일 두 나라의 도시 축제가 가지는 미적 취향이나 추구가 세부적인 면에서까지 같을 수는 없다. 청나라의 강희제와 건륭제 때 거행된 만수성전은 황제 개인을 위한 것이었기에 땅은 넓고 자원은 풍부하다는 지대물박(地大物博), 그래서 있어야 할 것은 다 있다는 응유진유(應有盡有)의 사고가 마땅히 체현되어야만 하고, 그 결과 아름답다고 여겨지는 온갖 것이 망라될 수 있었다. 많은 부분이 일회적 성격이어서 사치와 낭비로 간주될 수 있었음에도 거리낌 없이 준비될 수 있었다. 가장 아랫것으로 취급되던 하층민의 기예가 두루 포함될 수 있었던 것도 그래야만 꼭대기에 있는 황제의 힘이 맨 아래까지 미치고 있음을 한눈에 보여줄 수 있기 때문이었다.

이와 비교해 일본 에도의 천하제는 천하를 내세웠음에도 쇼군이 명목상의 일인자는 아니었고 또 축제를 준비하는 상공인의 위세가 중국의 상인보다 상대적으로 강했다. 예를 들면 이시다 바이간(石田梅岩, 1685~1744)은 '무사가 군주의 신하라면 상공인은 시정(市井)의 신하'라고 하면서 '팔아서 이익을 남기는 것이 상인의 도'라고 긍정했다. 또 가이호 세이료(海保淸陵, 1755~1817)는 상업 자본의 발달을 긍정해 그에 적응하지 않으면 무사도 살아남기 힘들 것이라면서 무사와 군주의 관계가 의(義)가 아닌 상업적 이(利)에 의해 맺어져야 한다고 주장했다.[1] 이런 환경에서 쇼군의 축제가 만수성전과 같은 극도의 사치를 추구하기는 힘들었을 것으로 판단된다. 상공인의 세력이 날이 갈수록 커져서 19세기에는 그들이 준비한 이른바 부제(附祭, 쓰케마쓰리)가 그 나름대로 사치의 정점을 찍긴 하지만, 이 또한 통치 권력의 견제로 제지된다. 이런 현상은 황제가 진면에 나서서 사치와 향락을 주도한 중국과 뚜렷하게 대조되는 일면이다.

세부적으로 들여다보면 중·일 두 나라의 도시 축제에서 추구한 미적 취향은 좀 더 뚜렷하게 구분된다. 먼저 도판 36-1을 보자. 왼쪽은 한나라 때 광장 공연에서 펼쳐진 마상 무예 장면이고, 오른쪽은 장대 묘기의 한 장면이다. 도판 36-2는 청나라 때 천후궁묘회에서 시연된 '중번(中幡) 놀리기'의 순간 장면을 포착한

것이다. 도판 36-1의 마상 무예 장면은 얼핏 보면 그저 달리는 말 위에 사람이 매달린 정도로만 인식되기 쉽다. 그러나 자세히 보면 매달린 사람의 몸이 말 등에서 45도가량 올라가 있다. 일반적으로 알려진 말의 최고 속력은 시속 70킬로미터 전후인데, 이 과학적 지식을 적용해보면 실제로 사람이 말 위에서 이렇게 휘날릴 가능성은 매우 낮다는 것을 쉽게 알 수 있다. 화가는 말과 사람이 이루는 각도를 45도 정도 벌리는 아주 간단한 방법으로 현재 말의 속도를 전달한다. 전속력, 아니 그 이상으로 질주하는 말의 역동성을 효율적으로 표현한 것이다.

그다음 장대 묘기 장면은 얼핏 보면 맨 아래 있는 사람이 단순히 큰 장대 하나를 손으로 들고 있는 정도로만 인식된다. 그러나 자세히 보면 그 장대 위에 무려 열 명에 가까운 사람이 올라가 움직이고 있다. 장대를 탄 사람의 몸무게를 1인당 10킬로그램 정도로만 잡더라도 장대 무게까지 합쳐서 최소한 백 수십 킬로그램에 달한다. 그러므로 현장에서 기예를 직접 구경하는 사람이라면 손에 땀이 차고 등골이 오싹해지는 긴장감을 느끼지 않을 수 없다. 그런데 화가는 연속되는 동작 가운데 찰나에 불과한 순간을 택해 정지 상태로 표현했다. 두 손으로 아무렇지 않은 듯 손쉽게 장대를 쥔 것 같은 인물을 통해 화가는 감상자에게 공연 장면의 아슬아슬한 긴장감은 알아서 상상하라고 말하는 것이다.

화가가 연속된 움직임 중 하이라이트라 할 만한 동태(動態)를 포착해 정지 화면으로 표현하면 그림을 보는 감상자는 그것을 다시 움직임으로 바꾸어 음미하고 감상한다. 이런 방식이 시간이 흐르면서 무언의 약속이 됐다. 중국인의 미적 취향 중 하나는 놀라울 정도로 자기 조상들의 역사에 기댄다는 것인데, 공연물 감상에서도 이런 현상이 나타난다. 한번 시작된 관행은 전통이 되어 한나라 이후 청나라 때까지 대략 2000년 동안 이어졌고, 그래서 깃발 곡예의 일종인 중번을 놀리는 장면도 그렇게 표현된 것이다.

도판 36-2를 보면 외관만으로도 무겁게 느껴지는 중번을 마치 솜방망이 다루듯이 자유자재로 놀리는 연기자는 팔을 비틀어 뒤로 들었다가 이마에 올리기도 하고 다시 팔꿈치 위에 올리기도 한다. 물론 이 장면들도 연속되는 동작 중 찰나를 표현한 정지 화면일 뿐이지만, 감상자는 이런 장면을 통해 연기자가 표현하는 신체미를 음미하며 즐거워한다.

이것이 그림으로 표현된 전형적인 중국인의 미적 취향이자 감상 방식이라면, 일본의 그것은 다소 다르게 나타난다. 도판 37-1의 좌우 장면을 비교해보자.[2]

도판 37-1을 보면 다양한 무예 겨루기가 묘사되어 있고, 그 가운데서도 오호곤을 겨루는 장면에서 역동성이 잘 느껴진다.

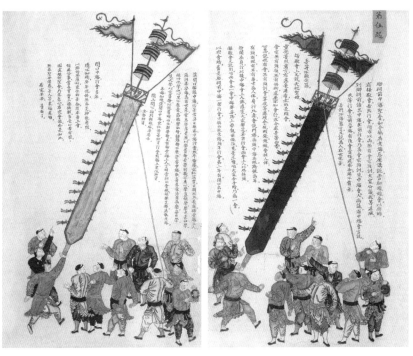

도판 36-1. 마상 무예(왼쪽)와 장대 묘기(오른쪽)
도판 36-2. 중번 놀리기

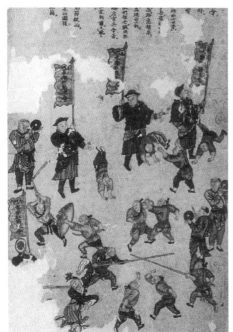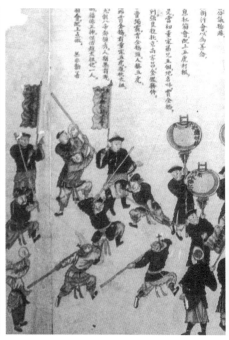

도판 37-1. 무예 겨루기

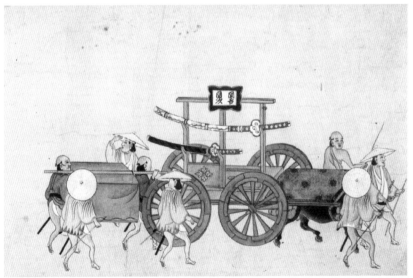

도판 37-2. 무사의 행진

이와 달리 도판 37-2에서는 칼을 차거나 창을 멘 무사가 단순히 행진하고 있거나 혹은 산차 위에다 일본 검술을 상징하는 칼, 그것도 칼집에 꽂힌 칼만 싣고 행진하고 있을 뿐이다. 무기라는 점에서 곤(棍)과 칼은 공통점을 지니지만, 무기의 본래 목적이라는 관점에서 보면 양자의 차이는 하늘과 땅만큼이나 크다. 곤은 살상력이 높지 않아서 전쟁이나 전투에서는 사용하기 힘든 연습용 도구에 불과하다. 그러나 연기자 입장에서는 오히려 그런 점 때문에 안심하고 기예를 펼칠 수 있다. 볼거리 측면에서 접근하면 연기자는 크고 화려한 동작을 통해 곤술(棍術) 초식의 아름다움을 전달할 수 있고, 관객 또한 편한 마음으로 감상할 수 있다.

그러나 칼은 당시 일본의 무사에게 매우 중요한 무기 중 하나였고, 그들이 추구한 검술은 실전 효과를 중시했기 때문에 현란한 동작을 과시하는 중국과 달리 빠르기에 집중했다. 쾌검 또는 쾌도를 특징으로 삼는 일본 검술의 요체를 표현하는 방법은 칼집에 꽂혀 있거나 아니면 칼집에서 나와 있는 두 가지의 선택지가 있다. 그렇지만 그림으로 표현될 때 미학적으로 더 아름다운 장면은 전자라 할 수 있다. 그것도 칼이 휘둘러진 다음 다시 칼집에 꽂혀 있는 장면이라면 더욱 좋다. 아마도 그런 경험이 있는 무사라면 칼집에 꽂혀 있는 칼만 봐도 자신의 멋진 쾌검 한 수를 자연스럽게 그려볼 것이다.

일본인의 이런 사고가 그림의 미학에 투영된 사례는 산차 행렬을 묘사한 장면에서도 찾아볼 수 있다. 곧게 난 대로를 따라 행진하는 긴 산차 행렬은 단순명쾌함과 직선적 아름다움을 추구한다. 도판 38에서 보듯이 〈지원제례도〉에 묘사된 행렬의 전형적인 특징은 수십 대의 산차가 곧게 뻗은 대로를 줄지어 내달리는 장면에서 찾을 수 있다.[3]

다시 쾌검을 생각해보자. 쾌검으로 상대방을 베는 시간은 찰나에 불과해 관객은 눈을 뜨고도 결정적인 장면을 따라가기 힘들다. 쾌검이 효과를 보려면 상대방과의 지루한 대치 시간을 견뎌내야 한다. 한 번의 휘두름에 목숨이 달렸기 때문에 무조건 상대의 빈틈이 보일 때까지 참고 견뎌야 한다. 숨소리가 들리지 않을 정도로 고도의 집중력을 발휘하는 것은 기본이다. 그러므로 관객에게는 그만큼 밋밋하고 덜 매력적으로 다가올 수도 있지만 무사는 하나같이 그런 쾌검을 추구한다. 일본인이 정적인 것을 선호하는 현상도 이런 미적 취향과 무관치 않을 것이다. 어딜 가나 시끄럽지 않고 조용한 일본인의 행동거지가 이런 미적 취향의 연장선에서 생각해볼 수 있는 화두가 아닌가 생각된다.

중국인의 취향은 정반대로 표현된다. 어딜 가나 시끄럽고 언제나 소란스러움을 즐긴다. 화려한 검술 초식이 실전에서 그다지 이롭지 않다는 사실쯤은 경험을 통해 이미 알고 있지만 굳이

도판 38. 〈지원제례도〉

생각을 바꾸지 않는다. 실전이 아니더라도 그것을 활용할 수 있는 시장을 만들고 거기서 성공을 맛보았기 때문일 수도 있다. 세계사적으로 가장 빠른 상업혁명을 이루고 거대도시가 출현했던 바로 그 시기에 중국에서 공연물 시장이 활짝 꽃핀 것은 결코 우연이 아니다. 이 시기의 도시 축제는 상인에 의해 선택된 미의 경연장이었을 뿐만 아니라 매매 시장이기도 했기 때문에 근세라는 시대적 프레임 속에서 지속 가능할 수 있었다.

근세 중·일 두 나라의 도시 축제에서 발견되는 이런 미적 취향이나 추구의 차이가 본질적으로 아름다움을 추구하는 집단 사유의 차이에서 초래됐다면, 필자는 그 주된 요인을 문유(文儒)와 상인 정신이 결합한 중국식 사유와 무사와 상인 정신이 결합한 일본식 사유에서 찾을 수 있다고 생각한다.

에도 후기가 되면 문화를 이끌어가는 사람들은 대부분 조닌(町人)들이었습니다. 이렇게 되면 역설적인 이야기가 됩니다. 에도라는 사무라이 고을에 조닌들을 가장 기쁘게 하는 문화가 조닌들 손에 의해 만들어지게 된 것이지요.[4]

이것은 도널드 킨이 에도 후기에 대해 한 말인데, 장한이 소주에 대해 언급한 내용과 겹쳐보면 묘한 동질감이 느껴진다. 어쨌

든 필자가 말하는 무사와 상인 정신이 결합된 일본식 사유라는 생각이 혼자만의 판단이 아님은 분명하다.

16세기부터 19세기까지 지속된 도시 축제는 다양한 분야의 미를 겨룰 수 있는 종합 경연장이었다. 특히 수도에서 거행된 행사는 스포츠로 치면 전국 체전에 해당했기에 당시 각종 분야에서 선두를 달리던 아름다움의 각축장이 될 수 있었다. 거대한 패션쇼의 장이기도 했고, 다양한 건축 기술의 페스티벌이기도 했으며, 오케스트라를 비롯한 각종 민속 음악의 축제이기도 했다. 도시 축제를 통해서 광고의 효용성이 입증되고 시장의 가능성이 확인되기도 했으며, 또 화장·분장을 비롯해 각종 행위예술을 담당한 예술가는 여러 가지 실험을 시도할 수 있었다.

그러나 동아시아의 도시 축제를 보여주는 시각 자료에 대한 비교론적 접근은 아직 미답(未踏)의 영역으로 남아 있다. 이 책을 계기로 관심 있는 독자 여러분의 참여가 촉발될 수 있기를 기대하면서 글을 맺는다.

epilogue

필자의 소견으로 중국 학계에서 그림을 가지고 도시와 축제 행렬 그리고 그 아름다움까지 다루고자 한 시도는 아직 그 선례가 발견되지 않는다. 또 일본 학계의 성과 속에서도 중국과 일본을 함께 다룬 사례를 찾을 수 없다. 한국인이라는 각도에서 보면 중국과 일본은 모두 외국이다. 따라서 이 두 나라의 16~19세기 도시 축제 행렬과 미를 비교 검토하는 작업에 예상되는 어려움이란 애초부터 결코 만만하게 볼 수 있는 제약이 아니었다.

다루어야 할 범위는 넓고 참조할 만한 연구 성과는 드물다 보니 예기치 않은 시행착오를 면하기 어려웠고 그런 탓에 쏟아부은 시간도 예상을 훌쩍 뛰어넘어 몇 년이 소요되었다. 그렇지만 그 나름대로 믿는 구석이 있었기에 흔들리지 않고 작업을 수행할 수 있었다. 사실 필자가 본 주제에 흥미를 느낀 것은 한·중·일 세 나라에 공통된 산대(山臺), 곧 중국과 일본에서 말하는 산차

(山車)라는 접점이 있었기 때문이다. 불교의 동점(東漸)에 따라서 전개되기 시작한 산대의 동아시아적 역사 전개를 밝혀내는 것을 일찍부터 개인적 과업으로 삼고 그와 관련된 도상 자료를 찾아다니다 보니 그 범위가 자연스레 한국과 중국을 넘어서서 서쪽으로는 인도와 동남아시아의 여러 나라들, 동쪽으로는 일본에 미치게 되었다. 그런 과정을 통해 이 책을 쓸 수 있는 기본 공력과 독자적인 관점을 갖출 수 있었고 그래서 집필을 시작한 이후에는 선행 연구 성과의 유무가 크게 문제 되지 않았다. 오히려 개인적인 관점을 뒷받침할 만한 논거를 풀어내는 것이 당면 과제였다. 30년 가까이 중국 쪽만 연구하던 사람이 일본 쪽 상황을 정리해내기가 쉽지 않은 상황이었는데, 코로나 사태가 터지기 직전까지 6년 정도 지속적으로 일본 현장을 답사할 수 있었던 것은 돌이켜보면 하늘이 도운 기회가 아닌가 생각한다. 어쨌거나 산대 혹은 산차라는 키워드로 사전에 한·중·일 세 나라의 자료를 탐색하고 현장 조사를 병행했던 덕분에 이 책의 저술을 완성할 수 있었음을 밝혀두면서 마지막으로 몇 마디 더 보태고자 한다.

모두에서도 언급했다시피 이 책의 범위를 16~19세기로 한정했음에도 2000년 가까운 역사를 어떤 형태로든 정리하지 않을 수 없었던 것은 이 시기 중·일 두 나라 도시 축제 행렬 속에 오

랜 역사적 경험이 녹아들어 있었기 때문이다. 그 역사적 경험의 한 단락에는 한국도 포함된다. 사실 한·중·일 세 나라는 모두 불교가 가져온 이질적인 요소와의 문화적 충돌을 겪으면서 자생적 요소를 첨가한 독자적인 융합 방식을 만들어내게 되지만, 아쉽게도 한국에서는 조선시대를 거치면서 그런 전통이 사라지고, 중국과 일본에서만 저마다의 양상으로 근세까지 전통이 이어진다. 그래서 이런 배경을 알고 나면 중국과 일본의 근세 도시 축제 행렬과 미에 대해 알아가는 것이 그저 타산지석(他山之石)으로서의 고찰에 그치는 것이 아니라 긴 역사적 관점에서 보면 바로 우리 스스로에 대한 탐색이기도 하다는 점에 공감할 수 있으리라 생각한다.

이 책 본론에서 검토한 그림은 중·일 두 나라의 도시도 중에서 〈청명상하도(淸明上河圖)〉와 〈낙중락외도(洛中洛外圖)〉의 두 계통 그리고 축제도 중에서 〈남도번회도(南都繁會圖)〉와 〈지원제례도(祇園祭禮圖)〉, 〈만수성전도(萬壽盛典圖)〉·〈팔순만수성전도(八旬萬壽盛典圖)〉와 〈강호산왕제례지도(江戶山王祭禮之圖)〉·〈신전명신제례회권(神田明神祭禮繪卷)〉, 〈천진천후궁행회도(天津天后宮行會圖)〉와 〈기양추방명신제사도(崎陽諏訪明神祭祀圖)〉까지 모두 합쳐서 열두 점 정도에 불과하다. 근세를 시기별로 압축하려다 보니 선별적인 논의를 피할 수 없는 한계는 논외로 친다고 하더라도,

현재까지 알려진 것만 따져도 두 나라에 전해지는 관련 분야의 작품 수는 예상을 초월한다. 일본에는 전국 각지에 축제 행렬과 관련된 그림이 전해지고 있고, 중국에서는 아직 조사·보고되지 않은 작품이 많을 것으로 추정된다. 다시 말해 이 분야의 연구는 이제 겨우 시작 단계일 뿐이며 앞으로 가야 할 길이 멀다는 것인데, 그런 점에서 본서가 물꼬를 트는 계기를 제공한다면 그것은 필자에게 더할 나위 없는 기쁨으로 다가올 것이다.

필자는 개인적으로 도시야말로 인류 문명의 진화를 가장 압축적으로 보여주는 장소라고 생각한다. 산업화 시대 도시에 사는 현대인의 눈으로 보면 그저 그렇게 보일지 모르나, 농촌형 도시밖에 모르던 사람의 눈에 새롭게 출현한 상업형 도시는 눈이 휘둥그레지는 현상이 차고 넘치는 그런 곳이었다. 16~19세기 동안 중국과 일본에서는 그런 상업형 도시가 속출했고, 사회적 변화에 민감했던 화가는 동물적 감각을 발휘해 새로움이 넘쳐나는 도시의 제반 양상을 그려내는 일을 마다하지 않았다. 도시축제행렬도라고 이름 붙일 만한 그림은 이런 과정에서 다량으로 제작되고 유포되었을 것이다. 그런데 조금만 생각해보면 사회적 변화라는 것이 특정 분야에만 국한되는 것은 아니다. 삶의 생태 환경이 바뀌면 사람의 생각도 바뀌게 되고 생각이 바뀌면 그 표현 방법도 한층 다양해질 터이니, 도시축제행렬도를 보고 있

노라면 여러 분야에서 나타난 노력과 사고를 엿볼 수 있다. 책의 본문에서 도시 축제를 다양한 분야의 미를 겨루는 종합 경연장에 비유한 것은 이런 의미였다. 특히 위계적 사고가 지배하던 근세에 최고 권력자가 거주했던 수도에서 거행된 행사는 스포츠로 치면 전국 체전에 해당하므로 동시기 각종 분야에서 선두를 달리던 아름다움의 각축장이 될 수밖에 없었다. 그것은 거대한 패션쇼이면서 다양한 건축 기술이나 과학 기술의 경연장이기도 하고 한편으로는 음악·무용·연극을 아우르는 공연 예술 축제의 장이기도 했으며, 심지어 광고 기술의 진보를 가져다준 장이기도 했다. 이것은 그림 자료를 접하면서 직관적으로 인지한 사실이나 문제는 이 모든 분야를 현재 시점에서 필자 혼자 감당하기 어려웠다는 것이다. 그래서 우선 할 수 있는 부분만 다루고 나머지는 화두만 제시하면서 숙제로 남겨두었다. 이 책을 통해서 공감하는 분이 있다면 이 분야의 영역을 확대하고 깊이를 더하는 데 하시라도 동참하실 수 있기를 바라면서 글을 맺는다.

주

prologue

1 변경은 지금의 河南省 開封市, 임안은 지금의 浙江省 杭州市를 가리킨다.

2 阿克敦 編,《奉使圖》(圖冊), 약 1724~1725년, 中國民族圖書館 所藏.

1. 대규모 축제 공연과 가두 행렬의 서막 그리고 미적 추구

1 "元封六年夏, 京師民觀角觝於上林平樂觀."《漢書》〈武帝紀〉, 中國基本
古籍庫(http://library.snu.ac.kr). 본 자료는 온라인을 이용한 디지털 자료이
며, 이하 웹 주소는 생략한다.

2 張衡,〈西京賦〉: "臨逈望之廣場, 程角觝之妙戲. 烏獲扛鼎, 都盧尋橦. 衝
狹鷰濯, 胸突銛鋒. 跳丸劍之揮霍, 走索上而相逢. 華嶽峨峨, 岡巒參差.
神木靈草, 朱實離離. 總會仙倡, 戲豹舞羆. 白虎鼓瑟, 蒼龍吹篪. 女娥坐
而長歌, 聲淸暢而蜲蛇. 洪涯立而指麾, 被毛羽之襳襹. 度曲未終, 雲起雪
飛. 初若飄飄, 後遂霏霏. 複陸重閣, 轉石成雷. 礔礰激而增響, 磅礚象乎
天威. 巨獸百尋, 是爲曼延. 神山崔巍, 欻從背見. 熊虎升而拏攫, 猨狖超
而高援. 怪獸陸梁, 大雀踆踆. 白象行孕, 垂鼻轔輷. 海鱗變而成龍, 狀蜿
蜿以蝹蝹. 含利颴颴, 化爲仙車. 驪駕四鹿, 芝蓋九葩. 蟾蜍與龜, 水人弄

蛇. 奇幻儵忽, 易貌分形. 吞刀吐火, 雲霧杳冥. 畫地成川, 流渭通涇. 東海
黃公, 赤刀粤祝, 冀厭白虎, 卒不能救. 挾邪作蠱, 於是不售. 爾乃建戲車,
樹修旃. 侲僮程材, 上下翩翻. 突倒投而跟絓, 譬殞絶而復聯. 百馬同轡,
騁足竝馳. 橦末之伎, 態不可彌. 彎弓射乎西羌, 又顧發乎鮮卑." 蕭統 編·
李善 注, 《文選》, 上海古籍出版社, 1986, pp.76~77.

3 李尤, 〈平樂觀賦〉: "戲車高橦, 馳騁百馬. 連翩九仭, 離合上下. 或以馳騁,
覆車顚倒. 烏獲扛鼎, 千鈞若羽. 吞刀吐火, 燕濯烏跱. 陵高履索, 踊躍旋
舞. 飛丸跳劍, 沸渭回擾. 色渝隈一, 踰肩相受. 有仙駕雀, 其形蚴虯. 騎驢
馳射, 狐兔驚走. 侏儒巨人, 戲謔爲耦. 禽鹿六駁, 白象朱首. 魚龍曼延, 㟁
蜒山阜. 龜螭蟾蜍, 挈琴鼓缶." 《御定歷代賦彙》卷74, 中國基本古籍庫.

4 郗文倩, 〈張衡西京賦魚龍曼延發覆~兼論佛教幻術的東傳及其藝術表
現〉, 《文學遺産》第6期, 2012, pp.15~27.

5 "又有大鯨魚, 噴霧翳日, 倏忽化成黃龍, 長七八丈, 聳踊而出, 名曰'黃龍
變'." 魏徵, 《隋書》(清乾隆武英殿刻本) 卷15, 中國基本古籍庫.

6 원문에 사용된 海麟은 바닷고기 정도로 풀이할 수 있다.

7 필자는 명·청 시대 중국 都市社火의 선례를 탐색하면서 이 시기의 가두 행
렬이 펼친 각종 퍼포먼스의 소스를 동한 시대 궁정에서 거행한 광장 백희에
서 찾아볼 수 있었고, 그 과정에서 동한 시대 화상석에 새겨진 신수들이 유
명 환술 프로그램의 대표 캐릭터였을 가능성을 확인했다. 자세한 내용은 졸
고 〈도시사화(都市社火) 가두행렬(街頭行列)의 형성과 그 선행 모델〉, 《중국
어문학지》73, 2020, 65~72쪽을 참조하면 된다. 이 글에서 논한 내용은 거
기서 얻은 개념을 토대로 하여 한나라 평락관의 위상을 로마의 콜로세움에
비견되는 대상으로 부각하기 위해 다시 쓴 것이다.

8 "長秋寺, 劉騰所立也. (…) 作六牙白象負釋迦在虛空中. 莊嚴佛事, 悉用
金玉, 工作之異, 難可具陳. 四月四日, 此像常出, 辟邪獅子導引其前. 吞
刀吐火, 騰驤一面, 綵幢上索, 詭譎不常. 奇伎異服, 冠於都市. 像停之處,
觀者如堵, 迭相踐躍, 常有死人." 楊衒之 撰·周振甫 釋譯, 《洛陽伽藍記》

卷1 '長秋寺', 學苑出版社, 2001, p.34. 원문에 4월 4일로 적혀 있는 것을
역문에 4월 7일로 옮겼는데, 이것은 다른 사찰들의 불상이 4월 7일에 나와
서 4월 8일에 모두 景明寺로 집합하는 걸로 보아 4월 7일이 옳다고 본 周
振甫의 견해를 따른 것이다.

9 "宗聖寺有像一軀, 擧高三丈八尺, 端嚴殊特, 相好畢備, 士庶瞻仰, 目不
 暫瞬. 此像一出, 市井皆空." 楊衒之, 위의 책 卷2 '宗聖寺', p.54.

10 "石橋南道有景興尼寺, 亦閹官等所共立也. 有金像輦, 去地三丈, 上施寶
 蓋, 四面垂金鈴, 七寶珠, 飛天伎樂, 望之雲表, 作工甚精, 難可揚推. 像出
 之日, 常詔羽林一百人擧此像." 楊衒之, 위의 책 '景興尼寺', p.58.

11 "百戲騰驤, 所在拜比", 楊衒之, 위의 책 卷3 '景明寺', p.88.

12 "凡諸中國, 唯此国城邑爲大, 民人富盛, 競行仁义. 年年常以建卯月八日
 行像, (…) 當此日, 境內道俗皆集, 作倡伎樂, 華香供養. 婆羅門子來請佛,
 佛次第入城, 入城內再宿, 通夜然燈, 伎樂供養. 國國皆爾." 法顯, 《佛國
 記》, 中國基本古籍庫.

13 M. L., Varadpande, *History of Indian theatre*, Abhinav Publications, 1987,
 p.122. 정복 전쟁으로 광대한 영토를 차지했던 아소카왕은 나중에 무력으
 로 야기된 참사에 대해 깊은 성찰을 하게 됐고, 그 결과 불법을 의미하는 다
 르마(dharma)에 귀의해 그것을 국가 통치의 기본 방침으로 삼았다고 한다.
 비석의 내용은 이런 그의 정신이 후세에도 지켜질 수 있도록 하기 위해 새
 겨진 것이라 한다.

14 M. L., Varadpande, 위의 책, pp.122~123.

15 필자는 남북조 시대 불교 사찰의 행상 중에서도 특히 북위의 수도 낙양의
 사찰에서 거행된 행상 의례를 명·청 시대 都市社火 가두 행렬의 선행 모
 델로 제시한 바 있는데, 이와 관련된 자세한 내용은 졸고 〈도시사화(都市社
 火) 가두행렬(街頭行列)의 형성과 그 선행 모델〉, 《중국어문학지》 73, 2020,
 19~83쪽을 참조하면 된다. 이 책에서는 거기서 검토한 견해를 중·일 두 나
 라에서 전개된 근세 축제 행렬의 역사에 확대 적용해 기술한 것이다.

16 "子曰: '書不盡言, 言不盡意.' 然則聖人之意, 其不可見乎? 子曰: '聖人立象以盡意.'" 卜商, 《子夏易傳》(清通志堂經解本) 卷7 '繫辭下', 中國基本古籍庫.

17 "其稱名也小, 其取類也大." 卜商, 위의 책, 中國基本古籍庫.

18 "易者, 象也, 象也者, 像也." 王弼, 《周易注疏》(清阮刻十三經注疏本) 卷8 '繫辭下', 中國基本古籍庫.

19 劉勰, 《文心雕龍》(四部叢刊景明嘉靖刊本) 卷6 '神思', 中國基本古籍庫.

20 "生而有耳目之欲, 有好声色焉, 順是, 故淫乱生而禮义文理亡焉." 荀況, 《荀子》(清抱經堂叢書本) 卷17 '性惡篇', 中國基本古籍庫.

21 "子在齊聞韶, 三月不知肉味, 曰不圖爲樂之至於斯也." 何晏, 《論語》(四部叢刊景日本正平本) 卷4, 中國基本古籍庫.

22 "子謂韶, 盡美矣, 又盡善也. 子謂武, 盡美矣, 未盡善也." 何晏, 위의 책 卷2, 中國基本古籍庫.

23 車上橦及騎射圖, 東漢墓 畫像石, 東漢 後期, 1981年 山東省 新野縣 任營村 出土.

24 神獸圖, 東漢 畫像石, 山東省 安丘市博物館 所藏.

25 여기서 제시한 神獸 캐릭터에 대한 생각은 주 7에서 소개한 기존의 견해를 차용한 것이지만, 이 책에서는 사고의 범위를 캐릭터의 다양한 형상 자체가 미적 공감대를 추구하는 매개로 작용했으리라는 데까지 확장했다.

2. 미적 대상으로 감각되기 시작한 도시와 축제 행렬

1 陳元靚, 《歲時廣記》 卷10 '上元', 《續修四庫全書》 卷885, 上海古籍出版社, 1995, p.212.

2 "一云, 因漢武祭五時通夜設燎, 取周禮司爟燈燒燎照祭祀." 高承, 《事物紀原》 卷8 '放燈', 《文淵閣四庫全書》 卷920, 臺灣商務印書館, 1983,

p.221.

3 《僧史略》云漢 '法本傳' 曰, 西域十二月三十日是此方正月望, 謂之大神
 變白. 漢明帝令燒燈表佛法大明也. (…) 東漢以爲佛事." 高承,《事物紀
 原》卷8 '放燈', 위의 책, p.221. 이 밖에 淸 徐松의《宋會要輯稿》에서는 宋
 代 上元·中元·下元 날에 유행한 觀燈 풍속이 외부에서 기원했다는 설을
 전한다. "三元觀燈, 本起於外方之說. 自唐以後, 常於正月望後, 開坊市門
 然燈, 宋因之." 中國基本古籍庫.

4 "竊見京邑, 爰及外州, 每以正月望夜, 充街塞陌, 聚戲朋遊. 鳴鼓聒天, 燎
 炬照地, 人戴獸面, 男爲女服, 倡優雜技, 詭狀異形. 以穢嫚爲歌娛, 用鄙
 褻爲笑柄, 內外共觀, 曾不相避. (…) 看醋肆盡, 絲竹繁會, 竭貲破産, 競此
 一時. (…) 浸以成俗, 實有由來." 魏徵, 앞의 책, 卷62 '柳彧傳'.

5 華希閔의《廣事類賦》(淸乾隆二十九年華希閔刻本) 卷28에 전해지는《옹락
 영이소록》의 원문은 이렇다. "唐時元旦, 寺觀街巷燈明若晝, 山高百餘丈,
 士女有足不�468地浮行數十步者." 中國基本古籍庫.

6 "景雲元年(710), 春正月, 中宗與韋后微行觀燈於市裏." 司馬光,《資治通
 鑑》卷209, 中華書局, 1992, p.6639. 명나라 사람 장거정은 이 문장을 삽도
 와 함께 예시하면서 제왕이 경계해야 할 일로 삼았다. 張居正,《帝鑑圖說》
 下篇 '觀燈市裏', 樂文書局, 2010, pp.261~263.

7 "先天二年二月, 胡僧婆陁請夜開城門燃燈百千炬三日三夜. 皇帝御延喜
 門觀燈縱樂, 凡三日夜." 王溥,《唐會要》卷49 '燃燈', 中國基本古籍庫.

8 "先天二年正月, 胡僧婆陁請夜開門燃百千燈. 其夜太上皇御安福樓門觀
 樂, 凡四日方罷. 是月又追作先天元年大酺, 太上皇御諸樓觀之, 以夜繼
 晝, 盡月不息." 王溥, 위의 책, 卷34 '論樂'.

9 "睿宗先天二年正月十五, 十六夜, 於京師安福門外作燈輪高二十丈, 衣
 以錦綺, 飾以金玉, 燃五萬盞燈, 簇之如花樹. 宮女千數, (…) 妙簡長安, 萬
 年少女婦千餘人, 衣服, 花釵, 媚子亦稱是, 於燈輪下踏歌三日夜, 歡樂之
 極, 未始有之." 張鷟,《朝野僉載》卷3, 中國基本古籍庫.

10 "玄宗在東洛, 大酺於五鳳樓下, 命三百里內縣令刺史, 率其聲樂來赴闕者, 或謂令較其勝負而賞罰焉. 時河內郡守令樂工數百人於車上, 皆衣以錦綉, 伏廂之牛, 蒙以虎皮, 及爲犀象形狀, 觀者駭目. (…) 每賜宴設酺會, 則上御勤政樓, 金吾及四軍兵士, 未明陳仗, 盛列旗幟, 皆帔黃金甲衣, 短後繡袍. 太常陳樂, 衛尉張幕後, 諸蕃酋長就食. 府縣教坊大陳山車·旱船·尋橦·走索·丸劍·角抵·戲馬·鬪雞. 又令宮女數百飾以珠翠, 衣以錦綉, 自帷中出, 擊雷鼓, 爲破陣樂·太平樂·上元樂. 又列大象犀牛入場, 或拜舞, 動中音律." 鄭處誨, 《明皇雜錄》, 中國基本古籍庫.

11 "玄宗御勤政樓, 大酺, 縱士庶觀看. 百戲竟作, 人物塡咽, 金吾衛士白棒雨下, 不能制止. 上患之, 謂高力士曰: '吾以海內豐稔, 四方無事, 故盛爲宴, 欲與百姓同歡. 不知下人喧亂如此, 汝有何方止之?' 力士奏曰: '臣不能也. 陛下試召嚴安之, 處分打場. 以臣所見, 必有可觀也.' 上從之. 安之至, 則周行廣場, 以手板畫地. 示眾人, 約曰: '踰此者死.' 以是終五日酺宴. 咸指其畫曰, '嚴公界', 無一人敢犯者. 出《開天傳信記》." 李昉, 《太平廣記》(民國景明嘉靖談愷刻本) 卷164 '嚴安之', 中國基本古籍庫.

12 "高宗惡其驚人, 勅西域關津不令入中國." 杜佑, 《通典》卷146 '散樂', 新興書局, 1965, p.764.

13 "上在東都遇正月望夜, 移仗上陽宮, 大陳影燈, 設庭燎, 自禁中至於殿庭, 皆設蠟炬, 連屬不絶. 時有匠毛順, 巧思結創, 繪綵爲燈樓三十間, 高一百五十尺, 懸珠玉金銀, 微風一至, 鏘然成韻, 乃以燈爲龍鳳虎豹騰躍之狀, 似非人力." 鄭處誨, 《明皇雜錄》, 中國基本古籍庫.

14 "楊國忠子弟恃后族之貴, 極於奢侈, 每遊春之際, 以大車結綵帛爲樓, 載女樂數十人, 自私第聲樂前引, 出遊園苑中. 長安豪民貴族皆效之." 王仁裕, 《開元天寶遺事》卷4 '樓車載樂', 中國基本古籍庫.

15 당나라의 樓車와 일본의 散樂空車의 관계 및 18세기 山王祭의 악공을 태운 수레 도판의 비교 예시는 졸고 〈중국과 일본의 근세 도시축제연희(都市祝祭演戲)의 비교 연구〉, 《중국문학》106, 2021, 292~293쪽을 참조하면

된다.〈강호산왕제례지도〉의 설명과 인용 도판에 대해서는 제4장의 미주
12와 13을 참조할 것.

16 "正月十五元宵, 大內前自歲前冬至後, 開封府絞縛山棚, 立木正對宣德
樓. 遊人已集御街, 兩廊下奇術異能, 歌舞百戱, 鱗鱗相切, 樂聲嘈雜十
餘里. 擊丸, 蹴踘, 踏索, 上竿. 趙野人倒喫冷淘, 張九哥呑鐵劍, 李外寧藥
法傀儡, 小健兒吐五色水, 旋燒泥丸子, 大特落灰藥, 榾柮兒雜劇, 溫大
頭, 小曹稊琴, 黨千簫管, 孫四燒煉藥方, 王十二作劇術, 鄒遇, 田地廣雜
扮, 蘇十, 孟宣築毬, 尹常賣五代史, 劉百禽蟲蟻, 楊文秀鼓笛. 更有猴呈
百戱, 魚跳刀門, 使喚蜂蝶, 追呼螻蟻. 其餘賣藥, 賣卦, 沙書, 地謎, 奇巧
百端, 日新耳目. 至正月七日, 人使朝辭出門, 燈山上綵, 金碧相射, 錦繡
交輝. 面北悉以綵結山沓, 上皆畵神仙故事. 或坊市賣藥賣卦之人, 橫列
三門, 各有綵結, 金書大牌, 中日都門道, 左右日左右禁衛之門, 上有大牌
日 '宣和與民同樂'. 綵山左右以綵結文殊, 普賢, 跨獅子, 白象, 各於手指
出水五道, 其手搖動. 用轆轤絞水上燈山尖高處, 用木櫃貯之, 逐時放下,
如瀑布狀. 又於左右門上, 各以草把縛成戱龍之狀, 用靑幕遮籠, 草上密
置燈燭數萬盞, 望之蜿蜓如雙龍飛走. 自燈山至宣德門樓橫大街, 約百
餘丈, 用棘刺圍遶, 謂之 '棘盆'. 內設兩長竿, 高數十丈, 以繪綵結束, 紙
糊百戱人物, 懸於竿上, 風動宛若飛仙. 內設樂棚, 差衙前樂人作樂雜戱,
幷左右軍百戱, 在其中駕坐一時呈拽. 宣德樓上皆垂黃緣簾, 中一位乃
御座. 用黃羅設一綵棚, 御龍直執黃蓋掌扇, 列於簾外. 兩朵樓各掛燈毬
一枚, 約方圓丈餘, 內燃椽燭. 簾內亦作樂, 宮嬪嬉笑之聲, 下聞於外. 樓
下用枋木壘成露臺一所, 綵結欄檻, 兩邊皆禁衛排立, 錦袍, 幞頭簪賜花,
執骨朵子, 面此樂棚. 敎坊, 鈞容直, 露臺弟子, 更互雜劇." 孟元老,《東京
夢華錄》卷6 '元宵', 孟元老等著,《東京夢華錄外四種》, 古亭書屋, 1975,
pp.34~35.

17 "太宗賜京師大酺三日, 詔日 '王者賜酺推恩, 與衆共樂, 所以表昇平之盛
事, 契億兆之歡心. 累朝以來, 此事久廢, 蓋逢多故, 莫擧舊章. 今四海混
同, 萬民康泰, 嚴禋始畢, 慶澤均行, 宜令士庶共慶休明, 可賜酺三日.' 至

期, 帝御丹鳳樓觀酺, 詔侍臣賜飮. 自樓前至朱雀門張樂, 作山車旱船, 往來御道. 又集開封諸縣及諸軍樂人, 列于通衢, 音樂雜發, 觀者溢道. 遷市肆百貨於道之左右."《통감속편(通鑑續編)》권4, 한국고전종합DB(http://db.itkc.or.kr).

18 "凡賜酺, (…) 又駢繫方車四十乘, 上起綵樓者二, 分載鈞容直開封府樂, 復爲棚車二十四, 每十二乘爲之, 皆駕以牛, 被之錦繡, 縈以綵絇, 分載諸軍京畿伎樂." 脱脱,《宋史》, 中國基本古籍庫.

19 "教坊樂作, 二大車自昇平橋而北, 又有旱船四挾之以進, 輀車由東西街交騖, 並往復日再焉." 脱脱, 위의 책, 中國基本古籍庫.

20 〈大駕鹵簿圖卷〉을 통해서 당·송 시대의 산차 퍼레이드를 엿보고자 한 1차 시도는 졸고〈중국과 일본의 근세 도시축제연희(都市祝祭演戲)의 비교 연구〉,《중국문학》106, 2021, 295~296쪽에서 했다. 여기서는 그 생각을 현대 중국 長治市 平順縣의 獨轅四景車 및 현대 일본 京都 祇園祭의 鉾車에 적용해 본 것이다.〈대가노부도권〉은 중국국가박물관 소장, 도판 9-2의 중국 산차는 2018년 산서성 평순현(平順縣)의 축제에서 순행하고 있는 독원사경차(獨轅四景車). 사진은 바이두(https://baike.baidu.com)에서 인용. 하단의 일본 산차는 2016년 7월 17일 교토 기온마쓰리의 산차이고 사진은 필자 촬영.

21 도판 10은 斯波義信 著, 方健·何忠禮 譯,《宋代江南經濟史研究》, 江蘇人民出版社, 2000, pp.362~363에서 인용함.

22 "姑以舞隊言之, 如清音·遏云·掉刀鮑老·胡女·劉衮·喬三教·喬迎酒·喬親事·焦鎚架兒·仕女·杵歌·諸國朝·竹馬兒·村田樂·神鬼·十齋郎各社, 不下數十. 更有喬宅眷·ϟ 旱龍船·踢燈鮑老·馳象社·官巷口·蘇家巷二十四家傀儡, 衣裝鮮麗, 細旦戴花朵肩·珠翠冠兒, 腰肢纖裊, 宛若婦人. 府第中有家樂兒童, 亦各動笙簧琴瑟, 清音嘹亮, 最可人聽. 攔街嬉耍, 竟夕不眠 (…) 至十六夜收燈, 舞隊放散." 吳自牧,《夢粱錄》卷1 '元宵', 孟元老等著, 앞의 책, p.141.

23 "舞隊自去歲冬至日, 便呈行放. 遇夜, 官府支散錢酒犒之. 元夕之時, 自十四爲始, 對支所犒錢酒. 十五夜, 帥臣出街彈壓, 遇舞隊照例特犒. 街坊買賣之人, 並行支錢散給. 此歲歲州府科額支行, 庶幾體朝廷與民同樂之意." 吳自牧, 위의 책, pp.140~141.

24 都市社火 가두 행렬의 사례로 무대에 대한 견해는 졸고 〈도시사화(都市社火) 가두행렬(街頭行列)의 형성과 그 선행 모델〉,《중국어문학지》73, 2020, 77~79쪽에서 초보적으로 피력한 바 있다.

25 "囃藝者無骨御靈會に標山類似の柱を渡す."《本朝世紀》.

26 "今日祇園御靈會神輿の後に散樂空車有り."《小右記》.

27 《續日本記》에 735년, 752년에 散樂이 공연됐음을 알려주는 기록이 있다. 河竹繁俊,《日本演劇全史》, p.64 참조.

28 王輯五,《中國日本交通史》, 商務印書館, 1998, pp.79~123.

29 《洛陽田樂記》의 내용은 河竹繁俊, 앞의 책, pp.121~122를 참조하면 된다.

30 어폐는 신에게 바치는 폐백의 일종으로, 긴 막대나 대나무 끝에 지폐 뭉치를 여러 개 붙여 늘어뜨린 모습이다. 종이는 대개 흰색을 사용하지만 경우에 따라 오색의 종이나 금박지·은박지 따위를 사용하기도 한다.

31 唐樂. 太食調 新樂의 中曲.

32 특수한 춤을 추는 사람.

33 山車 행렬과 雜戲의 관점에서 山鉾 행렬의 구비 과정을 살피는 작업은 졸고 〈중일 두 나라의 산차(山車) 행렬과 잡희(雜戲) 비교 연구〉,《중국어문학지》65, 2018, 21~26쪽에서 일차적으로 시도한 바 있다. 이 책에서는 집필 의도에 맞춰 거기서 얻은 결과를 수정·보완해 다시 쓴 것이다.

34 河內將芳,〈祇園會を見物するということ〉, pp.3~4의 室町期祇園會風流一覽 표에 근거함. 출처는 www.ritsumei.ac.jp/acd/cg/lt/rb/622/622PDF/kawauchi.pdf.

35 또는 風流拍子物.

36 일본어로는 造り山으로 표기한다.

37 植木行宣,〈山鉾の祭り―その成立と發展〉, 植木行宣·福原敏男,《山·鉾·
 屋台行事―祭りを飾る民俗造形》, 岩田書院, 2016, pp.39~42.

38 〈보탑이 솟아난 사적〉은《法華經》에 근거해 보탑이 솟아난 사적을 연출한
 풍류 프로그램이다.

39 '風流 崑崙山' 이하의 기술은 河竹繁俊, 앞의 책, pp.111~112에서 인용한
 것이다. 가와타케 시게토시 지음, 이웅수 옮김,《일본연극사》, 청우, 2001,
 245쪽도 함께 참조. 延年 記事에 대한 부분은 졸고〈한중일 그리고 서역의
 산대〉, 송지원 외 4인,《2018년 제4회 궁중문화축전 산대(山臺) 자료집》, 한
 국문화재재단, 2018, 138쪽에서 밝힌 아이디어를 좀 더 다듬어서 구체화한
 것이다. 인용문의 水干은 헤이안 시대 옷차림의 일종이다.

40 현재 東京國立博物館에〈月次祭禮圖模本〉이 소장되어 있다.

41 도판 13은 莊申,《長安時代―唐人生活史》, 香港大學美術博物館, 2008,
 p.207의 지도에 근거해 황궁을 기준으로 방의 구획 형태와 시장의 위치를
 표시한 것이다.

42 "人物則官·士·農·賈·醫·卜·僧道, (…) 坐者·授者·受者·問者·答者·呼
 者·應者, (…) 驢騾馬牛橐駝之屬. 則或馱或載, 或臥或息, (…) 屋宇則官
 府之衙, 市廛之居, 村野之莊, 寺觀之廬, (…) 店肆所蚤, 則若酒若饌, 若香
 若藥, 若雜貨百物, (…)." 盧輔聖,《中國書畫全書》卷10, 上海書畫出版社
 p.592.

43 〈清明上河圖〉의 張著 跋文.

44 那志良,《清明上下圖》, 國立故宮博物院, 1993, pp.45~46. 도판 14-1도
 이에 근거함.

45 城外 번화가의 綵樓歡門은 虹橋 좌우에 각각 한 곳씩 묘사되어 있다.

46 "凡京師酒店門首, 皆縛綵樓歡門, (…) 大抵諸酒肆瓦市, 不以風雨寒暑,
 白晝通夜, 駢闐如此. (…) 在京正店七十二戶, 此外不能遍數, 其餘皆謂

之脚店, 賣貴細下酒, 迎接中貴. (…) 九橋門街市酒店, 綵樓相對, 繡旆相招, 掩翳天日. (…) 更有街坊婦人, 腰繫青花布手巾, 絹危髻, 爲酒客換湯斟酒, 俗謂之'焌糟'. 更有百姓入酒肆, 見子弟少年輩飮酒, 近前小心供過使令, 買物命妓, 取送錢物之類, 謂之'閑漢'. (…) 又有下等妓女, 不呼自來筵前歌唱, 臨時以些小錢物贈之而去, (…) 又有賣藥或果實蘿蔔之類, 不問酒客買與不買, 散與坐客, 然後得錢, 謂之'撒暫'. 如此處處有之. 唯州橋炭張家, 乳酪張家, 不放前項人入店, 亦不賣下酒, 唯以好淹藏菜蔬, 賣一色好酒." 孟元老,《東京夢華錄》卷2 '酒樓' '飮食果子',《東京夢華錄外四種》, 古亭書屋, 1975, pp.15~17.

47 〈五瑞圖〉, 臺北故宮博物院 所藏.

48 〈大儺圖〉, 北京故宮博物院 所藏.

49 〈燈戲圖〉, 個人 所藏.

50 〈燈戲圖〉에 대한 인식은 廖奔의《宋元戲曲文物與民俗》(文化藝術出版社, 1989)과 周華斌의〈南宋燈戲圖說〉(《中華戲曲》第1輯, 1986) 등을 참고할 수 있다.

3. 16~17세기 중·일 도시와 축제 행렬의 아름다움

1 仇英 繪·楊東勝 主編,《淸明上河圖》, pp.15~16에서 세계 각지에 전해지는 50가지 판본을 소개하고 있다.

2 구영본 〈청명상하도〉에 대한 내용 분석은 졸고 〈4종의 회화로 살핀 16~17세기 중일 도시축제의 양상〉,《중국어문학지》65, 2018, 97~99쪽에서 일차적으로 시도했다. 이 책에서는 집필 의도에 맞춰 거기서 얻은 결과를 수정, 보완해 다시 쓴 것이다.

3 王志高,《南都繁會景物圖卷》所繪城市空間解析〉,《中國國家博物館館刊》, 2019, pp.141-149.

4 논자들이 주로 사회학 전공자여서 그런지 연희학적 접근이나 설명이 부족하다.

5 〈남도번회도〉에 대한 내용 분석은 졸고, 앞의 글, pp.99~104에서 일차적으로 시도했다. 이 책에서는 집필 의도에 맞춰 거기서 얻은 결과를 심화, 확장해 다시 쓴 것이다.

6 1590년 도요토미 히데요시가 도시 개조를 추진해 남북 방향의 거리 중간에 새 거리를 조성해 새로 町을 지정하게 되면서 교토의 거리는 남북 120미터, 동서 60미터 간격의 직사각형 모양으로 구획된다.

7 洛中洛外圖屛風의 참고문헌에 대해서는 藤原重雄이 개인 홈페이지에 소개한 목록을 참조하기 바란다(http://www.hi.u~tokyo.ac.jp/personal/fujiwara/koshin.html).

8 여기서 언급한 第一定型과 變形型의 구분은 小島道裕,《洛中洛外圖屛風: つくられた〈京都〉を読み解く》, 吉川弘文館, pp.19~20을 참조하면 된다. 小島道裕는 〈洛中洛外圖〉와 관련해 모두 다섯 가지 부류를 소개한다.

9 小島道裕, 위의 책, 권말의 〈主要洛中洛外圖屛風一覽表〉, p.229.

10 이하 歷博甲本과 舟木本에 대한 설명은 해당 판본을 기초로 하면서 小島道裕, 위의 책, pp.47~65, pp.157~174을 함께 참조했다.

11 舟木本은 東京國立博物館 소장본으로 1615년경에 제작된 것으로 추정된다.

12 〈四条河原風俗圖卷〉, 세로 30.5센티미터, 가로 855센티미터, 일본 산토리 미술관 소장본.

13 미국 보스턴박물관 소장.

14 〈낙중락외도〉에 대한 내용 분석은 졸고, 앞의 글, 104~108쪽에서 일차적으로 시도했다. 이 책에서는 집필 의도에 맞춰 거기서 얻은 결과를 심화, 확장해 다시 쓴 것이다.

15 이하 관련된 설명은 武田恒夫 外 3人,《日本屛風繪集成: 第13卷 風俗畵

~祭禮·歌舞伎》,講談社, 1979, 수록 도판 및 p.93에 근거한다.

16 〈지원제례도〉에 대한 내용 분석은 졸고, 앞의 글, 108~111쪽에서 일차적으로 시도했다. 이 책에서는 집필 의도에 맞춰 거기서 얻은 결과를 심화, 확장해 다시 쓴 것이다.

17 티모시 브룩 지음, 이정·강인황 옮김,《쾌락의 혼돈: 중국 명대의 상업과 문화》, 이산, 2006, 289쪽.

18 仇英 繪·楊東勝 主編,《淸明上河圖》,天津人民出版社, 2009, p.7.

19 沈金浩,〈唐寅, 文徵明文化性格比較論〉,《深圳大學學報: 人文社會科學版》,2005年 6期, pp.72~77 참조.

20 "右淸明上河圖一卷, 其先爲翰林畫史張擇端所作. (…) 自遠而近, 自略而詳, 自郊野以及城市. 山則巍然而高, 隤然而卑, 窪然而空. 水則澹然而平, 淵然而深, 迤然而長引, 突然而激湍. 樹則槎然枯, 鬱然秀, 翹然欹, 然而莫知其所窮. 人物則官士農商醫葡僧道胥隷 篙師纜夫婦女臧獲之行者坐者, 問者答者, 授者受者, 呼者應者, (…) 圜橋匼岸, 駐足而旁觀者, 皆若交歡聒叫, 百口而同聲者. 驢騾馬牛橐駝之屬, (…) 屋宇則官府之衙, 市廛之居, 村野之莊, 寺觀之廬, (…) 店肆所鬻, 則若酒若饌, 若藥若香, 若雜貨百物, 皆有題扁名字, 而字畫纖細, 至不可辯識. 筆勢簡勁, 意態生動, (…) 不見其改竄之跡, 杜少陵所謂毫發無遺憾者. 非早作夜思, 日積月累, 不能到, 可謂難矣. 眞本已入天府, 不可復見. 今仇生實父於五百年之後而從粉本一一摹寫, 精工勁巧, 無纖微不到, 豈實父即擇端後身, 復爲繼其技於世耶! 後之攬者當珍之如木難火齊可也."文徵明,《淸明上河圖記》.

21 티모시 브룩 지음, 이정·강인황 옮김,《쾌락의 혼돈: 중국 명대의 상업과 문화》, 이산, 2006, 289쪽.

22 티모시 브룩 지음, 위의 책, 289~290쪽.

23 "東西兩洋貨物俱全."

24 王志高, 앞의 글, p.142.

25 王志高, 위의 글, p.148.

26 吳彬,〈月令圖·元夜〉,臺灣故宮博物院 所藏.

27 "(樂官跪介) 太平天子坐朝元, 日月雙欲照八蠻. 今日筵前來進寶, 波斯
胡舞自迴旋. 稟老爺, 這回跳的是波斯進寶太平有象的隊子. (衆吹打, 假
面矮波斯胡捧盤上介, 象奴騎象上介.)【園林好】(衆) 矮波斯寶盆手持,
珊瑚樹連根帶枝. 雜進的零星珠翠, 又有個象奴兒把白象騎, 象奴兒把白
象騎."阮大鋮著·劉一禾注·張安全校,《燕子笺》, p.204.

28 "(老旦扮僧上) (…) 小僧廣州府香山多寶寺一個住持. 這寺原是番鬼們
建造, 以便迎接收寶官員. 兹有欽差苗爺任滿, 祭寶於多寶菩薩位前, 不
免迎接. (淨扮苗舜賓, 末扮通事, 外, 貼扮皂卒, 醜扮番鬼上) (…) (淨) 自
家欽差識寶使臣苗舜賓便是. 三年任滿, 例當祭賽多寶菩薩. 通事那裏?
(未見介) (醜見介) 伽喇喇. (老旦見介) (淨) 叫通事, 分付番回獻寶. (末)
俱已陳設. (淨起看寶介) 奇哉寶也. 真乃磊落山川, 精熒日月. 多寶寺不
虛名矣! 看香. (內鳴鍾, 淨禮拜介) (…) (淨引生看寶介) (生) 明珠美玉,
小生見而知之. 其間數種, 未委何名? 煩老大人一一指教.【駐雲飛】(淨)
這是星漢神砂, 這是煮海金丹和鐵樹花. 少什麼貓眼精光射, 母碌通明
差. 嗏, 這是絑韝柳金芽, 這是溫涼玉斝, 這是吸月的蟾蜍, 和陽燧冰盤
化. (生) 我廣南有明月珠, 珊瑚樹. (淨) 徑寸明珠等讓他, 便是幾尺珊瑚
碎了他. (生) 小生不遊大方之門, 何因睹此!【前腔】天地精華, 偏出在番
回到帝子家. 稟問老大人, 這寶來路多遠? (淨) 有遠三萬裏的, 至少也有
一萬多程. (生) 這般遠, 可是飛來, 走來? (淨笑介) 那有飛走而至之理. 都
因朝廷重價購求, 自來貢獻."원문은 湯顯祖 著, 徐朔方·楊笑梅 校注,《牧
丹亭》第二十一齣'遏遇', 人民文學出版社, 1998, pp.119~120./ 역문은
탕현조 지음, 이정재·이창숙 옮김,《모란정》, 소명출판, 2014, 193~200쪽.
부분 수정은 필자가 함.

29 湯顯祖 著, 위의 책, p.124, 주32, 34, 35, 38 참조.

30 〈南都繁會圖〉에 표현된 走海倭子進寶와 鼇山의 관계에 대해서는 졸고 〈한중 두 나라의 이국인가면회(異國人假面戲)와 '공물(貢物) 바치기'에 대한 비교 고찰〉,《중국문학》90, 2017, 141~146쪽에서 시도한 貢物 바치기의 의미 분석에서 얻은 결과를 적용해 새롭게 논의를 펼친 것이다.

31 〈清明上河圖〉가 〈洛中洛外圖〉에 영향을 미쳤을 가능성은 일본 학계에서 도 인지하고 있는 것으로 보인다. 예를 들어 佐藤康宏은 〈十六世紀日本的 都市圖與宋代都市圖的關係〉(講演文, 臺灣中央研究院歷史言語研究所, 2010. 11)에서 그런 가능성을 제기했다.

32 이어령,《일본 문화와 상인 정신》, 문학사상사, 2003, 41쪽 참조.

33 〈祇園祭禮圖〉屛風 부분, 堺市博物館 所藏.

34 中山千代, 〈祇園祭禮圖屛風: その風俗史的考察〉,《浮世繪藝術》13, 日 本浮世繪協會, 1966, p.17 참조.

35 狩野晏川,《近世工匠畵大全》, 1890, 江戶東京博物館 所藏.

36 민간 담배 회사에서 제작된 煙畵, 20세기 초.

4. 18~19세기 중·일 도시 축제 행렬의 미적 지향

1 필자는 졸고 〈중국과 일본의 근세 도시축제연희(都市祝祭演戲)의 비교 연구〉,《중국문학》106, 2021, 287~301쪽에서 북경의 萬壽盛典을 묘사한 그림 〈萬壽盛典圖〉와 〈八旬萬壽盛典圖〉그리고 에도의 天下祭를 묘사한 〈江戶山王祭禮之圖〉와 〈神田明神祭禮會圈〉에 대한 비교론이 가능한지에 대한 여부를 소략하게나마 타진한 바 있다. 이하에서는 거기서 확인된 가능성을 바탕으로 논의를 본격적으로 펼친 것이다.

2 "十二日, 宰執, 親王, 百官入內上壽大起居摺笏舞蹈. 樂未作, 集英殿山 樓上敎坊樂人效百禽鳴, 內外肅然, 止聞半空和鳴, 若鸞鳳翔集. (…) 幷 大遼, 高麗, 夏國使副, 坐於殿上. (…) 第一盞禦酒, 歌板色一名, 唱〈中腔〉

一遍訖, 先笙與簫笛各一管和, 又一遍, 衆樂齊舉, 獨聞歌者之聲. 宰臣酒, 樂部起〈傾盃〉. 百官酒,〈三臺〉舞旋, 多是雷中慶. (…) 第二盞禦酒, 歌板色唱如前. 宰臣酒,〈慢曲子〉. 百官酒,〈三臺〉舞如前. 第三盞, 左右軍百戲入場, 一時呈拽. 所謂左右軍, 乃京師坊市兩廂也, 非諸軍之軍. 百戲乃上竿, 跳索, 倒立, 折腰, 弄盌注, 踢瓶, 筋鬥, 擎戴之類, 卽不用獅豹大旗神鬼也. 藝人或男或女, 皆紅巾綵服. 殿前自有石鐫柱窠, 百戲入場, 旋立其戲竿. (…) 第四盞, 如上儀, 舞畢, 發譚子, 參軍色執竹竿拂子, 念致語口號, 諸雜劇色打和, 再作語, 勾合〈大曲〉舞. (…) 第五盞禦酒, 獨彈琵琶. 宰臣酒, 獨打方響. 凡獨奏樂, 幷樂人謝恩訖, 上殿奏之. 百官酒, 樂部起〈三臺〉舞, 如前畢. 參軍色執竹竿子作語, 勾小兒隊舞. 小兒各選年十二三者二百餘人, 列四行, 每行隊頭一名, 四人簇擁, 幷小隱士帽, 著緋綠紫靑生色花衫, 上領四契, 義襕束帶, 各執花枝排定. (…) 小兒班首入進致語, 勾雜劇入場, 一場兩段. 是時敎坊雜劇色鼈膨, 劉喬, 侯百朝, 孟景初, 王顔喜而下, 皆使副也. 內殿雜戲, 爲有使人預宴, 不敢深作諧謔, 惟用群隊裝其似像市語, 謂之'拽串'. 雜戲畢, 參軍色作語, 放小兒隊, 又群舞〈應天長〉曲子出場. (…) 第六盞禦酒, 笙起〈慢曲子〉. 宰臣酒,〈慢曲子〉. 百官酒,〈三臺〉舞. 左右軍築毬, 殿前旋立毬門, 約高三丈許, 雜綵結絡, 留門一尺許. 左軍毬頭蘇述, 長腳襆頭, 紅錦襖, 餘皆卷腳襆頭, 亦紅錦襖, 十餘人. 右軍毬頭孟宣, 幷十餘人, 皆靑錦衣. 樂部哨笛杖鼓〈斷送〉. 左軍先以毬團轉, 衆小築數遭, 有一對次毬頭小築數下, 待其端正, 卽供毬與毬頭, 打大膁過毬門. 右軍承得毬, 復團轉, 衆小築數遭, 次毬頭亦依前供毬與毬頭, 以大膁打過, 或有卽便復過者勝. 勝者賜以銀盌錦綵, 拜舞謝恩, 以賜錦共披而拜也. 不勝者毬頭喫鞭, 仍加抹搶. (…) 第七盞禦酒,〈慢曲子〉. 宰臣酒, 皆〈慢曲子〉. 百官酒,〈三臺〉舞訖, 參軍色作語, 勾女童隊入場. 女童皆選兩軍妙齡容艶過人者四百餘人, 或戴花冠, 或仙人髻, 鴉霞之服, 或卷曲花腳襆頭, 四契紅黃生色銷金錦繡之衣, 結束不常, 莫不一時新粧, 曲盡其妙. (…) 樂部斷送〈採蓮〉訖曲終, 復群舞, 唱中腔畢, 女童進致語, 勾雜戲入場, 亦一場兩段訖, 參軍色作語, 放女童隊, 又群唱曲子, 舞

步出場. 比之小兒, 節次增多矣. (…) 第八盞禦酒, 歌板色一名唱〈踏歌〉.
宰臣酒, 〈慢曲子〉. 百官酒, 〈三臺〉舞合〈曲破〉舞旋. (…) 第九盞禦酒, 〈慢
曲子〉. 宰臣酒, 〈慢曲子〉. 百官酒, 〈三臺〉舞. 曲如前. 左右軍相撲. (…) 駕
興." 孟元老, 《東京夢華錄》卷9〈宰執親王百官入內上壽〉, 《東京夢華錄
外四種》, 古亭書屋, 1975, pp.52~55.

3 《萬壽盛典初集》의 圖版과 圖記는 《文淵閣四庫全書》 제653권,
 pp.463~611에, 《八旬萬壽盛典》의 圖版과 圖記는 같은 책 제661권,
 pp.3~245에 각각 수록되어 있다.

4 148폭을 합치면 길이가 50미터를 넘을 것으로 추산된다.

5 구체적으로 확인할 수 있는 戲臺만 신무문에서 서직문까지 북경성 안의 순
 행로에 17개 그리고 서직문에서 창춘원까지 성 밖의 순행로에 22개를 확인
 할 수 있고, 그 밖에 일부분만 묘사된 戲臺의 수도 적지 않다. 따라서 실제
 가설된 戲臺는 최소 40곳 이상으로 추정된다.

6 《文淵閣四庫全書》 제661권, p.169.

7 媽祖와 天后宮에 대한 개괄적인 사항은 呂偉濤, 〈天津天后宮行會圖中的
 媽祖信仰〉, 《文化遺産》 2019년 제6기, pp.76~87 참조하면 된다.

8 이하 〈天津天后宮行會圖〉의 기술 중 개별 그림에 대한 체크는 필자가, 개
 괄적인 설명은 呂偉濤의 위의 글을 참조했다.

9 内藤昌, 〈江戸: その築城と都市計画〉, 《月刊文化財》 175, 1978.

10 内藤昌, 《江戸と江戸城》, 鹿島研究所出版會, 1966. 이 밖에 다카미 야스
 지로도 비슷한 수치를 제시한다. 鷹見安二郎, 〈江戸の人口の研究〉, 《全國
 都市問題會議》 7~1, 1940, pp.59~83.

11 〈神田明神御祭禮御用御雇祭繪卷〉이라고도 한다. 이 그림에 대한 자세한
 설명은 福原敏男, 《江戸の祭禮屋台と山車繪卷》(渡邊出版社, 2015)을 참
 조.

12 〈강호산왕제례지도〉에 대한 이해는 福原敏男의 《江戸の祭禮屋台と山車

13 《繪卷》(渡邊出版, 2015)에 수록된 글과 그림, pp.26~73에 근거함. 보다 자세한 설명은 이 책을 참조.

13 도판31을 비롯해 7·34·38의 〈강호산왕제례지도〉 관련 도판은 모두 福原敏男 先生이 제공한 것이다. 흔쾌히 도판 사용에 도움을 주신 선생의 호의에 깊은 감사를 표한다. 또 신전제 산차 관련 도판은 모두 국립국회도서관 소장본에서 인용한 것이다.

14 도쿠가와 막부의 쇄국 정책에 대해서는 아사오 나오히로 외 엮음, 이계황 외 옮김, 《새로 쓴 일본사》, 창비, 2003, 277~279쪽을 참조하면 된다.

15 실제 의장 행렬은 大鉾, 御寶面, 御木+神赤旗, 先太鼓, 獅子頭, 神馬, 法性兜, 賽錢箱, 鉾, 劍, 鉾, 旗, 幡, 纏, 鉾, 太刀, 纏, 長刀, 寶鈴, 長柄, 楯板, 御杳, 御幣, 御弓, 小鉾, 矢, 槍, 台弓, 檜杓, 簏, 樂太鼓外의 순서로 구성된다.

16 지금의 玉園町.

17 지금의 籠町.

18 도판은 필자가 2016년 10월 8일 군치 축제 때 현지에 전시된 모본(模本)을 촬영한 것이다.

19 이상 나가사키의 군치 행렬과 〈崎陽諏訪明神祭祀圖〉에 대한 소개는 久留島浩·原田 博二·河野謙이 공저한 《秘蔵!長崎くんち絵巻-崎陽諏訪明神祭祀図》(長崎文獻社, 2006)을 참조. 졸고 〈한중일 전통축제 행렬에 대한 비교연구〉, 《중국문학》94, 2018, 40~43쪽에서도 간략하게 소개한 바 있는데, 여기서는 좀 더 자세하게 설명했다.

20 "王者功成作樂, 治定制禮. 其功大者其樂備, 其治辯者其禮具." 《禮記》〈樂記〉, 中國基本古籍庫.

21 이 그림을 그린 화가가 누구인지, 또 왜 이렇게 그렸는지에 대해서는 불명확하다. 그렇지만 기록화와 같은 수법으로 남긴 결과물로 볼 때 적어도 화가가 자신의 사명처럼 여기고 그림에 임했던 것은 의심의 여지가 없어 보인다.

22 "上買賣街前後寺觀, 皆爲大廚房, 以備六司百官食次. 第一份, 頭號五

簋碗十件: 燕窩雞絲湯, 海參燴豬筋, (…) 第二份, 二號五簋碗十件: 鯽魚舌燴熊掌, 米糟猩唇豬腦, (…) 第三份, 細白羹碗十件: 豬肚假江瑤鴨舌羹, 鷄筍粥, (…) 第四份, 毛血盤二十件: 獲炙哈爾巴小豬子, 油炸豬羊肉, (…) 第五份, 洋碟二十件, 熱吃勸酒二十味, 小菜碟二十件, 枯果十徹桌, 鮮果十徹桌. 所謂滿漢席也."

23 "皇太後壽辰在十一月二十五日. 乾隆十六年(1751)屆六十慈壽, 中外臣僚紛集京師, 擧行大慶. 自西華門至西直門外之高梁橋, 十餘裏中, 各有分地, 張設燈綵, 結撰樓閣. 天街本廣闊, 兩旁遂不見市廛. 錦繡山河, 金銀宮闕, 剪綵爲花, 鋪金爲玉, 九華之燈, 七寶之座, 丹碧相映, 不可名狀. 每數十步間一戲臺, 南腔北調, 備四方之樂, 侲童妙伎, 歌扇舞衫, 後部未歇, 前部已迎, 左顧方驚, 右盼復眩, 遊者如入蓬萊仙島, 在瓊樓玉宇中聽霓裳曲, 觀羽衣舞也." 趙翼, 《簷曝雜記》卷2 '慶典', 中國基本古籍庫.

24 〈梁灝救洞賓〉.

25 〈傳羅卜救主〉.

26 도판 33-1은 《江戶と北京》, 東京都江戶東京博物館, 2017, p.16에서, 도판 33-2는 《江戶名所圖會》(國立國會圖書館 所藏)에서 각각 인용했다.

27 江里口友子, 〈似てて, 違って, おもしろい: 〈熙代勝覽〉と《萬壽盛典》〉, 《江戶と北京》, 東京都江戶東京博物館, 2017, pp.153~159.

28 도쿠가와 막부의 일본판 '中華' 이미지와 《帝鑒圖說》의 차용에 대해서는 松島仁, 《權力の肖像 狩野派繪畵と天下人》, 東京: ブリュッケ, 2018, pp.287~313을 참조했다.

5. 중·일 도시 축제 행렬의 전개와 미

1 이어령, 《일본 문화와 상인 정신》, 문학사상사, 2003, 46~47쪽 참조.

2 좌측은 〈천진천후궁행회도〉에서, 우측은 〈강호산왕제례지도〉에서 각각 인

용한 장면들이다.

3 〈祇園祭禮圖〉, 屛風畵, 堺市博物館 所藏.

4 시바 료타로·도널드 킨 지음, 이태옥·이영경 옮김, 《일본인과 일본 문화》,
 을유문화사, 1993, 202~203쪽.

참고 문헌

국내 자료

《통감속편》

가와타케 시게토시 지음, 이응수 옮김,《일본연극사》, 청우, 2001

시바 료타로·도널드 킨 지음, 이태옥·이영경 옮김,《일본인과 일본 문화》,
　　　　을유문화사, 1993

아사오 나오히로 외 엮음, 이계황 외 옮김,《새로 쓴 일본사》, 창비, 2003

이어령,《일본 문화와 상인 정신》, 문학사상사, 2003

탕현조 지음, 이정재·이창숙 옮김,《모란정》, 소명출판, 2014

티모시 브룩 지음, 이정·강인황 옮김,《쾌락의 혼돈: 중국 명대의 상업과 문화》,
　　　　이산, 2006

안상복, 〈4종의 회화로 살핀 16~17세기 중일 도시축제의 양상〉,
　　　　《중국어문학지》65, 2018

＿＿＿, 〈도시사화(都市社火) 가두행렬(街頭行列)의 형성과 그 선행 모델〉,
　　　　《중국어문학지》73, 2020

＿＿＿, 〈중국과 일본의 근세 도시축제연희(都市祝祭演戲)의 비교 연구〉,

《중국문학》106, 2021

──────, 〈중일 두 나라의 산차(山車) 행렬과 잡희(雜戲) 비교 연구〉,
《중국어문학지》65, 2018

──────, 〈한중 두 나라의 이국인가면회(異國人假面戲)와 '공물(貢物) 바치기'에
대한 비교 고찰〉, 《중국문학》90, 2017

──────, 〈한중일 그리고 서역의 산대〉, 송지원 외 4인, 《2018년 제4회
궁중문화축전 산대(山臺) 자료집》, 한국문화재재단, 2018

──────, 〈한중일 전통축제 행렬에 대한 비교연구〉, 《중국문학》94, 2018

해외 자료

《江戶と北京》, 東京都江戶東京博物館, 2017

《雍洛靈異小錄》, 《中國基本古籍庫》, 黃山書社, 2000

高承, 《事物紀原》, 《文淵閣四庫全書》, 臺灣商務印書館, 1983

久留島浩·原田博二·河野謙, 《秘蔵！長崎くんち繪卷-崎陽諏訪明神祭祀図》,
長崎文獻社, 2006

仇英 繪·楊東勝 主編, 《淸明上河圖》, 天津人民出版社, 2009

那志良, 《淸明上下圖》, 國立故宮博物院, 1993

内藤昌, 《江戶と江戶城》, 鹿島硏究所出版會, 1966

杜佑, 《通典》, 新興書局, 1965

盧輔聖 主編, 《中國書畫全書》, 上海書畫出版社, 1993

廖奔, 《宋元戲曲文物與民俗》, 文化藝術出版社, 1989

劉勰, 《文心雕龍》(四部叢刊景明嘉靖刊本), 《中國基本古籍庫》, 黃山書社,
2000

李昉, 《太平廣記》(民國景明嘉靖談愷刻本), 《中國基本古籍庫》, 黃山書社,
2000

李尤, 〈平樂觀賦〉, 《御定歷代賦彙》, 《中國基本古籍庫》, 黃山書社, 2000

孟元老, 《東京夢華錄》, 孟元老等著, 《東京夢華錄外四種》, 古亭書屋, 1975

武田恒夫 外 3人,《日本屛風繪集成: 第13卷 風俗畵~祭禮·歌舞伎》,講談社,
　　　1979

班固,《漢書》,《中國基本古籍庫》,黃山書社, 2000

法顯,《佛國記》,《中國基本古籍庫》,黃山書社, 2000

卜商,《子夏易傳》(淸通志堂經解本),《中國基本古籍庫》,黃山書社, 2000

福原敏男,《江戶の祭禮屋台と山車繪卷》,渡邊出版, 2015

_____,《江戶山王祭礼絵巻―練物·傘鉾·山車·屋台》,岩田書店, 2018

司馬光,《資治通鑑》,中華書局, 1992

斯波義信 著,方健·何忠禮 譯,《宋代江南經濟史硏究》,江蘇人民出版社, 2000

徐松,《宋會輯稿》,《中國基本古籍庫》,黃山書社, 2000

小島道裕,《洛中洛外圖屛風: つくられた〈京都〉を読み解く》,吉川弘文館,
　　　2016

松島仁,《權力の肖像 狩野派繪畵と天下人》,ブリュッケ, 2018

宋駿業·王原祁 外,《萬壽盛典初集》(1717),《文淵閣四庫全書》,
　　　臺灣商務印書館, 1983

荀況,《荀子》(淸抱經堂叢書本),《中國基本古籍庫》,黃山書社, 2000

阿桂·嵇璜 外,《八旬萬壽盛典》(1792),《文淵閣四庫全書》,臺灣商務印書館,
　　　1983

楊衒之 撰, 周振甫 釋譯,《洛陽伽藍記》,學苑出版社, 2001

吳自牧,《夢粱錄》,孟元老等著,《東京夢華錄外四種》,占亭書屋, 1975

阮大鋮 著, 劉一禾 注, 張安全 校,《燕子箋》,上海古籍出版社, 1986

王溥,《唐會要》,《中國基本古籍庫》,黃山書社, 2000

王仁裕,《開元天寶遺事》,《中國基本古籍庫》,黃山書社, 2000

王輯五,《中國日本交通史》,商務印書館, 1998

王弼,《周易注疏》(淸阮刻十三經注疏本),《中國基本古籍庫》,黃山書社, 2000

魏徵,《隋書》(淸乾隆武英殿刻本),《中國基本古籍庫》,黃山書社, 2000

張居正,《帝鑒圖說》,樂文書局, 2010

莊申,《長安時代―唐人生活史》,香港大學美術博物館, 2008

張鷟,《朝野僉載》,《中國基本古籍庫》, 黃山書社, 2000

張衡,〈西京賦〉,《文選》, 上海古籍出版社, 1986

鄭處誨,《明皇雜錄》,《中國基本古籍庫》, 黃山書社, 2000

趙翼,《簷曝雜記》,《中國基本古籍庫》, 黃山書社, 2000

陳元靚,《歲時廣記》,《續修四庫全書》, 上海古籍出版社, 1995

脫脫,《宋史》,《中國基本古籍庫》, 黃山書社, 2000

湯顯祖 著, 徐朔方·楊笑梅 校注,《牧丹亭》, 人民文學出版社, 1998

何晏,《論語》(四部叢刊景日本正平本),《中國基本古籍庫》, 黃山書社, 2000

河竹繁俊,《日本演劇全史》, 岩波書店, 1959

M.L. Varadpande, *History of Indian theatre*, Abhinav Publications, 1987

江里口友子,〈似てて, 違って, おもしろい: 〈熙代勝覽〉と《萬壽盛典》〉,
　　　《江戶と北京》, 東京都江戶東京博物館, 2017

内藤昌,〈江戶: その築城と都市計画〉,《月刊文化財》175, 1978

呂偉濤,〈天津天后宮行會圖中的媽祖信仰〉,《文化遺産》2019년 제6기

植木行宣,〈山鉾の祭り―その成立と發展〉, 植木行宣·福原敏男,
　　　《山·鉾·屋台行事―祭りを飾る民俗造形》, 岩田書院, 2016

余輝,〈從清明節到嘉慶日―三幅〈清明上河圖〉之比較〉, 仇英 繪·楊東勝 主編,
　　　《清明上河圖: 清院本》, 天津人民美术出版社, 2009

王志高,〈南都繁會景物圖卷所繪城市空間解析〉,《中國國家博物館館刊》, 2019

佐藤康宏,〈十六世紀日本的都市圖與宋代都市圖的關係〉(講演文),
　　　中央研究院歷史言語研究所, 2010

周華斌,〈南宋燈戲圖說〉,《中華戲曲》第1輯, 1986

中山千代,〈祇園祭禮圖屏風: その風俗史的考察〉, 日本浮世繪協會,
　　　《浮世繪藝術》13, 1966

沈金浩,〈唐寅, 文徵明文化性格比較論〉,《深圳大學學報: 人文社會科學版》,
　　　2005

河内將芳,〈祇園會を見物するということ〉, www.ritsumei.ac.jp/acd/cg/lt/
rb/622/622PDF/kawauchi.pdf